KB100329

日本のデザイン

原研哉

내일의 디자인
日本のデザイン

2014년 3월 24일 초판 발행 O 2021년 2월 26일 5쇄 발행 O **지은이** 하라 켄야 O **옮긴이** 이규원 O **펴낸이** 안미르
주간 문지숙 O **편집** 정은주 O **디자인** 김승은 O **커뮤니케이션** 김나영 O **영업관리** 황아리 O **인쇄** 스크린그래픽
펴낸곳 (주)안그라픽스 우10881 경기도 파주시 회동길 125-15 O **전화** 031.955.7766(편집) 031.955.7755(고객서비스)
팩스 031.955.7744 O **이메일** agdesign@ag.co.kr O **웹사이트** www.agbook.co.kr O **등록번호** 제2-236(1975.7.7)

NIPPON NO DEZAIN: BIISHIKI GA TSUKURU MIRAI by Kenya Hara
© 2011 by Kenya Hara
First published 2011 by Iwanami Shoten Publishers, Tokyo.
This Korean language edition published 2014 by Ahn Graphics Ltd., Paju
by arrangement with the proprietor c/o Iwanami Shoten, Publishers, Tokyo.
Korean Translation Copyright © 2014 Ahn Graphics Ltd.

이 도서의 국립중앙도서관 출판시도서목록(CIP)은 서지정보유통지원시스템 홈페이지(seoji.nl.go.kr)와
국가자료공동목록시스템(www.nl.go.kr/kolisnet)에서 이용하실 수 있습니다.
CIP제어번호: CIP2014005131

ISBN 978.89.7059.725.6(03600)

내일의 디자인

미의식이 만드는 미래

하라 켄야

이규원 옮김

안그라픽스

머리
말

지금 일본은 역사적 전환점에 서 있다. 종전 후 60여 년 동안 공업 생산에 매진하며 경제 성장을 구가해왔다. 하지만 아시아 경제가 활발해짐에 따라 공업국 일본이라는 단순한 경제 모델은 종언을 고하였고 새로운 국가 전략이 필요해졌다. 한편에서는 저출산 고령화가 진행되어 사회 구조나 마케팅 분야도 미지의 국면을 맞이하고 있다. 또 에너지 생산과 소비 양상도 급속한 변화를 보이기 시작했고, 농업과 관광 분야에서도 새로운 발상이 모색되기 시작했다.

일본인이라면 누구나 이 중대한 전환점을 느끼고 있을 것이다. 그리고 그 저변에는 메이지 유신 이후 경제와 문화의 방향키를 서구화로 맞춰오면서 내내 억압되어온 한 가지 물음이 조금씩, 그러나 분명하게 떠오르고 있다. 그것은 천수백 년이라는 시간 속에서 배양되어온 일본의 감수성을 이대로 희박해지도록 내버려둘 것이 아니라 오히려 되찾아나가는 것이 장차 이 나라의 가능성과 긍지를 지켜나가는 데 더 효과적인 길이 아닐까 하는 물음이다.

나는 일찍이 디자인을 '욕망의 에듀케이션'이라고 썼다. 제품이나 환경은 사람들의 욕망이라는 토양에서 거둔 '수확물'이다. 좋은 제품이나 환경을 낳으려면 비옥한 토양, 즉 높은 수준의 욕망을 실현해야 한다. 디자인이란 욕망의 바탕에 영향을 미치는 것이다. '욕망의 에듀케이션'이라는 말에는 이러한 발상이 깔려 있다.

잘 고안된 디자인을 접함으로써 각성이 일어나고 욕망에 변화가 생기며, 그 결과 소비 형태나 자원의 이용 방식, 나아가서는 일상생활의 양상이 변해간다. 그리고 풍요롭고 생기 넘치는 욕망이라는 토양에서 양질의 열매, 즉 제품과 환경이 결실을 맺어가는 것이다.

욕망이라는 말이 원색적이라고 느껴진다면 희망이라는 말로 바꿔도 좋겠지만, 솟구치는 듯한 갈망의 힘을 표현하는 데는 '욕망'이 더 어울리는 것 같다. 굳이 '에듀케이션'이라는 외국어를 택한 것은, 이 단어에 '교육하다'라는 시각뿐만 아니라 잠재된 것을 '꽃피우게 하다'라는 뉘앙스가 담겨 있기 때문이다.

여하튼 욕망이라는 것을 함부로 발산하게 해서는 안 된다. 마케팅 용어에 '니즈'라는 말이 있다. 니즈는 언제나 '루스'해지기 쉽다. 욕망은 루스한 니즈로 키워져서는 안 된다. 거기에 절제를 주고 매듭을 지어주는 것이 문화이고 미의식이다. 디자인은 그 대목에서 힘을 발휘해야 한다.

이 책은 디자인의 과거가 아니라 미래에 대한 이야기다. 이렇게 되었으면 좋겠다고 꾀하는 것이 디자인이고, 그 모습을 떠올리고 구상하는 것이 디자인의 역할이다. 잠재된 가능성과 미래의 행로를 구체적으로 드러내는 것, 혹은 많은 사람들과 공유할 수 있는 비전을 명쾌하게 그려내는 것이야말로 디자인의 본질이다. 이 책은 그런 맥락으로 이해해주었으면 좋겠다.

동일본대지진이라는 커다란 충격으로 지금의 전환점은 참으로 커다란 구두점이 되고 있다. 나는 이 책에서 제조업, 일상생활, 관광이나 보건 의료산업, 그리고 저출산 고령화를 맞이한 사회의 향방에 대해 내 경험을 중심으로 최대한 실천적으로 쓰고자 했다. 그 많은 분야들을 향후 나의 디자인 대상으로 가늠하면서 말이다.

일찍이 졸저 『디자인의 디자인』의 서문에서 나는 디자인에 대하여 논하는 것은 또 하나의 디자인이라고 말했다. 그 인식에는 변함이 없지만, 이 책에서는 디자인으로 미래를 가상하고 구상하는 작업에 나서보고 싶다.

미의식은 자원이다

글을 시작하며

나리타공항에 착륙해 입국 심사대를 향해 쌀쌀맞은 공간을
걷기 시작할 때면 늘 느끼는 것이 있다. 특별한 볼거리도 없고
다분히 무기질적인 공간을 정말 알뜰하게도 청소해놓았구나 싶다.
바닥 타일은 어디나 반짝반짝 윤이 나서 넘어져도 옷이 더러워질
일은 없을 정도다. 카펫을 깐 바닥도 청결하다. 가령 얼룩이 있어도
그것을 제거하려고 최선의 노력을 다한 흔적이 보인다. 청소하는
사람은 업무 시간이 끝나도 성에 찰 때까지 할 일을 해내고
퇴근한 것이 틀림없다. 타국에서 돌아올 때면 그 꼼꼼함이 사무치게
느껴진다. 공항을 나와 차를 타고 고속도로를 달릴 때도 그 느낌은
계속된다. 전원 속을 달리며 바라보는 풍경은 자극적이지는 않지만,
노면은 거울처럼 매끄럽고 자동차 엔진음도 조용하다. 도로를 따라
켜진 가로등도 어느 것 하나 망가지지 않았다.

　그 감개는 이윽고 시내 야경으로 빨려 들어간다. 도쿄에
가까워질수록 야경의 치밀함에 감각이 팽팽해지는 듯하다.
어느 조명도 고장 나거나 위태롭게 깜박거리는 것이 없다. 확고하게
흔들림 없이 켜져 있다. 그런 등불이 모여 고층빌딩이 되고 한없이
뻗은 대로를 따라 엄청난 빛의 퇴적을 이룬다.

　지금의 도쿄 야경은 세계에서 가장 아름다울지도 모른다.
그렇게 말하면 이론을 제기하는 사람도 적지 않다. 야경은 역시
뭄바이라는 둥 홍콩의 빅토리아피크에서 내려다보는 야경은
못 당한다는 둥, 말 많은 사람들의 의견이 쏟아져 나온다. 내 느낌에

동의해주는 사람은 의외로 적다. 나만 그렇게 느끼나 보다 하고
생각하기 시작한 무렵, 도시를 주제로 한 텔레비전 다큐멘터리
프로그램에서 전 세계의 하늘을 날아다니는 파일럿들이 소개되고
있었다.

"요즘 상공에서 볼 때 가장 아름다운 야경은 도쿄입니다."
전 세계의 야경을 기내에서 바라보며 생활하는 사람들의 의견이니
만큼 설득력이 있다. 그 말을 들으니 매우 흡족했다. 세계가
넓다지만 도쿄처럼 광대한 면적을 가진 도시는 없다. 신뢰할 만한
낱낱의 조명들이 그런 거대한 규모로 결집해 있는 것이다.
이쯤에서 나는 한 가지 확신을 갖는다.

청소하는 사람도, 공사장 인부도, 요리하는 사람도, 조명을
관리하는 기사도, 모두 성실하고 진지하게 작업한다. 감히 언어로
표현하자면 '섬세' '정중' '치밀' '간결'. 이런 가치관이 바탕에 있다.

이는 어디에서도 쉽게 가질 수 없는 가치관이다. 파리에서도
밀라노에서도 런던에서도, 이를테면 전람회 회장 하나만 놓고 봐도
기본적으로 뭔가를 더 낫게, 더 정성스럽게 하려는 의식이 희박하다.
노동자는 정해진 근무시간만 끝나면 하던 작업을 멈춘다. 효율이나
품질을 향상시키려는 의욕보다 자기 형편을 우선시하며, 업무보다
개인의 존엄을 우선시 한다고나 할까. 관리하는 측도 그것을 전제로
적절히 제어하며 업무를 추진한다. 물론 유럽에는 장인 기질이라는
것이 존재하지만, 일상적인 청소나 전시회장 설치 같은 일은

장인 기질이 미치는 범위가 아닌지도 모르겠다. 나아가 일상적 환경을 정성스럽게 꾸며나가려는 의식은 작업하는 당사자들의 문제뿐만 아니라 그 환경을 공유하는 일반 사람들의 의식 수준과도 연결되는 것 같다. 특별한 장인의 영역에만 고매한 의식을 투입하는 것이 아니라 흔해빠진 일상적 공간을 제대로 관리하고 사회 전체가 그것을 하나의 상식으로서 암묵적으로 공유하는 것. 미의식이란 그런 문화의 양상이 아닐까.

물건을 만드는 일을 업으로 하는 사람에게 필요한 자원은 바로 이 '미의식'이 아닐까 하고 나는 요즘 생각한다. 결코 비유나 예시로 하는 말이 아니다. 물건을 만드는 자에게도, 만들어진 물건을 받아서 쓰는 자에게도 공유되는 감수성이 있어야 물건은 그 문화 속에서 육성되고 성장한다. 미의식이야말로 제조를 계속해가는 데 반드시 필요한 자원이다. 그러나 사람들은 대개 그렇게 생각하지 않는다. 자원이라고 하면 우선 천연자원을 생각한다.

천연자원이 그다지 없는 일본은 공업 제품을 만드는 고도한 '기술'을 연마해왔다. 전후 고도성장은 그러한 구도로 제조를 추진해온 성과다. 세계는 그렇게 인식하고 있고, 우리도 그렇게 생각해왔다. 전후 일본의 뛰어난 공업생산은 '대량생산', 즉 많은 제품을 균일하게 만드는 것을 매우 안정된 수준으로 달성하는 것이었다. 또 거기에 제품을 소형화하는 응집력 같은 것이

작용하여 공업 제품의 우위를 보다 선명하게 보여주는 데 성공했다. 일본의 생산 기술은 양을 전제로 한 품질 그리고 치밀함이나 응축성을 공업 제품에 구현함으로써 세계로부터 높은 신용을 얻었던 것이다.

여기서 말하는 '기술'이란, 바꿔 말하면 섬세하게, 정성스럽게, 치밀하게, 간결하게 제조를 행하는 것이며, 감각 자원이 적절히 작동한 결과로 획득할 수 있었던 기술의 세련이 아니겠는가. 즉 오늘날 공항의 로비 바닥이 청결하게 닦여 있거나 도시의 야경을 이루는 조명 하나하나가 안정되게 빛을 밝히는 것과 동일한 감수성이 대량생산에서도 작동하고 있는 것은 아닐까. 고도한 생산 기술이나 하이테크놀로지를 구사한 첨단 기술을 만드는 자원이 미의식이라고 말하는 근거는 여기에 있다.

일본은 석유나 철광석 같은 천연자원이 희박하다. 이는 사실이고, 이 사실이 역사의 중요 국면에서 이 나라의 방침에 큰 영향을 미쳤으며, 일본이 제2차 세계대전에 뛰어든 요인의 하나이기도 하다. 그러나 현재는 천연자원 확보에 급급해온 것이 오히려 긍정적 요인으로 작용하기 시작했다. 만약 일본에서 석유가 펑펑 쏟아졌다면 환경이나 에너지 절약에 대한 의식이 오늘날처럼 높아지지 않았을 것이다. 사방이 바다로 둘러싸이고 육지의 태반이 산으로 이루어진 아름다운 자연도 콸콸 솟아나는 석유나 배기가스 때문에 회복이 힘들 만큼 엉망으로 오염되었을지

모르고, 지구 온난화를 초래하는 온실 효과 가스의 배출량 규제를 놓고 교토에서 국제회의를 주재하는 주체성도 갖기 힘들었을 것이다. 오히려 일본의 석유 소비나 이산화탄소 배출을 억제하기 위해 중국이나 미국이 필사적으로 설득하는 상황을 맞았을지도 모른다. 돈이라는 부가 더 거대하게 이 나라에 축적되어, 의료도 교육도 통신도 모두 국가에서 무료로 제공하는 부유한 나라가 되었을지도 모르지만, 그 풍요는 마침내 도래한 다음 시대를 대비하지 못하고 비참하게 쇠퇴할 운명이었을지도 모른다.

다행히도 일본에는 천연자원이 없다. 이 나라를 번영시켜온 자원은 다른 데 있었다. 그것은 섬세, 정성, 치밀, 간결로 제품과 환경을 만드는 지혜와 감성이다. 천연자원은 오늘날처럼 유동성이 보장된 세계에서는 얼마든지 사들일 수 있다. 호주의 알루미늄도 러시아의 석유도 돈으로 구입할 수 있다. 그러나 문화의 뿌리에서 육성되는 감각 자원은 돈으로 살 수 없다. 누가 달라고 해도 수출이 불가능한 가치인 것이다.

냉정하게 보면 일본의 공업 제품은 소박함이나 에너지 절약이라는 측면에서, 그리고 사용자의 성숙에 따른 제품의 세련됨이란 측면에서 이미 우위를 드러내기 시작했다. 세계 동시 불황 탓에 기세가 수그러들기는 했지만 한때 일본 자동차 회사가 세계 최고 판매 대수를 기록한 것도 한 가지 예다. 시민들의 의식도 에너지 절약이나 환경 보호를 위한 부담을 적극적으로

받아들이게 되었고, 과잉을 피하고 절도를 지키려는 습관과 의식을
일상생활의 눈에 보이지 않는 곳곳에서 키워나가고 있다.

오늘날 우리의 문화가 세계에 이바지할 수 있는 점이 무엇인지를,
감각 자원이란 측면에서 모색해보는 것은 어떨까. 그러한 모색을
통해 앞으로 세계가 필요로 할 검소함이나 합리성을 균형 있게
표현할 수 있는 나라라는 자의식을 갖추고 미래를 향해 나아갈 수
있을 것이다.

이제 생산 기술은 아시아 전역, 나아가 세계 전역으로
고르게 확산되어나가는 시대를 맞이했다. 자국의 제조업 공동화를
우려하고 있을 여유가 없다. 제품 생산의 핵심은 양보다 질로
명백히 이동해나간다는 점을 생각해야 한다. 나아가 공업생산뿐만
아니라 뛰어난 자연환경에도 눈을 돌려서 서비스나 하스피텔러티
영역에서도 미의식이란 자원을 구사하는 것이 중요하다. 그를 통해
자연은 하이테크놀로지와 감성이라는 양면에서 운용할 수 있는
새로운 유형의 환경 입국으로서 자기 존재를 드러낼 수 있을 것이다.
석유는 나지 않지만 온천은 도처에서 솟아난다. 살림집이나 사무실
환경도, 교통 문화나 통신 문화의 세련도, 의료나 복지의 세심함도,
호텔이나 리조트의 쾌적함도 미의식을 자원으로 삼을 때 우리는
비로소 경제문화의 새로운 단계로 나갈 수 있을 것이다.

중국과 인도의 대두는 이제 전제조건으로 받아들이자.
바야흐로 아시아의 시대다. 고도성장 시절부터 GDP를 자랑이라

생각해왔지만, 이제는 그 굴레에서 벗어날 때가 된 것 같다. GDP는 인구 많은 나라에게 양보하고 일본은 현대 생활을, 나아가면 미래를 내다보았으면 한다. 아시아의 동쪽 끝이라는 멋진 위치에서 타문화와 농밀하게 접촉하고 갈등하고 난 다음이 아니면 도달할 수 없는 고도의 세련을 지향해야 한다.

기술도 생활도 예술도, 그 성장점의 첨단에는 미세하게 경련하면서 세계나 미래를 섬세하게 감지하는 감수성이 기능하고 있다. 거기에 시선을 모아야 한다. 세계는 미의식으로 다툴 때 풍요해질 수 있다.

1

이동 —————— 디자인의 플랫폼

포화된 세계를 향하여

일본은 많은 공업 제품을 세계에 수출하는 공업국이지만,
그 생산물이 어떤 문화를 키우는가 하는 시점에서 사물을 생각하고
표현하는 경우는 드물다. 문화는 미술이나 예술에만 뿌리를 내리는
것이 아니다. 우리가 만드는 제품으로 어떤 살림과 생활이 싹트고,
또 그것이 어떠한 생활환경을 키워가는지를 구체적으로 살피고
제시해나가는 것이 세계의 미래에 영향을 미친다. 앞으로의 세계는
단순히 돈의 힘이 아니라 문화를 동반한 영향력으로 경쟁하게
될 것이다. 제조 총량이나 GDP 크기만으로는 영향력을 가질 수
없다. 일본은 경제는 물론이고 사람이 어떻게 해야 풍요로워질 수
있는지를 그리는 상상력에서도 마땅한 존재감을 드러내겠다는
의욕과 책임을 가져야 하며, 이를 위해서는 먼저 우리가 만들어내는
제품의 문화적 의미에 대한 다각적 고찰과 비전이 반드시 필요하다.

그러나 나라나 기업이 그 점을 느리게 깨닫고 무거운 걸음을

옮기기 시작할 때까지 기다리다가는 때를 놓치고 말 것이다. 떠오른 아이디어는 일단 행동에 옮기자는 생각으로, 건축가 반 시게루와 나는 산업문화를 디자인이라는 시점에서 해외에 소개하는 전람회 프로젝트를 기획하기 위해 '디자인 플랫폼 재팬'이라는 작은 비영리 단체를 조직했다. 그리고 업무 틈틈이 활동을 개시했다.

그 결과 〈JAPAN CAR – 포화된 세계를 위한 디자인〉이라는 전람회가 2008년 11월부터 2009년 4월까지 파리와 런던의 과학박물관에서 개최되었다. 이 전람회에는 일본 자동차 회사 7개사와 사회 인프라가 되는 거대 테크놀로지를 공급하는 기업이나 인터랙션 기술을 담당하는 기업 등이 참가했다. 반 시게루가 회장 구성을 맡고 내가 큐레이션과 그래픽 디자인을 맡았다.

왜 이렇게 힘든 행사를 무상으로 하느냐고 언젠가 반 시게루에게 물은 적이 있다. 그는 "사명감 같은 겁니다."라고 주저 없이 대답했다. 그 결벽스러운 대답에는 가슴을 치는 무엇이 있었다. 사실 건축이나 디자인에 종사하는 사람이 자신의 활동을 문화로서 수확해가는 프로세스에 관여하는 것은 중요한 의미를 지닐 뿐만 아니라 직업적 소명에 부응하는 모습인지도 모른다.

반 시게루는 종이관을 자재로 이용하여 주목을 받은 건축가로, 국내보다 해외에서 지명도가 높다. 지금은 활동 거점을 파리에 두고 있다. 종이관은 약해 보여도 건축 자재로서 충분한 강도가

있으며, 생산이 쉬운데다 해체한 뒤 쉽게 재활용이 가능하다는 특성이 있다. 그 점에 주목한 독창성과 그것을 살린 수많은 건축적 실천으로 그 분야에서 긍정적 평가와 관심을 끌어 모으고 있다. 2010년 프랑스 메스 시에 제2퐁피두센터가 완성되었는데, 그 설계를 반 시게루가 맡았다.

나와 반 시게루는 동갑이지만 친하다고 할 만한 사이는 아니다. 반 시게루의 작업에 흥미를 느낀 나는 〈RE DESIGN - 일상의 21세기〉나 〈HAPTIC - 오감의 각성〉 등 디자인을 주제로 한 전람회의 연출을 맡았을 때 그를 몇 번인가 초청한 적이 있다. 그것을 계기로 가끔 함께 작업을 하게 되었다. 반 시게루는 종이로 건물을 짓는 대담함과 전투적인 돌파력을 갖춘 강철 같은 크리에이터다. 나로 말하면 물건을 만드는 것보다 사건을 만드는 것, 즉 이미지나 기억, 이해나 아이덴티티의 씨앗을 만들어 세상에 뿌리는 그래픽 디자이너이므로, 그와는 예풍이 다르다고나 할까. 그래서 우리는 상호 보완적으로 작업할 수 있다.

일의 시작은 2003년 1월, 패션 디자이너 미야케 잇세이가 디자인 뮤지엄을 만들자고 아사히신문을 통해 호소한 것이었다. 제조에서 세계를 선도해온 우리에게 디자인 뮤지엄이 없다는 것은 부끄러운 일이며, 산업의 성과를 문화적으로 저작하고 표현해나가는 뮤지엄이 필요하다는 취지로 제안한 것이다.

반 시게루는 그 제안에 즉시 동의를 표하고 당시 카지노를

만든다는 이야기가 한창이던 오다이바에 디자인 뮤지엄을 함께
만들면 어떨까를 구상해갔다. 그 구상을 도지사에게 제안할 단계가
되자, 그는 내게 제안을 해왔다. 그의 구상을 잡지 한 권에 특집으로
다루기로 했으니 이 기획에 협력해주었으면 하는 것이었다.

디자인 뮤지엄은 가공의 계획이었지만 나는 그것이 실제로
완성이나 된 것처럼 그 심벌마크를 디자인하고 가공의 제1회
전람회를 구상했다. 포스터와 티켓을 디자인하는 한편, 그 포스터가
시내에 붙어 있는 풍경이나 사용이 끝난 입장권이 비에 젖은
육교 계단에 떨어져 있는 현실감 있는 풍경, 그리고 심벌마크가
들어간 티셔츠를 입은 사람들이 거리를 오가는 풍경을 사진으로
찍어 잡지에 실었다. 또 뮤지엄 관련 상품으로 심벌마크가 들어간
박스테이프를 제작하고, 그것을 붙이면 어떤 쇼핑백이든 뮤지엄용
백으로 재활용할 수 있다는 아이디어를 내고, 그 백을 들고
버스정류장에 서 있는 사람들의 모습 등을 사진으로 찍기도 했다.
회장으로 인도하는 사이니지는 드높이 쌓인 컨테이너에 안내
화살표를 심벌마크와 함께 선명한 백색으로 그렸다. 이러한 일련의
시뮬레이션 사진을 잡지 기사로 보니 뮤지엄이 정말로 생겨난
것처럼 보였다. 거기에 반 시게루의 건축 플랜이나 뮤지엄 운영
구상을 풍부하게 실은 디자인 뮤지엄 제안 특집호가 완성되었다.
2003년 11월의 일이다.

결과적으로 도지사가 그 계획에 별 관심을 보이지 않아 제안은

불발로 끝이 나고 말았다. 그때 가상했던 제1회 전람회의 이름이
〈언빌드 건축전〉, 즉 '제안만으로 끝난 건축 전람회'였던 것은
지금 생각하면 참으로 기이하다. 그러나 우리는 그리 낙담하지
않았다. 건축이나 디자인이라는 작업은 대체로 공모의 연속이므로
이 정도에 기가 죽지는 않는다. 공모에 성공하지 못해도 혼신의
힘을 다한 궁리의 성과는 아이디어 저금으로 축적되어간다.
그것이 많이 모이면 모일수록 크리에이터의 잠재력이나 폭발력은
커지는 것이다. 즉 가공의 뮤지엄은 구상으로 끝났지만 생생한
시뮬레이션을 거침으로써 그것을 구체화시키고 싶다는 내적 압력은
한층 높아졌다.

우선 분위기부터 살려보려고 도요타, 혼다 같은 자동차 회사와
소니 크리에이티브센터, 파나소닉 디자인 회사현 디자인컴퍼니,
히타치제작소를 비롯한 하이테크 제조사의 디자인 담당자들에게
제안을 해서 디자인 뮤지엄 설립에 관한 심포지엄을 개최했다.
2005년 도쿄 닛부쓰회관에서 개최된 심포지엄에는 현대미술
큐레이터 고이케 가즈코나 건축사가 미야케 리이치, 건축가
구마 겐고 등이 참가해 디자인을 보는 기업의 관점이나 문화적
비전을 놓고 전문가적 시각에서 의견을 나누었다. 디자인 뮤지엄의
위상에 대해서도 당연히 의견이 오갔지만, 방대한 양에 이르는
제품을 수집하고 관리하려면 막대한 공간과 설비와 노력이
필요하므로 현실성이 별로 없다는 이유로 건축물로서의 뮤지엄은

가능성이 점점 희박해져갔다. 한편 디자인 정보를 다각적으로
교차시켜가는 '플랫폼'이 필요하지 않겠냐는 의견이 나왔다.
이것은 오히려 그 심포지엄의 성과가 되었다. 물론 뮤지엄이라는
대형 건축물을 상정하면 건축 예산이나 운영비도 방대해지지만,
정보를 교환, 축적하고 전람회를 구상해가는 '기획 엔진' 같은
기능뿐이라면 건축물이나 컬렉션은 불필요하다.

그리하여 뮤지엄이 아닌 '디자인의 플랫폼'이라는 사고방식이
등장한 것이다. 그 뒤로 몇 년 동안 반 시게루와 나는 조금씩
그 구상을 구체화시켜왔다. 일본의 산업과 디자인을 주제로 하는
전람회를 기획, 제작하고 그것을 해외에 순회시키면 어떨까.
그럴 수만 있다면 우선은 거기에 에너지를 집중하기로 했다.

〈JAPAN CAR – 포화된 세계를 위한 디자인〉전은 그런
과정에서 구상된 첫 번째 전람회다. 왜 첫 전람회가 '자동차'인가
하면, 가장 어려운 주제부터 시작하는 것이 중요하다고 생각했기
때문이다. 자동차산업이 융성한 일본에서는 주요 자동차 회사만
8개나 되고, 그 회사들은 모두 산업이라는 숲의 생태계에서
정점에 군림하는 독수리 같은 기업이다. 이들 회사가 우리 의견을
순순히 받아들여주리라고 기대하기는 힘들지만, 만약 각 회사가
제휴하여 하나의 메시지를 만들어낼 수 있다면 그것은 획기적인
메시지가 될 것이고, 세계적으로 커다란 흥미를 불러일으킬지도
모른다. 나아가 그런 규모의 구상을 실현할 수 있다면 그 다음에는

어떤 구상이라도 해낼 수 있다. 우리는 그렇게 생각했다.

심포지엄에서 전람회 실현까지는 다시 3년 반이라는 세월이 필요했다. 결코 느긋하게 진행한 것은 아니지만 반 시게루와 나는 미팅을 가질 기회가 의외로 적었고, 또 이런 제안이 순조롭게 실현될 만큼 사회가 만만하지 않다는 점도 있었다. 열심히 설득하고 열심히 설명해도 세상은 꼼짝도 하지 않았다. 그럼에도 심포지엄에 참석했던 회사의 디자인 담당자들에게 수없이 편지를 보내고 기획안을 몇 번씩이나 다시 작성해 보내며 설득하고 미팅을 거듭하다 보니 그 무겁게만 보이던 문이 조금씩 열렸다.

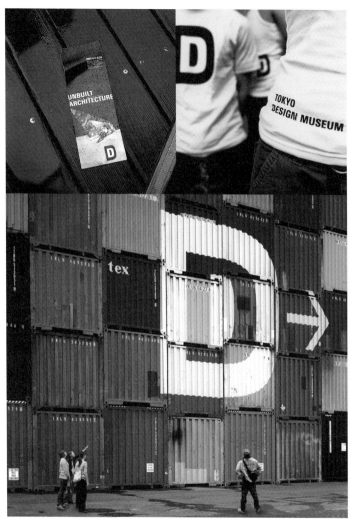

디자인 뮤지엄 구상. 전람회장을 안내하는 사이니지

전람회 〈JAPAN CAR〉

도로를 오가는 차량을 잠시 냉정하게 관찰해보기 바란다.
얼마 전부터 일본의 차량은 어떤 경향을 보여주기 시작했다.
조금만 주의를 기울이면 금방 느낄 수 있다. 고급 세단이나
스포티한 쿠페가 눈에 띄게 줄어들고, 그 대신 네모나고 콤팩트한
차량이 늘었다. 즉 실용성에 초점을 맞춰 설계된 차량이 눈에 띄게
늘어난 것이다.

　　비록 시나브로 나타난 경향이기는 하지만, 이제 자동차가
사회적 신분이나 스타일을 드러내는 소재가 아니게 되고 있다.
타고 내리기 편하고 짐을 쉽게 나를 수 있는 일용품으로 차량이
진화를 더해가기 시작한 것이다. 에너지 효율이 좋은 하이브리드
차량이 인기를 끌고 있는 것도 같은 이유에서다. 내비게이션
시스템도, 하이패스 시스템도 일단 장착을 하면 없어서는 안 되는
것이 되었고, 낭비 없는 주행이나 정체 완화에 한몫 거들고 있다.

요즘 젊은이들이 자동차를 그다지 열망하지 않게 된 것도 그것이
패션이나 라이프스타일을 표현하는 중요한 아이템이란 인식이
희박해지고 있기 때문일 것이다.

차량은 별로 특별할 것도 없는 일상적인 도구가 되었다. 따라서
차량에 요구되는 것은 기능과 효율 그리고 이 양자를 부족함 없이
담아내는 디자인이다. 이러한 경향을 아쉽게 느껴야 하는지,
자동차에 대한 소비자의 인식이 성숙한 것으로 봐야 하는지는
판단이 쉽지 않지만, 중요한 것은 여기에는 다른 문화권에는 없는
독창성이 생겨나고 있다는 점이다. 이 점을 간과해서는 안 된다.

〈JAPAN CAR – 포화된 세계를 위한 디자인〉전은 오늘날
일본 차량의 독자성과 그것이 세계의 현 상황에 공헌할 수 있는 점을
추출하고 그것으로 초점을 좁혀서 소개하고자 의도한 것으로,
2008년 11월부터 2009년 4월까지 파리와 런던에서 개최되어
많은 관객과 호평을 얻었다. 이 전람회는 '작음' '환경기술' 그리고
'이동하는 도시 세포'라는 세 가지 키워드로 편집되었다. 여기에서는
그 키워드 순서대로 이야기를 진행해보겠다.

전람회 준비가 본격화되어 자동차 회사인 도요타, 닛산, 혼다의
디자인 담당자들을 만나 의견을 교환할 때였다. 요즘 일본 자동차
가운데 가장 독창적인 차종은 무엇인가를 놓고 이야기하다가
뜻밖의 의견 일치를 보았다. 3사의 담당자들이 공통적으로 지목한
것이 다이하쓰의 'TANTO'라는 경차였다. 이 차량의 무엇이

독창적이냐 하면, 경차의 기준, 즉 길이, 폭, 높이의 기준을 최대한
살린 지극히 솔직한 네모난 꼴이다. 유럽산 차량은 기본적으로
공기 저항을 줄이는 방향으로 설계되어 전면창을 비롯한 사방의
창이 비스듬히 기울어 있다. 따라서 평평한 실내 천장은 자연스럽게
낮아져 승객은 거반 눕는 자세로 탑승하게 된다. 유럽에서는
외관이 느려 보이는 차량은 질주 욕구나 민첩성을 포기한 질 낮은
차량이라는 자동차에 대한 암묵적인 인식이 뿌리 깊게 남아 있는
것 같다. 그러나 TANTO는 공력특성을 흔쾌히 버리고 주거성을
우선했다. 앞뒤 문을 활짝 열면 일반 차량에는 반드시 있게 마련인
측면 기둥, 즉 '센터필러'가 없다. 차체를 지탱하는 중앙 기둥이
없어도 충분한 강도를 가진 차체 구조를 만들어낸 성과이기도
하지만, 덕분에 승하차가 매우 편해졌다. 천장 높이도 2미터나 되고
뒷문이 장지문처럼 수직과 수평으로 미끄러지듯이 시원하게
열리므로 허리를 구부리지 않고도 타고내릴 수 있다. 게다가 바닥도
기복 없이 평편하다. 물론 속도감이나 예리함은 줄어들었지만
일상생활의 도구라는 점에서 본다면 일상에 자연스럽게 녹아든
모습이 매우 편리해 보인다.

소형 차량은 세계 도처에 있다. 돌로 포장한 유럽의 도로들도
일본의 도로 못지않게 좁아서 차체를 축소해 제작하는 것이
꽤 있다. 이탈리아에서는 학생이 쉽게 타고 다닐 수 있는 면허증도
필요 없는 작은 차량을 수도 없이 볼 수 있다. 요즘은 벤츠의 2인승

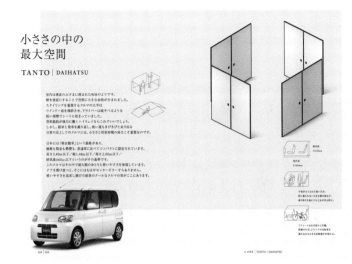

小ささの中の
最大空間

TANTO | DAIHATSU

室内は壁面のふすまに囲まれた和室のようです。
壁を垂直にすることで空間に大きな余裕が生まれました。
スタイリングを重視するクルマの大半は
ウインドー面を傾斜させ、ドライバーは座席を選べるような
低い姿勢でシートに収まっていました。
空気抵抗が強力に働くハイウェイならこれでいいでしょう。
しかし、駐車と発車を繰り返し、狭い道をきびきびと走り回る
日常の足としてのクルマには、小ささと居住性優先の両立こそ重要なのです。

日本には「軽自動車」という規格がある。
極めて税金も燃費も、普通車に比べてコンパクトに設定されています。
長さ3.40m以下／幅1.48m以下／高さ2.00m以下／
排気量660cc以下というのがその条件です。
このクルマはぎりぎりで最大限のゆとりと使いやすさを体現しています。
ドアを開け放つと、そこにはもはやセンターピラーすらありません。
使いやすさを追求し、開けた結果のクールなクルマの形がここにあります。

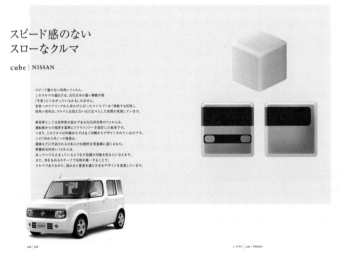

スピード感のない
スローなクルマ

cube | NISSAN

スピード感のない四角いフォルム。
このクルマの遺伝子は、古代日本の遅い移動手段
「牛車」につながっているからもしれません。
若者へのアピールから浮かび上がったコンセプトは「移動する居間」。
四角い室内は、クルマは見えないほど広々とした空間を実現しています。

乗用車としては世界初の試みである左右非対称のフォルムは、
運転席からの視界を基準にリアウインドーを設計した結果です。
つまり、このクルマは外側からではなく内側からデザインされているのです。
この「内から外」の発想は、
運動をフォルムに代表される日本人の伝統的な美意識に通じるもの。
走っていてもとまっているような不思議な印象を見る人に与えます。
また、角を丸めるモチーフで全体を統一すること。
クルマでありながら、温かみと愛着を感じさせるデザインを実現しています。

| 위 |　TANTO（다이하쓰）

| 아래 |　cube（닛산）

'smart'도 인기다. 그러나 모두가 훌륭한 공력 차체를 하고 있고, '네모난 꼴'은 보기 힘들다.

일본에는 경차 기준이 따로 있다. 길이 3.4미터, 폭 1.48미터, 높이 2미터, 배기량 660cc 이하. 세금이 싸고 차고지 증명도 필요 없다는 간편함 때문에 일본에서는 세 대에 한 대 이상이 경차다. 일본 국토가 그렇게 좁은 것도 아니고 일본인 체격이 유달리 왜소한 것도 아니다. 1홉들이 작은 술병 4개도 못 채우는 배기량으로 경제성과 합리성을 추구한 것이다. 그 결과 이 기준을 최대한 활용하려는 오랜 궁리가 결실을 맺어, 단순히 작기만 한 것이 아니라 지혜와 기술이 응축된 '네모꼴'이 만들어진 것이다. 닛산의 'cube'는 경차는 아니지만 네모꼴 자체를 설계 사상으로 삼은 차량이다. 아마 앞으로 세계적으로 인정받는 'JAPAN CAR' 가운데 하나의 전형을 이루는 꼴이 될 것이다.

도요타의 'iQ'는 더욱 새로운 작음을 체현했다. 폭은 일반 승용차처럼 운전석과 조수석이 넉넉한 4인승이지만, 길이는 3미터 이하로 표준 경차보다 훨씬 짧다. 그래서 일반적인 주차 공간에 두 대는 들어간다. 최소 회전반경 3.9미터는 벤츠의 2인승 'smart'보다 작다.

스즈키의 'Jimny'라는 경사륜구동차도 작음을 매력으로 내세운 점에 독창성이 있다. 이 차는 악로 주행에 매우 뛰어난데, 그 까닭은 사륜의 강한 힘뿐만 아니라 작고 가볍다는 점에 있다.

世界最小
4人乗りプレミアムカー

卒組は小型乗用車サイズにもかかわらず、
全長は「軽」の基準よりもさらに短く3m未満の超小型サイズ。
この独自のボリュームが大型でアイコニックなデザインに結びつけられています。
超高効率なパッケージは、燃料効率にも貢献し、CO₂の排出量は99g／km（欧州仕様）。
小さいけれども乗り心地や静的性能はトップレベル。
まさにプレミアムクラスの小型車です。
衝突安全性は、欧州の安全基準
EURO NCAPにて三ツ星を獲得しています。
エアバッグは9カ所に装備されています。
最小回転半径3.9mは、4人乗りのクルマとしては大変小さな数値です。

床周のレイアウトにも特徴があります。
コンポーネントユニットの小型化により、
助手席奥を大きくとったインパネ。
助手席と後部座席の無限に充分なまでのスペースをもたらしています。
小さいからこそ高級感という日本の知恵が凝縮したクルマです。

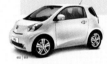

最小回転半径
3.9m

軽快な公析が軽量の一つ。
各所の部品やその軽量の見直して、
タイヤを2つ大きく描ることが可能になり、
安軽な機能性が生み出された。

超一流の悪路走破性

悪路やオフロードを走破することが目的で作られたクルマですが、
その特徴は強力なパワーだけではありません。
むしろ、軽くて小さいことが、悪路走破性の最大の要素となっています。
大排気量の大型4WD車が入り込めるような場所にも微妙に入り込める性能は、
軽量・コンパクトというコンセプトから導き出されています。
軽快な運動性は、街中での乗り回しの良さにもつながり、
都市と悪路を行き交う足としても優れています。
タイヤは4WD用が採用されていて、
小さな体に比した足回りのたくましさが、その性能を最大に活かしています。
生活の幅を広く持ち、趣味や用途に対しつつ。
無駄を省いて合理的にクルマを選ぶようになった
ユーザーの成熟にも応えています。

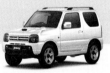

| 위 | IQ（도요타）

| 아래 | Jimny（스즈키）

33

즉 경량 콤팩트에 사륜의 힘을 더해서 얻은 악로 주행성이다. 프로덕트 디자이너 후카사와 나오토가 "귀엽네요." 하며 그 차를 타던 기억이 나는데, 확실히 귀여운 트럭이다. 그리고 성능도 꽤 좋다.

마쓰다의 'ROADSTER'는 판매량이 세계에서 가장 많은 2인승 스포츠카로 기네스북에 올라 있다. 네모꼴은 아니지만 일본 전통 가면극에서 쓰는 젊은 여인의 가면인 고오모테小面에서 힌트를 얻은 무표정이 세계 각지에서의 뜨거운 인기를 담담하게 받아들이고 있다.

어느 자동차 회사나 적극적으로 보여주고 싶지는 않다며 차량 제공을 거부했다. 그래서 우리가 유일하게 우리 돈으로 구입해서 전람회에 내놓은 차종이 있다. '경트럭'이다. 논두렁길이나 좁은 골목을 돌아다니고 포도넝쿨 아래를 빠져나가고 일반주택의 처마 밑까지 짐을 나르는 이 작은 트럭은 일상생활의 길이 잘 든 샌들이다. 짐칸은 사과상자든, 감귤상자든, 다다미든, 맥주상자든 합리적으로 실을 수 있게 설계되어 있다. 덤프부터 냉장차까지 짐칸이 놀랄 정도로 풍부하게 개량되어 있다. 그야말로 일본이 자랑할 만한 운반의 지혜를 보여준 결정체다. 과잉에 진저리를 내기 시작한 세계가 앞으로 추구할 것이 틀림없는 현명한 '작음'이 여기 있다.

전기자동차, 하이브리드 차, 수소가스를 기본으로 하는

世界で最も多く生産された
二人乗りスポーツ車

ROADSTER | MAZDA

「人馬一体」、つまりきわめて繊細で官能的な
人とクルマの一体感を目指し続けるライトウェートスポーツ車です。
ライトウェートスポーツ車のルーツは欧州ですが、
丁寧で細やかな感覚で磨き返されて登場したこのクルマは、
繊性の突出を同時に、誰からも受け入れられる調和のとれた美を
標準し続けているるので、すべてに共存する
樹脂の小品を意識し、見立て改笑で表情が細なって見える
アルカイックな存在感も、このクルマの大きな特徴の一つ。
世界中に近く支持され、各地に多数のファンクラブが生まれた。
世界で最も多く生産されたライトウェートスポーツ車として
ギネスブックの記録を更新中です。
三世代を経ても、得門も美豊としたアイデンティティがぶれていない、
つまり変わりながらも変わらない遺産を引き継ぐ、
日本の新たな伝統の一つです。

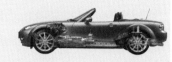

人馬一体
ROADSTERの最新手人馬一体とは、
タイヤが路面を選える感覚やスポーツ車動き、
人が道に触れる土地から地のことだ。
同時に、人と道真にクルマが
原平く応える細間性の再うも追求されている。

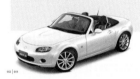

032 | 033 1: *-*-** | ROADSTER | MAZDA

コンパクトに
進化したトラック

HIJET | DAIHATSU

日本のあらゆる場所で見かける「軽」基準のトラック。
複雑にたとえるとスリット。日本の最もポピュラーな輸送ツールです。
大型トラックのかめしさがなくて、
もの運搬を気軽にやすくし、スムーズに行えるため、
働く人々から各大な支持を集めて進化してきたクルマです。
日常に完全に溶け込みるという意味で、
日本の郊外閑の暮らしを象徴するクルマであると言えます。
特に農業との関係も深く、
日本各地の棚の狭い道は多な山道や、余地を持って走れます
乗用車としての機能も近年遊歩き込、走行の安定性に加えて、
50km/hの衝突安全基準も採用されています。

積載スペースは工夫の水品。
ダンプからテールリフト、ボックス型の母端車などの
オプションのバラエティはもとより、ミオンヤリンゾのコンテナやビールケース、
そして最もどの運搬を考慮した精緻なモジュールが導入されています。

多目的ダンプ　ローダンプ　後部ダンプ

ミニダンプ　リフトビックダンプ　アームロール

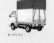オープンバン　パネルバン　後退式テールリフト

040 | 042 1: *-*-* | HIJET | DAIHATSU

| 위 | ROADSTER(마쓰다)

| 아래| 경트럭의 대표 HIJET(다이하쓰)

연료전지차도 'JAPAN CAR'라는 묶음으로 보면 이미 양산차 수준에서 완성되어 있다. 이것을 명확히 보여준 것도 이 전람회의 수확 가운데 하나다.

미쓰비시의 'i-MiEV'라는 전기자동차는 가정용 전원에 하룻밤만 플러그를 꽂아두면 160km를 달린다. 이것은 도쿄에서 나고야까지 논스톱으로 달리는 데는 조금 모자라지만 시내 쇼핑이나 일상적인 이동에는 지장이 없다.

도요타 하이브리드 차량 'PRIUS'는 이미 세계에서 2백만 대 이상 팔렸고, 지금 일본에서 가장 잘 팔리는 자동차이기도 하다. 밀라노에서 택시를 잡으면 상당한 빈도로 'PRIUS'를 만나게 되는데, 이 차에 대한 신용은 이미 세계적으로 확산된 것 같다.

혼다의 'FCX CLARITY'는 수소가스를 채우고 달리는 연료전지차다. 수소가스라고 하면 일상생활과 거리가 먼 기술처럼 생각되기 쉽지만, 혼다는 2001년부터 남부 캘리포니아에서 태양광 발전으로 물을 전기분해하여 수소를 제조하는 수소 공급 스테이션 개발을 시험적으로 추진해왔다. 2008년부터 그 지역을 중심으로 리스 판매가 시작되고 'FCX CLARITY'는 양산 태세에 들어갔다.

자동차는 2050년까지 이산화탄소 배출량을 1990년과 대비해 절반으로 줄인다는 목표에 직결된 산업이다. 〈JAPAN CAR〉는 거기에 공헌할 수 있는 기술을 이미 완성해놓았다.

현명한 작음을 실현하여 환경보호를 실천하는 자동차를

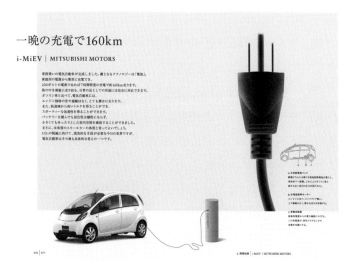

一晩の充電で160km

i-MiEV | MITSUBISHI MOTORS

普段使いの電気自動車が完成しました。鍵となるテクノロジーは「電池」。
家庭用の電源から簡単に充電でき、
200ボルトの電源であれば7時間程度の充電で約160km走ります。
街の中を横転に走り回る、日常の足としての用途には完全に対応できます。
ガソリン車と比べて、電気自動車は、
エンジン独特の音や振動はなく、とても静かに走ります。
また、低速域から高いトルクを得ることができ、
スポーティーな加速感を得ることができます。
バッテリーを鍵とする蓄性能は緩慢にならず、
小さくても車のりとした室内空間を確保することができました。
まさに、未来型のスモールカーの典型と言ってよいでしょう。
CO_2の削減に向けて、現実的な手段が必要な今日の世界ですが、
電気自動車はその最も具体的な答えの一つです。

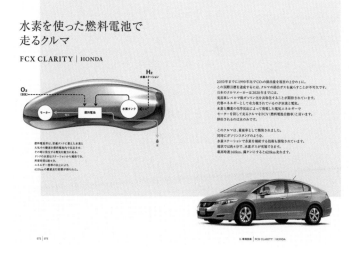

水素を使った燃料電池で
走るクルマ

FCX CLARITY | HONDA

2050年までに1990年比でCO_2の排出量を現在の2分の1に。
この国際目標を達成するには、クルマの排出ガスを減らすことが不可欠です。
日本のクルマメーカーは2020年までには、
実用車レベルで脱ガソリン化を具体化することが期待されています。
代替エネルギーとして有力視されているのが水素および電気。
水素と酸素の化学反応によって発電した電気エネルギーで
モーターを回して走るクルマをFCV（燃料電池自動車）と言います。
排出されるのは水のみです。

このクルマは、量産車として開発されました。
同時にガソリンスタンドのような、
水素ステーションで水素を補給する技術も開発されています。
現状では約4分で、水素ガスが充填できます。
最高時速160km、満タンにすると620km走れます。

14대 선정하고 각 제조사의 협력을 얻어 유럽으로 운송하여 런던 사이언스뮤지엄에 모았다. 전시를 앞두고 궁리한 것이 하나 있다. 차체를 백색으로 통일한 것이다. 모터쇼처럼 개성을 튀게 하고 감성적 욕망을 자극하는 것은 우리의 목적이 아니었다. 오히려 관람객들이 냉정하게 개개의 자동차, 그리고 그것을 낳은 사상의 배경과 대면하기를 바랐다. 몇 가지 색이 검토되었지만 결과적으로 백색으로 결정했다. 일본 차에 가장 많은 색이고, 또 백색으로 함으로써 색을 사상拾象한다는 의미를 드러낼 수 있기 때문이다.

전람회 도입부에는 전시 차량을 작게 데포르메한 모형들과, 그것과 짝을 이루는 분재들을 배치했다. 분재는 인위와의 교감을 통하여 자연을 맛보는 섬세한 감수성, 치밀하고 응축감 있는 테크놀로지의 상징이다. 분재 곁의 차량 모형은 천연의 돌 '수석'처럼 배경을 이룬다. 관람자들 모두 이 도입부 광경에 눈이 휘둥그레졌다. 의표를 찌르는 이러한 연출은 제조의 사상에 흥미를 불러일으키고 이어서 하얀 차량으로 그 관심의 바통을 건넨다. 〈JAPAN CAR〉전은 이렇게 시작되었다.

⟨JAPAN CAR⟩전

전람회장 도입부 풍경과 자동차 모형(사이언스뮤지엄, 런던)

이동에 대한 욕망과 미래

인간은 미래에 무엇을 원하게 될까. 이동의 미래를 생각할 때,
기술 진보나 소재 혁신만을 근거로 미래를 상상하는 것은
관념적이다. 환경이 기술만으로 바뀌는 것은 아니다. 분명
기술 진보는 커다란 요인이지만, '이랬으면 좋겠다.' '이런 식으로
이동하고 싶다.'는 인간의 욕망이 변화에 박차를 가하고 있다.

　　예를 들면 엔진의 발명은 가솔린의 폭발적 연소를 추진력을
내는 동력으로 바꾼다는 혁신적인 기술이 만들어낸 것이지만,
그 바탕에 '속도'라는 새로운 힘을 향한 동경이 없었다면 그 욕망을
가시화한 물건은 생겨나지 않았을 것이다. 폭발력이 만드는
난폭한 엔진의 힘을 야생마 길들이듯 제어하여 미지의 속도를
자신의 것으로 만듦으로써 인간은 지금까지 도저히 넘볼 수 없었던
거리를 한달음에 이동할 수 있게 되었다. 자유롭고 빠르게
이동하는 쾌감. 그것이 교통사고라는 새로운 죽음의 위험을 부르고

자동차라는 낯선 물체의 질주가 보행자나 자연을 적지 않게
유린해도, 그런 수많은 부정적 요인을 감수하며 자동차를
받아들였을 만큼 이동을 향한 인간의 동경은 강렬했다.

　　자동차는 이동과 속도를 향한 욕망이라는 토양에서 자라난
과실이다. 콘크리트로 만든 거대한 뱀처럼 거칠게 꿈틀거리는
도시의 고속도로에는 그 도시에 사는 사람들의 욕망이 반영되어
있다. 그것을 옛 풍류인들이 보았다면 그 기술에 놀라는 한편,
빠르게 이동하려는 욕망이 아름다운 도시를 만들려는 욕망을
능가했다는 사실에 아연실색하고, 그 몰취향을 수치스러워했을지도
모른다. 제2차 세계대전 이후 재건에 경황이 없던 일본은 유럽에서
태어난 미슐랭 가이드로 대표되는 문화, 즉 자동차가 가져다준
새로운 향락을 알차게 누리는 소프트웨어를 가져볼 여유가
없었고, 선진국 대열에 남고 싶다는 초조감에 쫓기고 있었다.
도시 안에 신속한 이동 시스템을 하루 빨리 갖자는 것은 국가의
욕망이었는지도 모른다. 그 욕망이 가시화된 모습은 올림픽을
개최한 1964년 전후 도쿄라는 도시에 각인되고 말았다. 강물과
주택 지붕 위를 가로지르며 부설된 도심 속 자동차 전용 도로는
그런 배경에서 생겨났다.

　　자동차가 변하기 시작했다는 것은 이동을 향한 욕망의 형태가
변하기 시작했다는 것을 말한다. 이산화탄소 배출량 감축이 세계의
공통 과제가 된 지금, 자동차 기술의 근간은 석유에서 전기로,

엔진에서 모터로 옮겨가고 있다. 변하고 있는 것은 이제 자동차만이
아니다. 이동이나 통신을 포함한 거대한 도시 시스템 전체가
변화하고 있다. 그 거대한 시스템이 변화의 전조를 보이기 시작했다.
기술의 진화에 이동을 향한 욕망의 변화가 가미됨으로써 도시나
도로, 통신이나 커뮤니케이션을 포함하는 환경이 본질적으로
변하려고 하는 것이다.

파리와 런던에서 개최한 전람회 〈JAPAN CAR〉는 현대 일본
자동차의 특징과 친환경 기술을 소개할 뿐 아니라 자동차의 미래를
전망해보는 시도이기도 했다.

포화된 세계는 이제 '현명한 작음'이나 탈화석연료를 구체화한
청정 에너지를 요구하고 있다. 그 배경에는 자동차를 사회적
지위나 자기 개성 표현의 매체로 보는 시각을 초월해 멋진 일용품
정도로 보는 성숙된 인식의 변화가 있다. 더 중요한 것은 이제
자동차가 운전자만의 것이 아니라는 사실이다.

인공위성을 이용한 GPS라는 기술로 자동차의 위치를 정확히
파악할 수 있다는 것은 잘 알려진 사실이다. 그러나 누구의 자동차가
어디에 있다는 위치 정보는 개인정보로서 보호되어야 할뿐더러
모든 자동차의 위치를 파악할 수 있다고 해도 그 데이터를 운용하는
것은 간단치 않다. 다만 이 기술은 거시적 시각으로 봤을 때
교통 정체의 완화, 즉 도시라는 몸에서 울혈을 없애 혈의 흐름을
좋게 만드는 기술의 기초가 되는 등 긍정적으로 볼 수 있는 이점이

적지 않다. 이 전람회에는 자동차 회사뿐만 아니라 도시의 인프라를 만드는 거대 테크놀로지를 공급할 수 있는 회사, 사람과 기계의 인터랙션을 진화시키는 기술을 가진 회사도 참가했다.

예를 들면 히타치는 어느 택시 회사의 택시 3천 대의 하루 운행 상황을 GPS 기술로 30초마다 기록한 데이터를 이용하여, 그야말로 도시의 혈류를 시각화한 듯한 영상을 만들어냈다. 택시 한 대 한 대가 빛을 발하는 점이 되어 까만 구멍처럼 보이는 황거를 중심으로 수도권을 거미줄처럼 순환하는 영상은 심장을 중심으로 하는 혈류의 이미지 그 자체였다.

자동차 부품업체 덴소는 인간과 자동차의 인터랙션을 진화시킨다는 관점에서 운전자와 자동차의 새로운 대화 형태나 인간의 눈을 훨씬 능가하는 정밀함으로 자동차 주변의 정보를 감지하는 고성능 센서를 전시했다.

자동차 간 충돌 방지 기술도 착실히 연구되고 있어 그리 멀지 않은 미래에 자동차끼리 충돌하는 사고는 사라질 것으로 예측된다. 그리고 머지않아 핸들을 쥐는 것보다 핸들을 놓고 운행하는 것이 안전한 기술이 등장할 것이다.

자동차 자체가 아니라 도로나 통신 시스템을 포함한 거시적 환경이 변화하는 징조를 거기서 읽어낼 수 있다. 자동차 기술에서도, 거대한 도시 인프라를 제어하는 기술에서도, 나아가 이동에 대한 명쾌한 인식의 성숙에서도 일본은 그 변화의 첨단에 서 있다.

GPS를 장착한 자동차는 도로의 혼잡 상황을 파악하는
센서로도 이용되기 시작했다.

〈JAPAN CAR〉라는 전람회에 관여하면서 나 나름대로 얻은
이동의 미래에 대한 비전이 있다.

엔진에서 모터로, 가솔린에서 전기로 바뀌면서 자동차의
본질은 명백히 달라진다. 가솔린 엔진은 '미쳐 날뛰는 기계'이며,
운전자가 신체 기술로 이를 제어하고 길들임으로써 속도를 인간의
몫으로 만들고 '움직인다'는 능동성을 구가할 수 있었다. 한편
전기로 움직이는 자동차는 '움직인다'는 주체성보다 '매끄럽게
이동한다'는 합리성에 대한 희구와 표리관계에 있다. 그것은 엔진을
제어한다는 운전의 미학을 억제하고 원하는 곳이면 어디든
가고 싶다는 욕구, 즉 '이동'을 최소의 에너지로 실현하고 싶다는
냉정한 의욕으로 운용되는 '머신'이다. 졸고 있다 보니 도착해
있더라는 상황조차 이 시스템은 적극적으로 받아들인다. 요컨대
기술 시프트에 호응하듯이, 이동 기술은 운전에 대한 능동적인
욕구를 배경으로 하는 '드라이브' 계열에서 이동을 향한 냉정한
의지를 뒷받침하는 '모바일' 계열로 이행할 것으로 예상된다.

이동을 위한 '모바일'은 공기처럼 일상을 함께하는 존재이므로
무엇보다 필요한 것이지만 사람의 강한 소유욕이나 동경의 대상이
되거나 하지는 않는다. 그러나 거대하고도 무의식적으로 희구되는
것이야말로 산업의 본질인 만큼 자동차산업의 중심은 이동을 위한
장비로 확실히 이행할 것이다. 이동의 주류는 개인의 것에서
도시 인프라에 가까운 것으로 변해갈 것이다.

한편 그러한 상황을 달갑지 않게 보는 스포츠카 애호가, 엔진 마니아는 오래도록 남아 있을 것이다. 그러므로 비록 그 비중은 작아지더라도 드라이브를 지향하는 자동차는 이동에 대한 주체성의 상징으로서 그 광채를 잃지 않을 것이다. 그러나 엔진 차량의 진보 속도는 앞으로 느려져갈 것이고, 결국 위험을 달고 다니는 일종의 취미적 성향이 강해지게 될지 모른다. 도로에 그어놓은 백색 선이라는 약속만을 믿고 실수투성이 인간에게 운전의 전부를 맡기던 시대가 있었다는 사실에 장차 사람들은 전율할 것이고, 그렇게 되면 엔진 차량을 운전한다는 막무가내 행위로는 좀처럼 회귀하지 못할 것이다. 따라서 엔진 차량으로 드라이브하자는 말에 서슴없이 동승해준다면 그것은 깊은 신뢰의 증거이며 더할 나위 없는 낭만적인 사건이 될 것이다.

한편 레저 차량 같은 것은 자연친화 경향이 높아짐에 따라 더욱 진화해갈 것이다. 사람의 손길이 전혀 느껴지지 않는 순수한 자연 속에 첨단기술을 구사하며 동그마니 존재하고픈 충동은 이성에 자부심을 가진 인간의 근원적 욕망 가운데 하나다. 식민지 문화가 자못 화려하던 시절, 서양인이 순도 높은 야성적 환경 속에서 백색 식탁보와 백색 제복을 갖춰 입은 급사를 거느리고 풀코스 식사를 하고 싶어 하던 심정도 마찬가지 동기에 기인한 것이다. 전기를 동력으로 쓰게 된다면 캠핑카 같은 것은 성능이 더욱 높아질 것으로 예상된다. 자동차가 이동수단일 뿐만

아니라 정보수단으로서 커뮤니케이션 측면이 강화되고, 나아가서는 거주성이나 오락성을 높여나갈 것이다. 성능 좋은 자동차를 가지고 있으면 주택을 소유하지 않고 자연 속에서 살고, 그 차량에서 업무까지 처리하는 사람이 등장할지도 모른다. 이런 상황에서는 법률 정비도 필요해질 것이다.

도시 지역에서는 도시 전체를 제어하여 교통 정체를 해소하고 배기가스 문제도 줄일 것이다. 운전면허는 특수한 자동차로 한정된다. 늘 고독에 매혹되는 젊은이들은 '1인용 머신'에 주목할지도 모른다. 자전거나 1인용 차량은 이동의 새로운 유행을 만들 것이다. 모든 이동 기술이 속도를 차치한다면 '보행'의 자유자재성에 가까워질 것이다. 산업 전체로 보자면 '승용차/상용차'식의 구분이 아니라 '드라이브/모바일' '도시/자연' '퍼블릭/퍼스널'이라는 것이 새로운 영역 구분으로서 의미를 가질 것 같다.

요즘 나는 자동차의 연장이 아니라 훗날 인간의 욕망에 영향력을 갖는 현실적 이동체의 가능성을 언젠가는 시각화해보고 싶다는 생각을 가지고 있다. 가상과 구상, 그리고 그것을 가시화하는 것이야말로 디자인의 본령이라고 생각하기 때문이다. 물론 그것을 나 혼자 감당하지는 않을 것이다. 전 세계의 지혜를 모아 '지知의 운동회'를 연다면 좋겠다. 그런 의욕이 조용히 솟아나고 있다.

2

심플과 엠프티 ─── 미의식의 계보

야나기 소리의 주전자

야나기 소리가 디자인한 일용품이 조용히 눈길을 모으고 있다.
예를 들면 주전자. 별다를 게 없는 평범한 주전자다. 그러나 자태가
참으로 당당하여, 주전자라면 이래야지 하는 생각이 들 만큼
설득력이 있다.

주전자의 쓰임새는 단순하다. 수도꼭지에서 물을 받아
가열 기구에 얹어놓는다. 물이 끓어 주둥이에서 김이 오르면
찻주전자나 보온병에 담는다. 야나기 소리의 주전자는 그런
일상적 행위를 자연스레 행하기 위한 도구로서 잘 만들어져 있다.
편하게 잡히는 손잡이, 넉넉한 주둥이 모양은 좋은 의미에서의
둔중함이 있고 안전감을 준다. 땅딸막하니 단단히 자리 잡힌
몸뚱이나 뚜껑의 도톰한 꼴에는 실용적인 미에 철저한 설계자의
성의가 흘러넘치는 듯하다. 얼마 전까지만 해도 기하학적이고
실루엣이 선명한 이탈리아제 주전자가 사람들의 눈길을 빼앗고

시대의 첨단을 개척해나가는 것처럼 보였다. 그러나 요즘은 오히려 그런 물건들이 더 낡아 보인다.

그것은 결코 레트로 유행이나 리바이벌 붐의 소산이 아니다. 소비 욕구에 휘둘려 눈을 동그랗게 뜨고 '새로움'을 애타게 찾던 우리의 머리가 조금 냉정을 되찾고 주위와 일상을 찬찬히 둘러보는 여유가 생긴 것은 아닐까. 야나기 소리의 주전자는 앤티크도 아니고 좋았던 옛 시절을 상징하는 노스탤지어의 산물도 아니다. 일상의 행동을 모자람 없이 돕고 있는 지극히 일반적인 공업 제품이다.

야나기 소리의 아틀리에를 딱 한 번 가본 적이 있다. 그곳에는 석고로 만든 제품 모형들이 가득 진열되어 있었다. 그것은 컴퓨터를 이용한 형태 시뮬레이션 같은 것을 이용한 것이 아니라 오로지 제 치수대로 석고 모형을 만들고, 오로지 손으로 쓸고 닦아서 몇 번이고 수정을 가하여 용도에 잘 맞는 형태를 추구한 흔적 자체였다. 그 꼼꼼한 자세와 흔들림 없는 신념에 고개가 절로 숙여졌다. 그런 것이 시장에서 다시 지지를 받기 시작한다는 것은 반가운 징조다.

디자인은 스타일링이 아니다. 물론 물건의 형태를 계획적이고 의식적으로 만드는 행위는 디자인이지만, 디자인은 거기에 그치지 않는다. 디자인이란 만들어내기만 하는 사상이 아니라 물건을 매개하여 살림이나 환경의 본질을 생각하는 생활의 사상이기도 하다. 따라서 만들기 못지않게 헤아리기 속에도 디자인의

본령이 있다.

우리 몸 주위에 있는 것은 모두 디자인되어 있다. 컵도, 볼펜도, 형광등도, 휴대전화도, 바닥재 유닛도, 샤워기 헤드의 구멍 배열도, 인스턴트라면의 나선 모양의 면발도 계획되고 만들어지고 있다는 의미에서는 모두 디자인되어 있다고 해도 좋다. 인간은 살아가며 환경을 만든다. 거기에 짜넣은 방대한 지혜의 퇴적 하나 하나를 깨달아가는 과정 속에 디자인의 진수가 있다. 평소에는 의식되지 않는 환경 속에서 그 지혜를 찾는 실마리를 발견하기만 해도 세상은 신선해 보인다.

인간은 세계를 네모나게 디자인해왔다. 유기적인 대지를 네모나게 구획하고, 네모난 거리를 만들고, 거기에 네모난 건물을 무수히 지어왔다. 네모난 자동문을 통해 건물로 들어가 네모난 엘리베이터를 타고 오르내린다. 네모난 복도를 직각으로 꺾어서 네모난 문을 열면 네모난 방이 나타난다. 거기에는 네모난 가구, 네모난 창이 배치되어 있다. 테이블도, 캐비닛도, 텔레비전도, 그걸 조작하는 리모컨도 네모나다. 네모난 데스크 위에서 네모난 컴퓨터의 네모난 키보드를 두드리고 네모난 편지지에 내용을 출력한다. 그 종이를 넣는 봉투도 네모나고 거기에 붙이는 우표도 네모나다. 거기에 찍는 소인은 때로 둥글긴 하지만⋯⋯.

왜 인류는 환경을 네모나게 디자인했을까. 주위를 둘러보자. 자연 속에는 네모난 꼴이 거의 없다. 4라는 수리가 자연 속에

없는 것은 아니지만, 사각은 대단히 불안정한 것이어서 구체적으로 발현되는 경우가 적다. 극히 드물게는 완벽한 입방체 광물 모양의 결정을 볼 때도 있지만, 이 조화의 신비는 차라리 인공적인 것처럼 보인다.

아마도 직선과 직각의 발견, 그리고 그 응용이 인간에게 네모난 꼴을 이토록 다양하게 가져다준 원인인 것 같다. 직선이나 직각은 두 손을 이용하면 비교적 쉽게 얻을 수 있다. 예를 들어 바나나 잎 같은 커다란 잎을 한 번 접으면 그 접힌 자국은 직선이 된다. 그 자국이 맞닿도록 한 번 더 접으면 직각을 얻을 수 있다. 그 연장선상에 사각이 있다. 즉 사각이란 인간에게는 손만 뻗으면 금방 얻을 수 있는 가장 친근한 최적 성능 혹은 기하학 원리인 것이다. 그러므로 최첨단 컴퓨터도, 휴대전화도 그 형태만은 고전적인 것이다. 그러고 보니 스탠리 큐브릭의 영화 〈2001년 스페이스 오디세이〉에 나오는 예지의 상징 '모노리스'는 까맣고 네모난 판석처럼 생겼다.

원 역시 인간이 좋아하는 꼴 가운데 하나다. 고대에 신성시되던 거울도, 화폐, 단추, 맨홀 뚜껑, 찻잔, CD도 모두 원이다. 초기 석기의 중앙에 완벽한 원 구멍이 뚫려 있는 것을 보고 놀란 적이 있는데, 딱딱한 돌을 드릴처럼 회전시켜서 그보다 무른 돌을 뚫으면 완벽한 원 모양의 구멍을 얻을 수 있다. 이 역시 회전이라는 운동의 결과를 보고 사람의 두 손이 두뇌의 추리나 연역보다

먼저 원을 찾아냈던 것인지도 모른다. 어쨌거나 간결한 기하학적 형태는 인간과 세계의 관계 속에서 합리성에 입각한 지혜를 쌓아나가는 데 기본이 되고 있다. 인간은 사각에 이끌려 환경을 네모나게 디자인해왔다. 그리고 그에 못지않게 원에도 촉발되어 일용품에 적지 않은 원을 적용해왔다.

맨홀 뚜껑은 사각이 아니라 원이다. 만약 맨홀 뚜껑이 사각이었다면 뚜껑은 맨홀 구멍 속으로 떨어져버릴 것이다. 그러므로 맨홀 뚜껑은 동그랗지 않으면 안 된다. 같은 의미에서 종이는 네모나야 한다. 동그라면 지면에 낭비가 생긴다. 종이는 종횡의 비율이 1대 $\sqrt{2}$의 비율로 설정되어 있어서 몇 번을 접어도 가로와 세로의 비율이 같아지도록 궁리되어 있다.

연필의 단면은 육각형이다. 여기에도 이유가 있다. 단면이 원이면 연필은 책상 위를 쉽게 굴러다녀서 바닥으로 떨어지기가 쉽다. 딱딱한 바닥에 떨어지면 부드러운 탄소 심은 금방 부러져버린다. 이런 손실을 피하려면 연필의 단면은 자연히 구르기 어려운 꼴을 모색하게 된다. 그러나 구르기 어려워야 한다고 해서 단면이 삼각형이나 사각형이라면 쥐었을 때 손가락이 아프다. 따라서 구르기 어렵고 쥐었을 때 적당히 편하고 좌우 대칭이라 생산성이 좋은 육각형으로 안착했던 것이다.

공은 둥글다. 야구공도, 테니스 공도, 축구공도 다 둥글다. 공이 둥근 이유야 너무나 명백하다고 생각할지 모르지만, 처음부터

둥근 공이 있었던 것은 아니다. 정밀도 높은 구체를 만드는 기술은 석기에 동그란 구멍을 내는 것과는 차원이 다르다. 그러므로 초기의 공은 정밀도 높은 구체가 아니라 비교적 둥글다는 정도였을 것이다. 그러나 비교적 둥글다는 정도로는 구기를 즐기기 힘들다. 스포츠 인류학 전문가에 따르면 근대과학의 발달과 구기의 발달은 나란히 이루어졌다. 즉 구체의 운동은 물리법칙의 명쾌한 표상이며, 인간은 자신이 이해하게 된 자연의 질서나 법칙을 구체 운동의 조절, 즉 구기를 즐김으로써 재확인해왔다는 것이다. 그것을 위해서는 완전한 구체에 가까운 공이 필요하고, 그것을 낳는 기술의 정밀도가 향상됨에 따라 구기 기술도 고도화되어왔다는 것이다.

공이 둥글지 않으면 구기의 숙달은 일어날 수 없다. 동일한 동작에 대하여 공의 반응이 일정하지 않다면 테니스도 축구도 숙달을 바랄 수 없다. 그것이 일정해야 훈련을 통해 착실히 숙달이 이루어지고 투수는 포크볼을 던질 수 있게 되며 곡예사는 큰 공 위에 올라가 걸을 수 있다.

공과 구기의 관계는 물건과 살림의 관계에도 대입해서 생각할 수 있다. 야나기 소리의 주전자도 그 가운데 하나다. 잘된 디자인은 정밀도 높은 공과 같은 것이다. 정밀도 높은 공이 우주 원리를 표상하듯이 뛰어난 디자인은 인간 행위의 보편성을 표상한다. 디자인이 단순한 스타일링이 아니라는 까닭은 공이 둥글지 않으면 구기를 숙달하기 힘든 것과 마찬가지로 디자인이

인간의 행위의 본질을 따르지 않으면 살림도 문화도 숙성하지 않기 때문이다. 이것을 깨달은 디자이너들은 정교한 공을 만들듯이 형태를 찾아내려고 노력한다. 주거를 살기 위한 기계라고 평한 건축가 르 코르뷔지에, 이탈리아를 디자인 왕국으로 이끄는 데 기여한 프로덕트 디자이너 아킬레 카스티글리오니, 한때 독일 공업 디자인의 지적인 극치를 세상에 알린 디터 람스, 일본의 야나기 소리 등이 지향한 것은 한 가지, 즉 살림을 계발하는 물건의 형태를 탐구하는 것이었다.

야나기 소리의 아버지 야나기 무네요시는 일본 민예운동의 창시자였다. 민예란 도구 형태의 근거를 오랜 생활의 축적 속에서 찾는 발상이다. 석회질을 함유한 물방울이 아득한 세월 동안 똑똑 떨어져 종유동을 낳았듯이 살림의 반복이 도구의 형태를 키운다. 강물에 오랜 세월 쓸리며 동글동글하게 연마되는 자갈처럼 인간의 용도가 살림 도구에 특정한 형태를 필연적으로 가져다준다는 착상이다. 그 시각에는 깊이 공감할 수 있다.

그러나 우리는 강물에 몸을 맡기고 수백 년을 기다릴 수는 없다. 기술 혁명은 속도와 변화를 동시에 요구한다. 이때 필요한 것은 우리가 살아갈 미래 환경을 이성과 합리성으로 계획해가려는 의지다. 즉 의지를 가지고 형태를 만들고 환경을 쌓아나가는 것. 근대사회 성립과 함께 사람들은 그런 착상을 갖게 되었다. 그것이 디자인이다. 그것은 부를 축적하려는 발상은 아니다. 경제 발흥을

지향하는 것만으로는 얻을 수 없는 풍요를 만들어내는 것. 이 착상을 우리는 몇 번이라도 곱씹어야 할 것이다.

오늘날 우리는 공을 동그랗게 제대로 만들고 있을까. 땅딸막하고 둔하게 생긴 야나기 소리의 주전자를 보면서 그런 생각을 반추하고 있다.

심플은 언제 생겨났나

'심플'이라는 말이 자주 쓰인다. 깔끔하고 깨끗한 풍정, 혹은
간결하고 잘 정돈된 상황을 가리키며, 대개는 좋은 뜻으로 쓰인다.
'심플 라이프'니 '심플 이즈 베스트'니 하는 말은 이제 상투어가
되었다. 머리가 심플하다는 소리를 듣고 기뻐하는 사람은 긍정적인
사람일지도 모르지만, 그래도 혼란스럽다거나 헝클어져 있는
머리보다는 나을지 모른다.

그러나 이 '심플'이라는 말, 혹은 개념은 언제 생겨난 걸까.
즉 가치관이나 미의식으로서의 '심플'이 사회 속에서 호의적인
인상으로 정착한 것은 언제일까. 오해를 무릅쓰고 말하자면 심플은
150년쯤 전에 생겨났다고 나는 생각한다. 무슨 근거로 그렇게
생각하는지를 잠시 이야기해보고 싶다.

물건 만들기가 아직 복잡하지 않던 시절, 즉 인류가 아직
복잡한 장식이나 문양을 만들어내기 이전에는 사람들이 만드는

물건이 심플했을까. 예를 들면 석기시대의 석기는 대부분 단순한 꼴을 보여준다. 시각에 따라서는 이것을 '심플'로 형용할 수도 있겠다. 그러나 그것을 만든 석기시대 사람들은 그것들을 결코 '심플'로 생각하지 않았을 것이다. 왜냐하면 심플이라는 개념은 그에 대비되는 복잡이란 개념을 전제로 하기 때문이다. 물론 초기의 석기는 비교적 단순한 꼴을 보여주지만, 간결이나 미니멀을 지향해서 그런 꼴을 만든 것은 아니다. 복잡한 꼴을 만들 수 없는 상황에서 나온 단순함은 심플이라기보다 '프리미티브', 즉 '원시적' '원초적'이라 불러야 마땅하다. 즉 심플은 복잡이나 장황, 과잉과 짝을 이루는 개념이다. 그렇게 생각한다면 심플의 등장은 오랜 인류사에서 거의 끄트머리 시대까지 기다려야 한다.

인간이 만드는 물건은 프리미티브에서 복잡으로 향한다. 문화는 복잡에서 시작되었다. 이렇게 단언해도 좋을까 의아할 정도로 현존하는 인류의 문화유산은 복잡하다. 예를 들면 청동기가 그렇다. 중국 고대왕조 은의 유적인 은허에서 출토된 청동기는 예외 없이 매우 복잡한 형태를 하고 있다. 조형 순서로 보자면 간결에서 복잡으로 완만하고도 단계적으로 진화해왔을 것 같은데, 간소한 형태를 보여주는 청동기는 은나라 시절의 원시적 단계를 제외하면 거의 찾아볼 수 없다. 중국 청동기는 그 출발부터 복잡한 형태였고, 치밀한 문양으로 표면이 뒤덮여 있었다. 주둥이나 손잡이가 요란하게 생겼을 뿐 아니라 미세한 소용돌이 문양이

표면을 빈틈없이 뒤덮고 있다. 이는 어째서일까.

청동은 구리와 주석의 합금으로, 주석을 섞으면 비점이 낮아지고 견고해진다. 다른 고대문명에 비하면 중국은 비교적 청동의 이용이 늦지만, 그래도 당시는 하이테크 소재였다. 녹인 청동을 거푸집에 흘려 넣어 굳히는 기술은 오늘날에도 쉽지 않다. 아마 청동기는 고도로 숙련된 장인이나 기술자가 놀라운 집중력과 시간을 쏟아붓지 않고서는 이룰 수 없는 성과였을 것이고, 특히 그것이 복잡한 문양으로 뒤덮여 있다는 것은 복잡함이 명확한 목적으로서 탐구되고 있었다는 것을 보여준다. 다른 시각으로 보자면 극단적인 정교함과 치밀함을 가능하게 하는 '강력한 힘'이 거기 표현되어 있다고 추측된다. 커다란 청동기는 들어 올릴 수도 없다. 즉 실용을 위한 물건이 아니라 외경의 대상이 되는 힘의 표상으로서 제시된 것이며, 이를 단순히 '제기'니 뭐니 하는 말로 넘겨서는 안 된다.

대체로 인간이 모여 집단을 이룰 경우, 그것이 마을이건 국가이건 집단의 결속을 유지하려면 강력한 구심력이 필요하다. 중심에 군림하는 패자는 강력한 통솔력을 가져야 하며, 이 힘이 약해지면 더 강한 힘을 가진 자로 교체되거나 보다 강력한 다른 집단에 흡수되어버리기도 한다. 마을이나 국가나 회전하는 팽이와 같은 존재다. 회전 속도나 구심력이 떨어지면 쓰러져버린다. 복잡한 청동기는 그 구심력이 눈에 보이는 형상으로 드러난

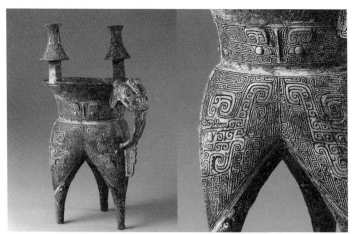

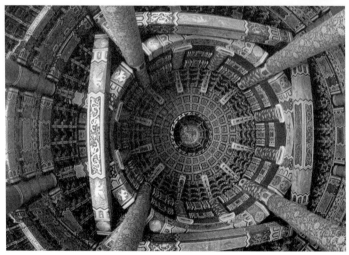

| 위 | 은대의 청동기(퀼른동양미술관)

| 아래 | 천단 신년전의 천장(베이징)

것이라고 짐작된다. 보통 사람들이 보면 저도 모르게 "오오!" 하고
경외심을 드러낼 만큼 오라를 발산하는 복잡하고 찬란한 오브젝트는
그러한 암묵적인 역할을 맡아왔다.

　　은주 왕조를 거쳐 춘추전국시대에 들어서자 중국은 많은
국가가 군웅할거群雄割據하는 상황을 맞이했다. 조금이라도 방심하면
금세 이웃나라에 침략을 당한다. 따라서 왕은 영매하고 재상은
지략에 뛰어나고 병사는 강하고 규율이 잡혀 있을 필요가 있었다.
이 긴장이 제자백가의 예지를 낳는 계기가 되었다. 청동기 위에는
문자가 빼곡히 새겨지고, 장식은 무기나 갑주에도 등장해
보는 이에게 두려움을 주는 호장豪壯·현란絢爛·괴기怪奇한 양상이
생겨났다. 용 문양 같은 것은 이 수요에 부응한 최적의 것이었다.
아니, 그보다도 은시대에 청동기 표면에 가득 새겨지던 소용돌이
문양이 그 진화 과정에서 머리와 수족을 가진 상상의 동물로
비유되고 마침내 용이 생성된 것으로 보인다. 즉 용은 이야기 속에
등장하는 괴수를 화공이 그려낸 것도 아니고, 종교에서 파생된 것도
아니다. 표면에 위엄을 주는 디테일을 부여하기 위한 장식문양이
동물화한 것이라고 봐야 한다. 물건의 표면을 가득 덮은 그
조밀성으로 위엄을 드러내기 위해 태어난 것인 만큼 용은 유기적
형태나 원기둥을 마음껏 휘감으며 그 표면을 가득 메운다.

　　이슬람 문화권에서도 마찬가지 과정을 볼 수 있다. 우상을
부정하는 이슬람에서는 용 같은 구상물이 없는 대신 기하학

문양이나 당초 문양이 이상하리만치 발달하여 왕궁이나 모스크 공간을 가득 채우고 있다.

　무시무시한 문양으로 그려진 문신은 그것을 보는 자를 주눅들게 하는 위협으로 가득 차 있다. 대중목욕탕 같은 곳에서 문신을 한 사람의 출입을 금하는 것은 그것이 사람들을 두려움에 떨게 하기 때문일 것이다. 중국은 용을, 이슬람은 기하학 패턴을 빼곡히 몸에 두르고 "나한테 덤비면 큰코다칠 줄 알아." 하고 서로 위협하고 있는 것이 틀림없다. 요즘 말하는 억지력 같은 것이다. 서로 핵무기로 위협하는 것이 아니라 조밀한 문양의 위력으로 상대방의 침략을 억제하고 있었던 것이다.

　인도에서도 마찬가지다. 백아의 대리석으로 지은 건축물 타지마할은 무굴제국에 군림한 샤자한이 죽은 아내를 위해 지은 궁극의 추모 건축물이다. 외부 표면은 동서양에서 수집한 형형색색의 돌로 만든 복잡한 문양의 상감세공으로 가득 채워져 있다. 상감세공은 바탕이 되는 돌의 표면을 문양 형태로 파내고, 그 파낸 자리와 동일한 형태로 깎아낸 다른 색깔의 돌로 끼워 넣는다는, 그야말로 정신이 아뜩해지는 작업의 연속으로 만든다. 보는 이로 하여금 저도 모르게 숨을 삼키게 만드는 그 장식은 샤자한의 권력을 오늘날에도 남김없이 전해주고 있다.

　유럽에서도 절대군주의 위력이 가장 강성했던 태양왕 루이 14세가 군림하던 시대는 바로크나 로코코라는 장식을 철철

넘치도록 구사하는 양식이 절정에 달해 있었다. 베르사유궁전의 거울의 방은 알현실이었다. 빨간 융단 위를 걸어서 정면에 앉은 왕을 알현하는 정경을 상상하면 몸이 오그라드는 심정이다. 이는 내 배포가 작아서가 아니다. 강대한 권력의 표상인 거울의 방이 사람들에게 주는 위압은 바로 그런 것이었을 것이다.

세계가 힘으로 통치되고 힘과 힘이 부딪혀 세계의 유동성을 만들어내던 시대에는 문화를 상징하는 인공물이 힘의 표상으로 제시되었다. 힘은 인간 세계에 계층을 낳고, 왕이나 황제를 정점으로 하는 힘의 계층은 문양이나 찬란함의 계층도 낳았으며, 그러한 환경에서 간소함은 나약함이란 의미밖에 가질 수 없었다.

그러나 결정적인 변화가 '근대'라는 이름 아래 찾아왔다. 근대사회의 도래로 세상의 가치 기준은 인간이 자유롭게 살아가는 것을 기본으로 재편되고, 국가는 사람들이 활기차게 살 수 있는 틀을 지탱해주는 서비스의 일부가 되었다. 이른바 근대시민사회가 도래한 것이다. 실제 역사는 국가가 성립되는 방식이 다양한 만큼 온갖 우여곡절을 거치지만, 눈을 가늘게 뜨고 들여다보면 역사는 어떤 방향성을 띤 명백한 흐름을 보여준다. 즉 세계는 인간이 고루 행복하게 살 권리를 기초로 하는 사회를 향해 키를 맞춘 것이다.

그 흐름에 따라 이제 물건은 '힘'의 표상일 필요가 없어졌다. 의자는 왕의 권력이나 귀족의 지위를 표현할 필요가 없어지고 단순히 '앉기'라는 기능만 충족시키면 충분했다. 과학의 발달도

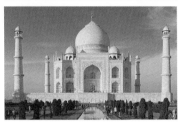

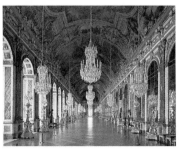

| 위 | 셰이크로트폴라 모스크(이라크)

| 가운데 | 타지마할(인도)

| 아래 | 베르사유궁전 거울의 방(프랑스)

합리주의적인 사고를 거들었다. 합리주의란 사물과 기능의 관계에서 최단거리를 지향하는 사고방식이다. 마침내 고양이발 의자의 만곡은 불필요해지고 바로크나 로코코의 매혹적인 곡선이나 장식은 과거의 유물이 되었다. 자원과 인간의 모습, 형태와 기능의 관계는 솔직하게 재평가되고, 자원과 노력을 최대한 효율적으로 운용하려는 자세는 새로운 지성의 광채나 형태의 미를 이끌어냈다. 이것이 심플이다.

150년 전이라고 한 것은 역사의 시기를 가리키는 것은 아니다. 19세기 중엽의 유럽은 산업혁명을 거쳐 한창 활기를 띠었다. 그 성과를 한자리에 둘러보기 위해 쇠와 유리로 '수정궁'을 마련한 런던만국박람회가 만인의 눈길을 끈 시대였으며, 오스트리아에서는 토네트가 곡목 기술로 간결하면서도 기능적인 의자를 대중용으로 양산하기 시작한 시절이었다. 영국에서는 다윈이 『종의 기원 On the Origin of Species』을 써서 세상을 발칵 뒤집어놓았다. 정확히 여기에서부터 심플이 시작되었다는 구두점 같은 시기는 특별히 보이지 않는다. 그러나 심플이라는 가치관이 사람들에게 새로운 이성의 불빛을 밝히기 시작한 것은, 대략적으로 보자면 이즈음이 아닐까 하고 나는 생각한다.

복잡을 힘의 표상으로 여겨온 오랜 시대가 종언을 고하고 인간의 일상에 대한 솔직한 탐구로부터 가구, 주거 그리고 도시나 도로가 재구축되기 시작했다. 모더니즘이란 물건이 복잡에서

| 위 | 루이 15세 시절 로코코양식의 팔걸이 의자

| 아래 | 바실리체어. 마르셀 브로이어가 만든 팔걸이 의자(1928)

심플로 탈피하는 과정 그 자체였다. 부나 사람들의 욕망은 이따금 사물의 본질을 가린다. 사람들은 때로 심플을 탐구하다 지쳐 방탕으로 기울곤 한다. 그러나 눈을 가늘게 뜨고 골격을 꿰뚫어본다면 세계는 이 순간에도 심플을 축으로 계속 움직이고 있는 것이다.

아무것도 없음의 풍요

도예가 조지로의 '라쿠다완楽茶碗'을 처음 만난 곳은 교토의
라쿠미술관이다. 그 충격은 지금도 뇌리에 또렷이 새겨져 있다.
손이나 주걱으로 꼴을 빚어 초벌구이를 한 뒤 유약을 칠해
7백 도 이상에서 소성하다가 유약이 녹는 상태를 봐서 가마에서
꺼내 급하게 식혀 만든 검고 둥글둥글한 다완의 매력에 빨려들어가
전시대 유리케이스에 콧김이 서리도록 얼굴을 바짝 들이대고
들여다보고 말았다. 마치 모든 의미나 에너지를 다 빨아들이고
침묵하는 듯한 무광택 덩어리. 팽창하고 확대하는 것이 우주라면,
그 우주를 응축으로 돌린다면 이런 자태가 나올지 모른다. 형태는
간결하지만 이를 '심플'이라 부를 수는 없다. 합리성으로는
도달할 수 없는 또 다른 미의식이 거기 숨 쉬고 있다.
 앞에서 심플이라는 개념은 권력과 깊이 결부된 복잡한 문양을
근대의 합리성이 극복해나가는 과정에서 생겨났다고 말했다.

일본문화의 미의식 한복판에 있는 '간소함'은 심플과 동일한 경로를 거쳐 생겨난 것이 아니다. 심플은 150년쯤 전에 탄생했지만, 역사를 돌아보면 그보다 수백 년 전에 '심플'이라 부르고 싶은 간결하기 그지없는 조형을 발견할 수 있다. 그 전형이 조지로의 라쿠다완이고, 또 오늘날 전통 다다미방의 원류라는 교토의 지쇼지慈照寺에 남아 있는 아시카가 요시마사의 서원 '도진사이同仁斎'다. 그것들은 복잡과 대치하는 간결함 속에 힘을 담고 있는데, 심플과는 본질적으로 다르다. 감히 말한다면 '엠프티', 즉 텅 빔이다. 그 간결함은 형태의 합리성을 탐구한 성과도 아니고 우연의 산물도 아니다. '아무것도 없음'이라는 것이 의식되고 의도되고 있다. 텅 빈 그릇이라는 것으로 사람의 관심을 끌어당기고야 마는 구심력 '엠프티네스'는 체득되고 운용되고 있었던 것이다.

일본의 미의식은 자원이고 적극 활용되어야 하는 것이라면, 그 한 부분이 어떻게 생겨났는지를 이해하는 것은 중요한 일이다. 잠시 나의 체험을 돌아보며 '엠프티네스'의 탄생에 얽힌 이야기를 해볼까 한다.

라쿠다완을 처음 만난 것은 교토의 다실에서 광고 촬영을 할 때였다. 당시 나는 지쇼지 도구도東求堂 안에 있는 '도진사이', 다이토쿠지大德寺 교쿠린인玉林院의 '사안簑庵', 무샤노코지센케武者小路千家. 다도 유파의 하나의 '간큐안官休庵' 등 국보 중요문화재급 다실에서 촬영을 하고 있었다. 그 공간들에 직접 들어가보고

그곳에 작용하고 있는 미의식이 현재의 나라는 디자이너의 감각과 연결되어 있음을 깨달았다. 특히 아시카가 요시마사가 만년을 보낸 교토 히가시야마의 지쇼지, 통칭 긴카쿠지銀閣寺 도구도의 서원 '도진사이'에서 나는 커다란 각성과 느낌을 얻을 수 있었다.

아시카가 요시마사가 히가시야마에서 은거 생활에 들어간 것은 무로마치시대 말기인 15세기 말이니 지금으로부터 5백 년 이상 지난 일이다. 그 히가시야마문화東山文化를 자노유茶の湯, 손님을 초대해 말차를 대접하는 다회 혹은 그 예법로 세련되게 만들어나간 센 리큐는 16세기 후반 모모야마시대에 활약한 인물인데, 이는 바우하우스 탄생보다 3백 년 이상 앞서 있다.

간소함을 으뜸으로 치는 미의식의 계보는 세계적으로도 드물다. 왜냐하면 세계는 힘의 표상이 격돌하며 복잡함으로 다퉈왔기 때문이다. 복잡함을 벗어나 간소함으로 의식이 바뀌어가는 배경에는 그만한 이유가 있었을 것이다. 그것은 아마 오닌의 난쇼군의 후계 문제를 놓고 유력한 세력들이 교토에서 벌인 내란에서 벌어진 막대한 문화재 소실이 교토를 엄습한 데 따른 것이었다고 생각된다.

아시카가 요시마사는 무로마치 막부의 8대 쇼군으로, 그의 정치력 결여, 치세에 대한 무관심은 여러 문헌에 소개되어왔다. 그는 건축과 미술을 애호하고 권좌가 기울 만큼 미에 탐닉했다고 한다. 만약 이 인물이 정력적으로 치세에 힘 쏟고 후계 문제도 반듯하게 정리하여 가족을 다스렸다면 세상은 어지러워지지 않고

오닌의 난도 일어나지 않았을지 모른다. 그러나 세상일은
흥미로운 것이어서, 쇼군 요시마사의 시원치 않은 정치력으로
세상이 분규하고 커다란 전쟁이 일어난 덕분에 일본문화는
한 꺼풀 벗겨지고 독창성을 향해 나갈 수 있었다.

오닌의 난에 대해 자세히 설명하지는 않겠지만, 그 사건은
무로마치 막부라는 힘이 약해졌음을 상징하는 상상을 뛰어넘는
커다란 전쟁이었다. 역사의 초과밀 집적지 교토를 약 10년간 휩쓴
전란의 불길은 당시 일본문화에 괴멸적인 상처를 주었다.

제2차 세계대전 때는 폭격을 면한 교토이므로, 나이 지긋한
교토 사람들이 '지난 번 전쟁'이라고 말하면 그것은 오닌의 난을
일컫는다. 교토 사람들이 그렇게 말하면 전쟁도 우아하게 들리니
신기하지만, 전쟁은 전쟁이다. 파괴의 본질은 다르지 않다.
무로마치 말기의 교토도 10년 넘는 전란으로 그 태반이 불에 탔다.
더구나 파괴나 약탈 같은 인재가 거기에 박차를 가한 것이다.
파괴와 약탈은 황거나 쇼군이나 귀족의 저택에까지 미쳤다고 한다.
가람도, 불상도, 건축도, 정원도, 두루마리그림이나 서책, 옷이나
옷감에 이르기까지 파괴가 가능한 막대한 문화재가 이때 사라졌다.
축적되어온 일본문화가 단번에 완전히 소거될 정도의 피해를
입은 것이다.

요시마사는 전란이 수백 미터 앞까지 닥쳐와도 여전히 서화에
넋을 놓고 있었다고 할 정도로 미를 이상하리만치 탐닉했다.

실은 그랬기 때문에 전란으로 얼마나 막대한 문화재가 사라졌는지 누구보다 깊이 인식할 수 있었을 것이다. 내란은 고미술상이 보면 기겁을 할 정도의 막대한 상실을 겪고 나서야 막을 내렸다.

요시마사는 결국 아들에게 뒤를 물려주고 히가시야마에 은둔하지만, 그 뒤에도 건축이나 예술에 대한 탐닉은 그치지 않아, 지쇼지가 있는 터에 갖은 공을 들여서 히가시야마궁전을 지었다. 그리고 아이러니하게도 여기서 전혀 새로운 일본의 감수성이 꽃을 피웠다.

아시카가 요시마사가 히가시야마에 지은 히가시야마궁전은 말하자면 요시마사가 갈고 닦아낸 미의식의 집대성이었다. 오닌의 난 직후였으니 예산은 많이 부족했을 테지만, 요시마사는 그런 이유로 뭔가를 검약할 사람은 아니었다. 세상이나 백성일랑 나 몰라라 젖혀두고 끌어다 쓸 수 있는 예산은 다 끌어다가 자신의 만년을 맡길 거처를 지었다.

그러나 거기 나타난 표현은 결코 호사스럽지 않고 간결과 소박을 띤 미였다. 다다미가 빈틈없이 깔린 네 첩 반짜리 방. 외광을 보드라운 간접광으로 여과하는 장지. 나긋나긋한 종이를 팽팽하게 바른 맹장지. 글을 쓰는 책상과 장식선반이 일면에 단정하게 가득 들어차고 책상 정면의 장지를 열면 뜰의 풍경이 두루마리 같은 비율로 오려져서 눈에 들어온다. 마치 수학의 정리처럼 아름답다. 요시마사는 조신하게 근신하려고 이런 표현을 택한 것은 아니다. 아마 권력의 정점에서 미를 탐구하고 나아가

오닌의 난의 거대한 상실을 겪음으로써 어떤 새로운 감성의 바탕을 파악했을 것이다.

그때까지 일본의 미술과 가구는 결코 간소한 것이 아니었다. 유라시아대륙 동쪽 끝에 위치한 일본은 세계의 갖은 문화에 영향을 받아왔다. 세계 각지의 강대한 힘이 낳은 찬란한 표상물은 세계의 끝에 풍부하게 전래되었고, 일본은 '당물唐物'이라 불리던 도래품에 매료되며 의외로 호화찬란한 문화 양상을 드러냈던 것이다. 불교 전래나 그에 기인한 불교문화의 융성, 대불의 개안법회로 대표되는 화려하고 장대한 문화 이벤트 등은 그것을 잘 말해준다. 도래품 장식의 정치함과 진기함을 높이 받들고 거기서 많은 것을 배우고 흡수하며 일본문화는 직조되어왔던 것이다.

그런 문물을 축적해온 거대 도시 교토가 불타버리는 것을 목도한 사람들의 가슴에 어떤 이미지가 떠오르고 어떤 달관이 생겨났는지는 오늘날 알 길이 없다. 그러나 아마도 화려한 세부 장식을 베끼고 복원하는 것이 아니라 오히려 궁극의 단순함, 궁극의 0도로 찬란함에 길항하는 전혀 새로운 미의식의 고양이 거기서 생겨난 것은 아닐까. 도래품의 호화로움의 대극에 메마른 소박함의 극점을 길항시킴으로써 기존에 없던 감각의 고양을 얻을 수 있었던 것은 아닐까.

아무것도 없음, 즉 '엠프티네스' 운용은 이렇게 시작된다. 미학상의 지양, 혹은 혁명이 오닌의 난을 겪은 일본의 감각 세계에

끓어오른 것이다.

차를 마시는 습관은 세계 어디에나 있다. 따뜻하고 향이 좋은 차를 마시는 행위나 그렇게 시간을 보내는 방식은 보편적으로 삶의 기쁨과 통할 것이다. 이렇게 '차를 대접하고 마신다'는 보편을 매개로 다양한 상상의 교감을 꾀하는 것이 무로마치 후기에 원류를 둔 '자노유'다. 차를 마신다는 것은 하나의 구실, 혹은 계기에 불과하다. 텅 빈 다실을 사람의 감정이나 이미지를 담을 수 있는 '엠프티네스'로서 운용하고, 차를 즐기기 위한 최소한의 준비를 통해 풍부한 상상력을 환기해간다. 수반에 물을 채우고 벚꽃 꽃잎을 띄우는 준비 과정을 통해서 주인과 객이 마치 꽃이 만개한 벚나무 아래 앉아 있는 듯한 환상을 공유하고, 혹은 다과상에 내놓는 과일의 모습에서 여름의 정감을 느끼고 상쾌감을 나누는 이미지의 교감 같은 것에 자노유의 진수가 있다. 거기에 작동하는 것은 이미지의 재현이 아니라 오히려 그 억제나 부재성으로 수용자에게 이미지를 적극 보완할 것을 촉구하는 '상상'의 창조력이다.

엠프티네스의 시각에 선다면 '벌거벗은 임금님' 우화는 반대 의미로 다시 읽을 수 있다. 아이들 눈에는 알몸으로만 보이는 왕이지만, 그 왕이 옷을 입고 있다고 여기는 상상력이야말로 자노유에서 가동되는 창조성이기 때문이다. 벌거벗은 임금님은 확신에 차서 '엠프티'를 걸치고 있다. 아무것도 없기 때문에 어떤 비유든 다 받아낼 수 있는 것이다.

공간에 소품 하나로 여백과 긴장을 채우는 '꽃꽂이'도, 자연과
인위의 경계로 인간의 감정을 불러들이는 '정원'도 마찬가지다.
이것들에 공통된 감각적 긴장은 '공백'이 이미지를 불러내고 사람의
의식을 거기에 담아내려는 역학에서 유래한다. 다실 촬영은 그 힘이
강하게 작용하는 장을 찾아다닌 경험이었고, 덕분에 현대 감각의
기층하고도 통하는 미의 수맥, 감성의 뿌리를 확인할 수 있었다.
서양의 모더니즘이나 심플을 이해하면서도 뭔가가 다르다고 느꼈던
수수께끼가 이로써 풀렸던 것이다.

　　라쿠미술관에서 라쿠다완을 만난 것은 그 마무리였다.
일련의 촬영을 마치고 들른 미술관에 모든 것을 응축해놓은 듯한
오브젝트가 진열되어 있었던 것이다.

지쇼지 도구도의 '도진사이'

아미슈와 디자인

미를 낳을 뿐만 아니라 그것을 운용해가는 직능으로서의
디자이너는 일본에서 언제쯤 등장했을까. 나는 현대 디자이너와
비슷한 직능, 혹은 재능으로서 무로마치시대 전후의 아미슈阿弥衆를
떠올리지 않을 수 없다.

'아미'란 조금 거칠게 비유하자면 뛰어난 기능이나 안목과
관련된 명칭에 붙는 '확장자' 같은 것이다. 특정 데이터가 어느
소프트웨어에서 작성되었는지를 표시하기 위해 데이터명 뒤에
'.doc' 같은 기호를 붙이지 않는가. 의미나 기능은 서로 다르지만
뉘앙스는 이와 비슷하다는 생각이 든다. 그러니까 무로마치
이후의 인명에 '아미'라는 글자가 붙어 있다면 '.ami', 즉 그 방면의
소프트웨어를 공유하는 아티스트라고 생각하면 크게 틀리지
않을 것이다.

'아미'는 본래 일본 정토종의 일파인 시종時宗에서 승려의

법명으로 이용했던 이름이다. 시종의 승려는 전장에 종군하는 승려이기도 했다. 무사가 전장에서 목숨을 잃으면 지체 없이 염불을 외고 사자를 정토로 떠나 보내기 위한 일련의 의식을 맡았던 것 같다. 그러나 전장에 동행하는 역할만으로 귀한 군량미를 축내고 있는 것도 면목이 없는 일이니 자연스레 종교 방면뿐만 아니라 부상자 치료나 일상적인 시중, 그리고 다양한 예술 활동도 담당하게 되었다. 특히 불가의 승려들이 본래 예능에 능했던 것도 '아미'라는 기호에 독특한 의미가 담기는 계기가 되었을 것으로 짐작된다.

즉 기예에 능한 개인이나 일족이 이 명칭을 사용함으로써 그 의미가 조금씩 달라져, 시종에 속한 승려가 아니라도 아미라는 이름을 가질 수 있게 되었다. 유력한 무가에 중용되어 다양한 예술이나 일상 잡무를 담당하던 사람들은 '도보슈同朋衆'라고도 불렸지만, 이 글에서는 '도보'라는 말이 환기하는 이미지보다는 역사상 미에 관여하던 자로서 오늘날 익히 알려져 있는 기능인의 명칭 '아미'를 통해 확장된 이미지를 주는 '아미슈'를 써보고 싶다.

문화라는 것은 항상 당대를 제패한 권력과 연결되고, 때로는 대립하며 호흡한다. 그것은 무력일 수도 있고 경제력일 수도 있고 정치력일 수도 있고 포퓰리즘일 수도 있다. 그런 권력은 권력이기에 지닐 수밖에 없는 독이나 부정을 씻어내려고 감각적 세련으로서의 미를 원한다. 이러한 희구를 문화의 단초라고 해야 할지 말지는 젖혀두고라도, 그 요망에 꾸준히 부응하며

미를 제공해가는 역할을 맡는 사람들이 있다. 항시 미를 접한다는
것은 시대의 추세를 만드는 권력하고는 다른 위상에 있음을, 인간의
감각에 생기를 주는 또 하나의 중심이 있음을 늘 의식한다는 것이다.
미와 감각을 교감시키며 하루하루를 보내는 것과, 당대의 권력의
요구에 따라 이를 제공해가는 것 사이에는 반드시 미묘한 갈등이
생겨난다. 당대의 권력은 기술이나 재능의 발로를 촉진하는 토양,
즉 클라이언트이며, 미를 운영하는 현장에 정통한 사람들이
자아내는 감각은 늘 클라이언트의 생각을 뛰어넘어 과도하게
성숙한다. 이 과도한 감각의 성숙이나 범람이야말로 문화라 불려야
할지도 모른다. 우리가 아미슈의 작업에서 느끼는 뭔지 모를 공감은
그 과도한 감각의 분출에 기인하는 미묘한 갈등과 방탕을 느끼기
때문이다. 내가 아미슈라는 기능집단에 동정심을 갖는 것은
아시카가 막부든 자본주의 아래 군림하는 기업이든, 권력을 세련된
이미지로 꾸며서 행사하고 싶어 하는 클라이언트에게 절반은
영합하고 절반은 저항하는 상황을 공유하고 있기 때문이다.

일본미술은 시가든 서화든 천황이나 귀족의 놀이에서
비롯되었고, 시가를 읊는 것도, 그것을 종이에 적는 행위도 고귀한
지위에 있는 자들이 주역이었고 그들이 직접 손을 놀려서 즐겼던
것이다. 미의 세계는 지위 높은 가문에 태어나 접하기 힘든 정보와
지식을 어릴 때부터 가까이 접하며 자란 문화적 엘리트만이
실천할 수 있는 퍼포먼스로서 존재했다. 그러나 시대가 흐름에 따라

미를 구하는 의지와 그것을 실천구체화하는 기능이 분리된다. 미를 구체화하는 능력은 지위나 출신이 아니라 개인의 타고난 능력이나 특별한 수련에 달렸다는 인식이 서서히 일반화되어간 것이다. 헤이안시대부터 가마쿠라시대까지 고도의 수련을 쌓은 대목이나 조각사화공 같은 직인 혹은 아티스트가 미술 분야를 견인한 것은 그런 흐름의 연장이었다. 그러나 무로마치시대의 아미슈는 그런 아티스트나 직인의 기질하고는 또 다른 재능이었다. 즉 회화나 조각을 생산할 뿐 아니라 그 운용과 관리를 통해 미를 드러내는 재능이 활약을 시작한 것이다.

무로마치시대에 확립된 여러 예능으로 노能,일본의 전통 가면 무대극, 렌가連歌, 575와 77의 음절을 연속으로 하는 여러 명의 작가가 연작하는 일본의 전통적인 시, 꽃꽂이, 다도, 조경, 서원 및 다실 건축 등을 꼽을 수 있지만, 어느 것이나 미적인 오브젝트를 낳을 뿐 아니라, 조합하고 제어하고 활용하는 재능이 여러 예능을 생생하게 살아나게 한다. 즉 '물건'을 만들 뿐만 아니라 '사건'을 조합하여 미를 현현시키는 직능들이 활약하기 시작한다. 둔세자遁世者라는 말이 있지만, 미를 내놓고 그 대가로 먹고 산다는 것은 어느 세상에서나 사회의 상궤, 정상적 생업에서 일탈한 존재다. 이는 현대도 마찬가지다. 재능으로 먹고 산다는 것은 '고유명사'로서 사회에 선다는 것이고, 그 모습은 재능마다 제각각이며, 남에게 쉽게 양도하거나 물려받을 수 있는 것이 아니다.

아미슈란 곧 고유명사이며, 무로마치의 문화 클라이언트 측에게 지명되고 의뢰받는 재능인 것이다. 순수예술하고는 또 다른 문화 제반의 활기를 담당한다는 성격으로 보건대, 나는 일본 디자이너의 뿌리를 여기서 발견하는 것이다.

미라는 가치의 운용이 사회 속에 어떻게 위치 지어졌는가, 그리고 그것을 구하는 자, 만들어내는 자, 감정하는 자, 조달하는 자의 사회적 지위나 처지, 상호관계가 어떠했는가. 또 미의 운용으로 획득되는 감각 자원은 어떤 형태로 전승, 보존될 수 있었는지 등은 현재 상황에 비추어보면 매우 흥미롭다. 일본의 디자인 역사는 실로 이 대목부터 씌어져야 하는지도 모른다.

아미슈라고 하면, 노의 간아미観阿弥와 제아미世阿弥, 꽃꽂이에서는 류아미立阿弥, 조경에서는 젠아미善阿弥, 미술품 감정사였던 노아미能阿弥 같은 이름이 떠오른다. 히가시야마문화를 확립한 아시카가 요시마사가 중용한 원예사는 젠아미인데, 그 출신은 매우 낮은 계층이었다고 한다. 그러나 알맞은 동산을 쌓고 개천을 만들고 돌을 배치하고 적절한 자리에 나무를 심는 재능은 발군이었다고 하며, 조경에 이상할 만큼 정열을 쏟아부은 요시마사는 신분이 천한 젠아미를 각별히 우대했다고 전해진다. 젠아미가 병으로 누웠을 때는 약을 조제해 보냈을 뿐만 아니라 회복을 비는 기도를 올렸다고 하니 대우가 심상치 않았던 것이다. 또 작업을 훌륭하게 마쳤을 때는 신분에 상관없이 공에 걸맞은

상을 내렸다고 한다.

　한편 아미슈도 쇼군의 비호를 자각하면서 충실하게 작업을 했던 것 같다. 이에 대한 제법 흥미로운 일화가 전해진다. 요시마사의 뜻으로 정원에 심을 나무를 조달하기 위해 나라의 고후쿠지興福寺의 말사인 이치조인一乘院에 원예사 아미슈가 파견되었다. 아무리 쇼군의 명을 받고 온 자들이라지만 사찰의 나무를 마치 제 소유물인 양 물색하고 다니는 그들의 모습에 화가 난 이치조인의 승려들은 그들의 숙소를 습격해서 몰아냈다. 이에 격노한 요시마사가 그 보복으로 막부에 명하여 사찰의 영지를 몰수하려고 하자, 사찰 측은 크게 놀라 사죄하고 화해를 청했다. 그 결과 아미슈들은 사찰의 나무들을 마음껏 살펴보고 필요한 나무를 조달했다. 아마 둔세자 집단의 행동거지도 고약했을 것이다. 그들의 분위기는 이 일화를 들어봐도 얼추 상상이 된다. 아무리 재능이 있는 아미슈라지만, 흔들림 없이 그들을 비호하는 요시마사의 모습도 대단했고, 그렇기 때문에 아미슈들도 더욱 겸손하게 행동하는 세심함이 필요했을 것이다. 사찰 측의 분노도 이해할 수 있을 것 같다.

　이런 일화도 전해진다. 당시는 실내 장식의 일환으로 꽃을 꽂아 꾸미는 것이 서서히 관습으로 확립되기 시작할 때였다. 꽃을 꺾어 용기에 담는 것은 그 전부터 해왔을 테지만, 팽팽한 긴장감을 자아내도록 꽃을 꽂는 기술이 성숙을 보인 것은

이 시대였다. 특히 명성을 얻은 것이 류아미라는 재능이었다. 요시마사는 꽃꽂이에 관해서는 류아미를 전폭적으로 신뢰하고 있었다고 한다. 어느 날 요시마사는 쇼코쿠지相国寺 승려가 매화와 수선화를 헌상하자, 이를 기뻐하며 류아미에게 명하여 꽃꽂이로 장식하라고 했다. 그런데 류아미는 병을 이유로 출사를 거부했다. 그러나 요시마사는 이를 받아들이지 않고 류아미에게 출사하라고 엄명하여 끝내 꽃꽂이를 하게 했다. 결과적으로 꽃은 멋지게 장식되었고 요시마사는 류아미에게 상응한 포상을 내렸다고 한다. 실현코자 하는 미가 있으면 억지를 써서라도 관철하고야 마는 요시마사의 고집도 대단하지만, 마음만 먹으면 능히 참을 수도 있는 소소한 병을 이유로 쇼군의 명령을 거부한 류아미도 대단한 배포였던 모양이다.

요시마사가 정원 조성이나 꽃꽂이에 대하여 스케치나 도면을 그려서 뭔가를 지시한 것은 물론 아니다. 아미슈가 바위를 배치하고 동산을 쌓고 나무나 식물을 심은 것이다. 혹은 꽃을 장식하고 차를 끓이고 도래품을 감정하고 실내를 멋지게 장식했다. '엠프티네스', 즉 '쓸쓸함'이나 '공백'을 교묘하게 운용하여 사람들의 흥미나 관심을 유도하고 환기하는 표현 기술이 이 시대부터 예리하게 작동하기 시작한다. 이 시대에 비롯된 일본의 독자적인 미를 실천한 사람들이 바로 아미슈인 것이다. 히가시야마문화는 아미슈와 요시마사 같은 문화 디렉터가 미의식을 역동적으로

교감함으로써 생겨났다고 해도 좋을지 모른다. 아미슈와 적극적으로 교감하면서 요시마사를 필두로 하는 유력한 문화 지도자들의 감각도 빠르게 풍부해졌을 것이다. 이 대목은 오늘날 클라이언트와 디자이너의 관계하고도 비슷하다. 출신에 상관없이 재능이 있는 자들은 '아미'가 붙는 이름을 받고 문화의 최전선에 동원되는 한편, 렌가 모임 같은 자리에 고귀한 신분을 가진 사람들과 어울리는 것을 허락받기도 했다.

오늘날 디자이너가 넥타이를 매지 않는 것은 자유나 합리성의 표현이라기보다는, 독립된 재능으로 존재하는 것이 허락된 둔세자라는 위상이 현대에까지 무의식적으로 계승되고 있는 모습인지도 모른다.

3

집 ——— 살림살이의 세련

살림살이의 모습

일본 미의식의 핵심 가운데 하나는 간소함이나 공백에서 가치를
발견하는 감수성에 있다는 것, 그것이 서양의 근대가 발견한
'심플'이라는 개념과 어떻게 다른지에 대해 앞에서 간단히 썼다.
그 감수성이란 무로마치시대 말기의 오닌의 난에 의한 대대적인
문화재 훼손을 계기로 외래품을 높이 쳐주는 호화 취향이 수그러든
뒤에 싹튼 가치관이며, 그것이 신분 높은 사람들이나 당대
권력자뿐 아니라 미를 다루는 많은 재능들에 의해 운용되면서
세련을 더해가게 되는 과정에 대해서도 간단히 설명했다.
또 그것은 길었던 에도시대에도, 그리고 메이지의 문명개화와
종전 후 미국문화의 유입으로 혼돈이 극심해진 일본문화 속에서도
그 심층부에서 면면히 계승되어온 감각 자원이며, 섬세, 공손,
치밀, 간결을 지향하는 일본 미의식의 핵심이라고 나는 생각한다.
　　일본 열도의 지리적 특장점은 아시아의 동쪽 끝에, 그것도

동해라는 바다를 사이에 두고 대륙과 분리된 섬으로 존재한다는 고립성이다. 또 일본어라는 고유 언어를 공유하는 섬나라이며, 영어 같은 외국어를 그다지 잘 익히지 못한다는 부정적 성향조차 문화적 방파제로 작동하여 이 나라의 독자성을 지켜주었다.

개인의 자유를 기본으로 하는 근대사회의 콘셉트와 산업혁명을 축으로 하는 서양문명이 세계를 석권한 19세기 중엽부터 20세기까지, 아시아 끝자리에 있는 이 나라는 서양문명의 영향을 받았고, 그 과정에서 수많은 혼돈을 겪을지언정 국가의 형태를 바꿔가며 세계의 예지에 문호를 개방할 필요가 있었다. 그런 혼돈에 휘둘리기는 했지만, 그것을 거치지 않고서는 결코 도달할 수 없는 세련이라는 것도 있다. 제2차 세계대전 이후의 고도 경제성장기를 거친 일본인은 오늘날 굶주림을 망각하고 투쟁심이나 경쟁심을 상실한 것처럼 보인다. 그러나 경쟁심을 불태우며 혼돈과 성장을 동시에 겪는 시기를 거친 지금이기에 우리는 그나마 평정한 마음으로 세련을 향해 나아갈 수 있는 것이 아닐까. 지금이 그런 시기로 접어들고 있는 것 같다.

얼마 전 불쑥 들른 오사카시립동양도자미술관에서 아시아 도자기의 방대한 컬렉션을 일람할 기회가 있었다. 그 컬렉션의 방대함에서 인류가 도자기라는 물적 성과에 매료되어가는 계보를 얼추 이해할 수 있었고, 동시에 동아시아에서 제조의 세력 분포도 읽어낼 수 있었다. 그것을 잘 보여주는 것이 가마터 분포도다.

중국, 한국 그리고 일본순으로 가마터의 밀도가 희박해진다. 오랜 중국 역사에서 얼마나 많은 도자기가 중국 동남부 전역에서 제작되어왔는지, 그리고 한국이라는 또 하나의 독특한 지세에 의해 도자기 문화가 어떻게 성숙되었는지를 가마터 분포도는 매우 명쾌하게 말해준다.

일본은 전후 50년이라는 시간 속에서 열심히 노력해서 공업입국을 이룩하고 세계의 제조 부문을 아시아 끝자리인 이 열도에 집중시켜왔다. 이는 기적적인 성과이며 전후 일본의 부흥을 지탱한 일본인의 노력에 대한 보답이라고 해도 좋다. 그러나 여기서 경계해야 할 것은 이곳에 실현한 제조업만이 일본을 항구적으로 윤택하게 해줄 것이라는 환상을 품는 것이다.

근대라는 시대를 이끈 서양문명의 성과를 아시아 끝에 있는 나라가 더욱 발전시킬 수 있음을 일본은 앞장서서 실증했다. 하지만 도자기 산업만이 아니라 역사상 대단히 고도한 기술을 보여준 중국을 비롯하여 아시아 여러 나라들이 결국은 모두 대대적인 공업화에 나서리라는 것을 우리는 각오와 함께 예측해두어야 한다. 그 경향은 중국에서 특히 두드러져서, 나라 자체가 이미 하나의 거대한 경제권이라는 것, 나아가 거대한 성장 잠재력을 온 국민이 이해하고 앞으로 나가고자 하는 맹렬한 동기부여가 중국의 폭발적 성장을 추동하고 있다. 이제 값싼 노동력은 한 가지 요인에 불과하다. 노동 모럴, 기술력과 상품의 질, 연구 의욕, 능률 향상,

압도적인 사업 규모, 그리고 전 세계에서 몰려드는 윤택한 자금 등 모든 요소에서 제조의 벡터는 이제 중국을 가리키고 있다. 인구 50만 명 이상인 도시가 일본에는 19개 있다. 그러나 중국에는 185개가 있고, 15년 뒤에는 3백 개 가까이 될 것으로 예측된다.

한국은 자국 시장이 작다는 점에서도 그렇고 해외 시장에 대한 개척 욕구가 대단히 왕성하여 과거 일본이 그랬던 것 이상으로 각 기업은 국제적인 경쟁에 의욕을 배가시키고 있다. 경제 성장기를 지나면서 유순해진 일본은 유감스럽게도 단순 제조로는 더 이상 세계의 이목을 끌 수 없는 처지다. 만약 일본이 공업생산만으로 경쟁하고자 한다면 그 전망은 한동안 형편없이 나쁠 것임을 각오해야 한다.

한 나라의 문화적 가치는 얼마나 많은 공업 제품을 만드느냐로 정해지는 것이 아니다. 그것은 Made in Japan 전성기에 일찌감치 깨달은 것이다. 돈을 많이 버는 것만으로는 행복해질 수 없다는 것도, 과거 부동산 버블로 맨해튼의 랜드마크인 록펠러센터까지 구입했던 일본은 뼈저리게 알고 있다. 부를 소유하는 것만으로는 행복해질 수 없다. 가지고 있는 것을 적절히 운용하는, 문화의 질을 아는 지혜가 있어야 사람은 비로소 충족되고 행복해질 수 있다. 물론 빈곤이나 지나친 가난은 문제지만, 공업 생산도 머니 게임도 실컷 구가하며 그 쓴맛과 단맛을 두루 맛본 일본에게는 그 경험을 살려 세계 경제문화의 미래를 널리 전망하는 자세가 요구된다.

다만 이때 너무 가까운 미래를 봐서는 안 된다. 태고의 역사로 거슬러 올라가 현재를 조망하면서 50년 정도의 앞날을 내다보는 감각이 중요하다.

자동차산업처럼 이동의 메커니즘이 차량을 넘어서 도시의 광역 시스템 차원의 차량 제어 기술이 요구되는 영역에서라면 일본은 여전히 세계를 선도할 가능성이 있다고 예측한다. 가전 자체가 아니라 보다 차원 높은 종합가전으로서의 주택, 스마트그리드 등으로 대표되는 전기 공급 시스템, 나아가 태양광 발전이나 패시브하우스 같은 환경 테크놀로지 같은 분야에서도 일본은 향후 리더십을 발휘할 가능성이 있다고 본다.

어쨌거나 나는 양으로 평가하는 산업이 아니라 그 심층부에 계승해온 미의식을 운용하여 미의 나라로서 질을 운영해나갈 수 있는 비전을 제시하고 싶다. 고도한 테크놀로지도 결국은 기술 위에 얼마나 고도한 미의식이나 세련을 적용할 수 있는지에 따라 그 수준이 결정된다고 생각하기 때문이다.

우선은 '일상생활의 모습', 즉 주거의 비전에 대한 이야기부터 시작하고 싶다. 주거에 대한 이야기는 단적으로 말해서 살림집에 대한 이야기다. '집'에 대해서라면 본래 일본인은 좀 더 고도한 미의식을 발휘했어야 마땅한지도 모른다. 무로마치시대에서 모모야마시대에 이르기까지 간소함을 선호하는 미의식은 더욱 성숙하여 아미슈 같은 원조 디자이너나 아트디렉터들에 의해

서원이나 정원, 꽃꽂이, 다도 등이 더욱 세련되었다. 여기서 배양된 감수성은 현대 일본인의 생활 감각의 심층부에 계승되고 있다. 꽃꽂이나 다도 문화는 서민 생활에까지 침투하여 제대로 된 서비스를 제공하는 전통여관 같은 곳에 가보면, 내 생각이 맞았다는 생각이 든다. 그 나라 고유의 예법이나 공간, 가구 배치, 그리고 음식으로 손님을 대접하고 서양의 최고급 호텔보다 높은 요금을 설정할 수 있는 나라가 얼마나 될까.

그런데 일반 가정에서는 어떤가. 미닫이 격자문을 열고 들어서면 돌을 깐 바닥이 있고, 마루 앞 디딤돌에서 신을 벗고 청소가 잘된 간결한 다다미방에 들어서면 두루마리그림이 걸려 있고 제철 꽃이 꽃병에 꽂혀 있고. 그러나 유감스럽게도 현실은 그렇지가 않다. 그런 집이 전혀 없지는 않겠지만 이제 현대 일본의 살림집은 공단주택이나 아파트가 대부분이며, 사람들은 넘쳐날 정도로 많은 물건들에 둘러싸여 살고 있다.

일본이란 배는 메이지유신을 계기로 서구화를 향해 크게 키를 돌렸지만, 서민들의 주택에서는 좀처럼 근대화, 서구화가 이루어지지 않았다. '일상생활의 모습'을 논하려면 서민의 집을 기준으로 해야 한다. 무로마치시대 후기에 장지, 맹장지, 다다미를 기본으로 하는 전통 다다미방의 원형이 형성되었다. 물론 서민들이 모두 다다미방에 살았던 것은 아니다. 움집에 초가지붕을 올리고 흙바닥에 지푸라기를 깐 주거가 오히려 일반적이었다. 초석 위에

기둥을 세우고 튼실한 결구로 구축되는 민가나 서원 양식의 집에
다도의 고즈넉함을 가미하는 다실 스키야数寄屋 등도 발전하지만,
이는 매우 부유한 집의 경우였다. 그래도 견실한 민가나 스키야는
서민들의 주거에 미의식을 전파하는 미디어로서 단아한 규범을
보여주고 있었다.

신을 벗고 들어가는 다다미방은 서서히 서민층에도 확산되어
에도시대에는 칸막이 맹장지로 실내 공간을 구획하는 밭 전田 자
구조의 민가가 늘어났다. 밭 전 자 집에는 가구는 적게 하고 침구나
가구는 벽장이나 반침에 수납하고, 다다미방은 가변 공간으로
이용했다. 이웃나라 한국은 장롱 문화여서 사람과 장롱, 혹은 공간과
장롱이 밀착된 관계에 있지만, 일본의 주거 공간은 기능 분화가
이루어지지 않아 하나의 공간이 거실도 되고 침실도 될 수 있는
다기능성을 전제로 운용해왔다. 호사스러운 것에서 질박한 것까지
일본 가옥은 대부분 목조이며, 목수의 기술도 연장의 진화와 함께
충실해졌다.

상황이 변하게 된 계기는 관동대지진과 제2차 세계대전으로
인한 주택의 대대적인 파괴였다. 관동대지진 이후 '도준카이同潤會,
국내외에서 모은 의연금을 기반으로 내무성이 설립한 재단법인' 활동에서부터
제2차 세계대전 전후의 니시야마 우조에 의한 'nDK' 연구에
이르는 과정에서 근대적 주거 형태가 서서히 맹아를 틔운다.
제2차 세계대전 전후의 도시 지역에서는 서민 주택에서도 식사하는

곳과 잠자는 곳을 분리하는 경향이 나타난다. 샐러리맨의 증가로 일터와 주거의 분리가 가속화된 고도성장기 이후에는 공단주택이나 분양 아파트가 일본의 도시형 주거의 전형으로 인식되기 시작한다. 이즈음부터 일본의 주거에는 전통이나 미의식에서 격리된 삭막한 분위기가 감돌기 시작한다. 모종의 체념과도 비슷한 획일성이 범람하기 시작한 것이다.

이러한 일본의 주택에 과연 미래가 있을까. 나는 커다란 가능성이 있다고 생각한다.

집을 만드는 지혜

살림집을 꾸리는 지혜는 아무도 가르쳐주지 않는다. "30대 중반을
넘으면 이런 집을 마련하고 이런저런 가구와 집기를 마련해라."라고
아버지한테 배운 기억도 없고, 할아버지한테 훈수를 받은 기억도
없다. 내 아버지가 게을러서도 아니고 할아버지가 손자에게
무심해서도 아니다. 일본인의 라이프스타일은 최근 50년 사이에
크게 변했다. 그래서 아버지나 할아버지 시절의 지혜는 대개
우리 세대에게는 맞지 않는다. 주거 형태도, 가족 형태도, 커뮤니티
형태도 크게 변해버렸고 지금도 시시각각 변하고 있다. 그러므로
학교에서도 살림살이 요령은 가르치지 않는다. 고작해야
가정시간에 행주 만들기나 초보적인 요리를 배우는 정도이며,
상황이 유동적이므로 살림살이를 언급하기가 곤란할 것이다.

　문득 주변을 둘러보니 집에 대한 사람들의 욕망은 부동산회사
전단지로 쏠려 있었다. 그런 전단지는 흔히 신문 따위에 끼워져

있어서 자연스레 수많은 사람들의 눈길을 끈다. 우리는 거기에 인쇄된 기호에서 주거 공간의 구성과 의미를 배우고, 아울러 터무니없는 가격을 뇌리에 새겨왔다. 인플레 파도에 떠밀려 그리 넓지도 않은 면적에 천만 엔 단위의 가격이 붙게 된다. 학창시절 그 가격을 보고 암담한 기분에 빠졌던 기억이 난다.

젊어서 혼자 살 때는 살림이 소박했다. 3평짜리 단칸방에 살면서 아르바이트로 월세를 내는 젊은이에게 거실이나 주방이 있는 주거 공간은 나름대로 눈부신 것이었지만, 수천만 엔이라는 금액에는 적지 않은 충격을 받았다.

"어디 보자, 취직하면 아르바이트할 때보다 급료가 훨씬 많아지겠지. 알뜰하게 아껴서 매달 10만 엔씩 저축을 하면 1년에 120만 엔을 모을 수 있다. 좋아. 그럼 이 아파트를 보자. 으음, 4천만 엔이라. 꼬박 30년을 저축해도 모자라네……." 하고 미래를 계획하다가 침울한 기분에 빠졌다. 학창시절에는 매달 10만 엔 저축도 상당한 수준이었다. 평생을 열심히 일해도 요런 집밖에 가질 수 없다는 현실에 낙담했다.

내가 대학원을 졸업한 것은 1983년. 땅값은 가파르게 뛰기 시작했다. 카피라이터 이토이 시게사토가 "요즘 일본의 재미있는 점은 2천만 엔을 줘도 집을 못 산다는 것."이라고 말하던 것을 지금도 기억한다. 그 익살맞은 지적에 이토이 씨답게 제대로 풍자한다며 감탄했던 기억이 난다.

2천만 엔을 줘도 만족스러운 집을 가질 수 없다. 자, 이제 어떻게 한다? 이렇게 당시 우리는 인생의 가치 배분에 대한 고민을 하지 않을 수 없었다. 2천만 엔이면 여행을 얼마나 할 수 있을까. 한 번에 1백만 엔이나 드는 호화판 여행을 1년에 한 번씩 20년간 할 수 있다. 가치가 높아진 엔화는 해외에서 사용할 때 더 유리하다. 변변찮은 아파트 한 채 사놓고 아무 데도 못 가고 오그라들어 살기보다는 사뭇 역동적인 인생을 살 수 있을지도 모른다. 이제 평생 월세로 살아도 좋다. 나는 여행을 택하겠다. 그런 생각을 했던 것도 같다. 어쨌거나 가치와 가격의 균형이 틀어지기 시작한 당시는 남들처럼 주택 구입에 돈을 쓸 마음이 들지 않았던 것이 사실이다. 냉정하게 생각해봐도 평균적인 주택 기능을 얻는 데 평생 수입의 태반을 쏟아넣는 것은 이상한 일이었다.

그러나 부동산 버블 붕괴나 성장도 후퇴도 없는 수평비행의 시대를 맞이한 경제 환경 속에서 토지나 주택을 둘러싼 상황도 변해왔다. 20년이면 가격이 두 배가 되는 시대에는 부동산 개발 사업이 금융업의 일종이어서, 제한된 토지에 얼마나 효율적으로 주거 공간을 만들어내느냐에 열중했다. 그러나 그런 비즈니스모델은 끝나가고 있다. '집'보다 '부동산'으로 간주되던 주거도 이제야 품질로 평가받게 된 것이다. 도쿄의 지가도 하락과 침체를 보이기 시작했고, 비록 서서히 나타나는 현상이기는 하지만, 무리하지 않고도 집을 마련해볼 수 있겠다고 생각할 만한 가격이 되고 있다.

특히 중고 집합주택을 구입하여 그것을 콘크리트 바닥과 벽만
남은 상태로 헐고 아예 처음부터 다시 짓다시피 하는 '리노베이션'
방식이 확산되기 시작하고부터는 도시에 집을 마련하는 방식에도
변화가 나타나고 있다. 서구에서는 도시 경관을 보존하려는
규제 때문에 주택 신축이 쉽지 않으므로 리노베이션은 오히려
건축의 한 방식으로 일반화되어 있다. 그리하여 리노베이션과
관련한 지혜나 연구 그리고 제도가 사회에 축적되어왔는데,
일본에도 1백 년 넘은 건축이 풍부하게 공급된 상태이므로 마침내
그것을 재활용하려는 차분한 운동이 일어나고 있다. 외관이나
사회적 신분의 과시를 위해서라면 크고 번쩍거리는 신품이 좋을지
모르지만, 용도와 가격의 균형을 합리적으로 생각한다면 무리하지
않는 범위에서 보다 현명한 선택을 하는 것이 좋다. 즉 오래
사용할 수 있는 구조체스켈톤와 가변성이 있는 내장인필을 나눠서
생각하고, 양질의 스켈톤을 택하여 구입하고 인필은 자신의
생활 패턴에 맞게끔 철저히 개수하면 되는 것이다. 수고만 아끼지
않는다면 흔해빠진 신축 건물을 능가하는 충실한 주거를
얻을 수 있다.

한편 가족 형태도 새로운 국면을 맞이하고 있다. 50년 전에는
4.1인이던 세대당 평균 가족 수도 현재 2.5명이다. 세대 구성 중에
가장 비율이 높은 것은 1인 가정이며, 2위는 2인 가정. 상위
두 가지를 합하면 전체 세대의 60퍼센트나 된다. 할머니 할아버지가

있는 대가족은 격감하고 자녀를 독립시킨 부부 세대나 이혼 증가에
따른 독신자 세대도 늘었다. 이 경향은 물론 바람직하지는 않지만,
비관만 해서는 상황이 개선되지 않는다. 이 상황을 긍정적으로
받아들이는 시각이 필요한 것이다. 세대 구성의 변화는 생활에
새로운 가능성을 열어주고 있다. 생활 패턴이 서로 다른 사람들이
모두 동일한 구조의 집에 살 필요는 없다. 자기 처지에 맞는
주거 형태를 자유롭게 구상하면 되는 것이다. 집합주택의 외관은
변하지 않는다 해도 그 내부에서 다양성을 살린다면 그것이
바로 풍요일 것이다.

일본인은 메이지유신 이후 서양문명에 휘둘리고 관동대지진과
패전의 나락도 겪었지만, 다른 한편에서는 세계적으로도 보기 드문
경제 성장과 난숙을 겪었다. 지금의 일본은 이미 균일한 샐러리맨의
나라가 아니다. 사람들은 자신과 사회를 각자의 처지에 서서
바라보고, 근로 방식도 생활 패턴도 흥미도 취미도 저마다
자기 개성을 자각하며 누리기 시작했다. 때로는 해외여행으로
다른 문화권의 생활을 접하며 금전에 의존하지 않는 풍요도 있다는
인식도 키워왔다. 욕망이라는 토양의 질이 거기서 자라는 나무의
기세나 열매 상태에 영향을 미친다고 앞에서 말했지만, 오늘날
일본인은 아마도 유럽이나 북미, 혹은 중국하고는 또 다른 생활의
질을 향한 희구로 충만해 있을 것이다. 그것은 섬세, 공손, 세밀,
간결이라는 전통적 미의식이 배어 있는 토양이기도 하다.

그러므로 지금은 마침내 거기에 씨앗을 뿌리고 질 높은 '주거 형태'를 키워내고 수확을 해야 할 때인 것이다.

그렇다면 우리 삶에 꼭 맞는 주거 형태는 어떻게 획득해야 할까. 부동산회사 전단지가 불러일으킨 욕망이 아니라 '그래, 바로 이게 내 생활이다.'라고 절실하게 느낄 수 있는 집을 어떻게 찾아낼까. 그것은 그리 어려운 일이 아니다. 눈을 감고 자신의 핵심을 떠올리면 된다. 자신에게 가장 중요한 생활의 중심을 집 한복판에 배치하면 되는 것이다.

예를 들어 목욕을 좋아하는 사람이라면 구석진 위치가 아니라 볕이 가장 잘 드는 자리에 멋진 욕실을 마련하면 된다. 나아가, 집 전체를 욕조 같은 공간처럼 꾸밀 수도 있다. 습하고 어둑한 공간이 아니라 밝고 상쾌하고 개방적인 스파 같은 주거 공간이 되는 것이다. 화장실이나 욕실을 거실 못지않게 청결하고 기분 좋은 위치에 만드는 것은 신발을 벗고 실내로 들어가는 생활에서나 가능한 것이며, 실제로 첨단 변기나 욕조는 그런 방향으로 진화하고 있다.

피아노 연주를 좋아하는 사람이라면 그랜드피아노를 집 한복판에 놓고 방음벽이나 차음재로 바닥을 마감해서 커다란 음량으로 마음껏 피아노를 치며 살 수 있는 공간을 마련하면 된다. 또 헬스클럽처럼 운동을 할 수 있는 넓은 공간을 마련해보는 것도 좋다. 시간 제약을 받지 않고 자기 상황에 맞게 운동을 할 수

있을 것이다.

　요리를 좋아한다면 주방에 가장 많은 예산을 투입하여 식문화를 중심으로 집을 구성하면 된다. 매일 마음껏 요리를 즐기고 손님을 초대하여 대접할 수도 있다. 집에서 조리하므로 의외로 적은 비용으로 호사스러운 생활을 즐길 수 있을지도 모른다. 여러 나라의 주방을 탐색해보면 놀랄 정도로 잘 만들어진 장치들이 많다. 벤츠를 구입하기보다 독일이나 이탈리아의 시스템키친 같은 값비싼 주방 제품을 구입하는 방법도 있다. 패킹 조작성이 좋은 수도꼭지를 구입하면 물을 쓸 때마다 만족감을 느낄 수 있다. 실내 중앙에 조리대를 설치하고 소형 싱크대와 타워형 수도꼭지를 장치하면 일상생활이 완전히 달라질 것이다. 꽃병에 물을 담으려고 꽃병을 안고 구석에 있는 수도꼭지까지 갈 필요가 없고, 꽃병을 테이블에 놓은 채 위에 있는 수도꼭지로 편하게 물을 채울 수 있다. 꽃꽂이 작업이 절로 즐거워질 것이다.

　책을 좋아한다면 벽을 전부 서가로 만들어서 도서관처럼 책을 꽂아두고 책의 미궁에서 생활해보는 것도 좋다. 엄선된 책에 둘러싸이면 편안하고 느긋한 독서를 즐길 수 있을 것이다.

　외부에 있는 시간이 많고 집에서는 거의 잠만 자는 사람이라면 침실에 비중을 두고 매트리스나 이불에 심혈을 기울여서 수면의 질을 높이는 데 신경을 쓰면 된다. 영화관처럼 크고 품질 좋은 영상과 음향 시스템을 설치하고 침대에 누워 영화를 감상할 수 있게

만들어도 재미있을 것이다.

도시에서는 일상생활의 상당 부분을 그 도시의 각종 시설에 의존하게 된다. 끼니를 대개 외식으로 해결하는 사람이라면 소형 수도꼭지나 싱크대, 냉장고를 장만하여 소파 옆 테이블에 장착하는 것도 매력적일 수 있다. 소파에 앉은 채 차를 끓일 수도 있고 냉장고에서 얼음을 꺼내 텔레비전을 보면서 칵테일을 만들 수 있다.

생각이 나는 대로 적어보았지만, 각자 자기 일상의 핵심을 생각한다면 실내 구조는 저절로 다양성을 띠게 된다. 그러나 위에서 상상한 집은 실제로는 거의 볼 수 없다. 대부분의 사람들은 엇비슷한 집에서 살고 있다. 바로 그렇기 때문에 훼손되지 않은 가능성이 잠자고 있다는 것이다.

내가 아는 건축가나 디자이너 중에 도쿄에 단독주택을 가진 사람은 거의 없다. 오래된 건축물을 리노베이션해서 살거나 월세로 산다. 소득이 낮아서가 아니라 그러는 편이 자연스럽기 때문이다. 집은 계단 없는 단층집에 사는 것이 편하지만, 도쿄 같은 과밀한 도시에서 단층집은 엄청 비싸거나, 돈이 있어도 마땅한 땅을 찾기가 힘들다. 그러니 넓고 계단이 없는 집을 찾아보면 십중팔구 집합주택이 된다. 그러나 자기 뜻대로 고치려고 신축 건물을 망가뜨리는 것은 역시 저항감도 따르므로 지어진 지 오래된 건물 중에서 적당한 집을 찾게 된다. 또 주변 분위기가 안정된 주거는

고층빌딩이 총총히 서 있는 삭막한 지역이 아니라 곳곳에 나무들이 우거지고 주택가로서 적당히 세월을 겪은 장소에 있게 마련이다.

내수를 확대하자는 말을 많이 하지만, 수요의 실체는 사람들의 일상에서 찾아내는 것이 자연스러울지 모른다. 도로나 댐을 더 건설하는 것은 어리석은 짓이다. 차량이라면 소유할 사람은 이미 다 소유하고 있다. 불경기라서 해외여행을 떠날 기분도 아니다. 하지만 주거를 합리적으로 쇄신할 수 있다는 것을 많은 사람들이 깨닫는다면 어떻게 될까. 일본인은 세계 최고의 예금을 가지고 있다. 그것을 어떻게 소비하게 해서 사회에 돈이 돌게끔 할 것인지가 일본 내수 활성화의 핵심일 것이다. 이미 서 있는 스켈톤은 그대로 두되 마치 '다코야키'를 부지런히 뒤집듯이 각자 인필을 활발하게 바꿔나간다면 막대한 내수가 발생할 것이다.

인구 동태를 봐도 고령화에 박차가 가해지고 있지만, 예금주는 젊은이가 아니라 고령자들이다. 인생 경험이 풍부하고 안목도 있는 어른들로 하여금 자신의 가치관을 구체화할 수 있는 집, 인생을 마감하는 집으로 리노베이션 하도록 유도하면 된다.

그러한 운동의 전조는 나타나고 있지만, 세계적인 경제 침체 탓인지 일본의 주택 수요는 아직 별 움직임이 없다. 그 움직임을 가속화하려면 제도와 아이디어라는 양면에서 지원이 필요하다. 디자인은 뭔가를 구상하는 일이므로, 디자인이 도울 수 있는 영역은 잠재된 가능성을 가시화하는 일일 것이다.

무소유의 풍요

주거 공간을 깨끗하게 유지하려면 이런저런 물건들을 최대한
치우는 것이 중요하지 않을까. 우리는 어느새 뭔가를 소유하는 것이
풍요라고 믿게 되었다.

고도성장 시절의 3대 필수품은 텔레비전, 냉장고, 세탁기였고,
그 이후에는 자가용, 에어컨, 컬러텔레비전이었다. 종전 직후의
기아를 겪어본 사람들은 어느샌가 앞다투어 물건을 소유함으로써
풍요나 충족감을 음미하게 되었는지도 모른다. 그러나 생각해보면
쾌적함이란 온갖 물건을 주변에 넘쳐날 정도로 쌓아두는 것이
아니다. 오히려 물건을 최소한으로 줄여야 더 쾌적하다. 아무것도
없는 간결함이야말로 높은 정신성과 풍부한 상상력을 키우는
온상이라는 것을 자신의 역사를 통하여 달관했던 것이다.

지쇼지의 도진사이만 해도, 가쓰라리큐桂の離宮, 교토 서쪽 교외에 있는
황족의 별장만 해도 내부가 텅 비어 있기 때문에 청량한 것이지,

잡동사니나 각종 집기로 가득 차 있었다면 볼품이 없었을 것이다. 세련을 거친 주거 공간은 간소하게 구성되었고, 실제로 그 공간에서 생활할 때도 각종 용품을 줄여서 말끔하게 이용했을 것이다. 당장 쓸모가 없는 것은 아무리 훌륭한 물건이라도 창고나 벽장에 수납하고 실제로 사용할 때만 꺼내온다. 그것이 일본다운 살림이었을 것이다.

그러나 오늘날 주택은, 가령 천장을 제거해서 부감한다면 어느 집이나 대체로 온갖 잡동사니로 넘쳐나지 않을까 짐작된다. 앞다투어 소유로 매진해온 결과다. 일찍이 배고파 울던 욕심 많은 토끼는 양손에 비스킷을 쥐고 있지 않으면 불안감을 느낀다. 그러나 냉정히 생각해보면 양손에 아무것도 쥐고 있지 않는 것이 살아가는 데 더 편리하다. 양손이 자유로우면 그것을 움직여 멋지게 인사할 수도 있고 때로는 꽃을 꺾어 장식할 수도 있을 것이다. 양손이 늘 비스킷에 묶여 있으면 그럴 수 없다.

사진가 피터 멘첼의 작품 중에 『지구가족Material World: A Global Family Portrait』이라는 사진집이 있다. 이것은 다양한 문화권의 가족을 촬영한 것이다. 거기 등장하는 가족들은 가재도구를 전부 꺼내서 집 앞에 늘어놓고 집을 배경으로 사진을 찍었다. 그 사진집에 얼마나 많은 국가나 문화, 혹은 가족들이 등장하는지는 정확히 기억하지 못하지만, 지금도 또렷이 기억하는 것은 일본인 가족의 가재도구가 유별나게 많았다는 것이다. 일본인은 대체 언제부터

이렇게 많은 도구들에 둘러싸여 살게 되었을까. 아연실색해서
사진을 바라보았다. 다 쓸모없는 물건들이라고 단언할 수는 없지만,
없어도 무방한 것들을 용케 많이도 모아놓았구나 싶었다. 다른 말로
표현하자면, 물건을 소비하는 문화의 결말이 얼마나 삭막한지를
가만히 지적하는 듯한 그 사진은 우리가 어딘가부터 길을 잘못
들어서고 말았다는 것을 암시하는 듯했다.

어느 물건이나 저마다 생산 과정이 있고 마케팅 과정이 있다.
제품은 석유나 철광석 같은 자원 채굴에서 시작되는 원대한
제조의 시초까지 거슬러 올라가서 그 제조가 계획되고 수정되고
실행되어서 세상에 제 모습을 드러내게 된다. 나아가 광고나
프로모션은 유통의 지원을 받아서 일상생활의 마땅한 자리로
그 제품들을 옮겨놓는다. 그 과정에서 얼마나 많은 에너지가
소비되는 걸까. 그 제품들 태반이 없어도 무방한 잡다한 물품이라면
어떻겠는가. 자원, 창조, 수송, 전파, 전단지, 광고 등의 태반이
생활에 혼탁만을 더해줄 뿐이라면 이처럼 허망한 일도 없을 것이다.

우리는 이 나라에 온갖 물품이 넘쳐나는 것을 어느새 과도하게
허용해버렸는지도 모른다. 그것은 세계 2위였던 GDP를 눈에
보이지 않는 긍지로 머릿속에 새겨버린 탓이거나, 혹은 물자가
부족하던 전후 시절을 경험한 궁핍감이 행복을 측정하는 감각의
눈금을 망가뜨린 탓인지도 모른다. 아키하바라나 브랜드숍을
봐도 그렇다. 과잉 공급 풍경은 예전에 물건에 대한 절실한 갈증을

겪은 눈에는 마음 든든해 보일 것이다. 그래서 어느새 물품을 과잉으로 사들였고, 그 이상하게 많은 물량에 둔감해져버렸다.

그러나 이제 우리는 물품을 버려야 할 때를 맞았다. 버리는 것을 아깝다고만 생각하면 안 된다. 버려지는 물건의 모습에 감정을 이입하여 '아깝다'고 느끼는 심정이라면 충분히 공감할 수 있다. 그러나 방대한 잡동사니를 배출한 끝에 맞이한 폐기 국면에서만 작동하는 '아깝다'는 감각이라면, 그것은 너무 둔감한 반응인지도 모른다. 폐기할 때는 이미 늦은 것이다. 만약 그런 심정이라면 우선은 뭔가를 대량으로 생산할 때 느끼는 것이 낫고, 그것도 아니라면 그것을 구입할 때 느끼는 것이 낫다. 정말 아까운 것은 물품을 버리는 것이 아니라 폐기될 운명을 타고난 물품임에도 생산이 계획되고 거침없이 실행에 옮겨지는 것이 아닐까.

그러므로 대량생산에 대해서는 좀 더 비판적인 태도를 취하는 것이 옳다. 생산량은 무턱대고 과시할 만한 것이 못된다. 대량생산, 대량소비를 가속시켜온 것은 기업의 이기적인 성장 욕구만은 아니다. 소유의 말로를 상상하지 못하는 소비자의 취약한 상상력도 거기에 가담한다. 제품이 팔리는 거야 좋은 일이지만 그것은 세계를 즐겁게 만드는 제품이라는 것이 전제이며, 사람들이 그 전제 때문에 제품을 원하는 것은 자연스러운 일이다. 별로 필요하지도 않은 것을 모아들이는 것은 결코 쾌적하지도 않고 즐거운 일도 아니다.

양질의 전통여관에 묵으면 감수성의 감도가 몇 단계쯤 올라가는 느낌이 든다. 그것은 공간에 대한 배려가 구석구석 알뜰하게 미치고 있어서 안심하고 심신을 해방할 수 있기 때문이다. 연출과 가구 배치의 기본은 물품을 되도록 적게 배치하는 것이다. 아무것도 없는 간소한 공간이기에 다다미의 결이 자아내는 아름다움에 눈길을 주고 회칠을 한 벽의 풍정에 마음이 끌린다. 도코노마床の間, 방 한쪽 바닥을 한층 높게 마련해놓은 공간에 놓인 꽃이나 꽃병에 눈길을 주고 음식이 담긴 그릇의 아름다움을 감상할 수 있다. 그리고 뜰에 가득 찬 자연에 마음을 온전하게 여는 것이다. 호텔도 마찬가지다. 간결의 극치를 보여주는 환경이기에 타월 한 장의 소재에도 관심을 기울일 수 있고 욕의의 보드라움을 느끼며 피부의 섬세한 감각을 되살리는 것이다.

이것은 일반 주거에서도 마찬가지다. 현재 집안에 있는 것을 최소한으로 줄이고 불필요한 것을 처분해나가면 주거 공간은 분명히 쾌적해진다. 시험 삼아 잡다한 물품들을 치워보면 된다. 아마 뜻밖에 아름다운 공간이 출현할 것이다.

필요 이상의 것들을 버려서 일상을 간결하게 한다는 것은 곧 가구나 집기, 생활용구를 음미하기 위한 배경을 만드는 것이다. 꼭 예술 작품이 아니라도 모든 도구에는 저마다 아름다움이 있다. 아무런 특색도 없는 유리잔이라도 적당한 얼음을 넣고 위스키를 부으면 눈부신 호박색이 나타난다. 서리 맺힌 유리잔을 우아한

받침종이 위에 놓을 수 있는 깨끗한 테이블만 하나 있으면
유리잔은 순식간에 매력 넘치는 물건이 된다. 역으로 칠기 그릇들이
농염한 칠흑을 담아 음영을 예찬할 준비가 되어 있다고 해도
주변에 리모컨이 아무렇게나 굴러다니거나 잡동사니가 어지러운
식당에서는 그 풍정을 맛보기 힘들다.

　　원목 카운터에 깔린 하얀 종이 한 장, 칠기 쟁반 위에 오도카니
놓인 청자 주발, 칠목기의 뚜껑을 연 순간 풍겨나는 국물 냄새에,
'아아, 이 나라에 태어나길 잘했구나.' 하고 생각하는 찰나가 있다.
그런 고고한 긴장 같은 것을 일상생활에 들여놓고 싶지 않다고
생각하는 사람도 있을지 모른다. 긴장이 아니라 이완이나
개방감이야말로 편안함으로 통하는 거라고 생각하는 사람도 물론
있을 것이다. 집은 휴식의 장이기도 하다. 그러나 흐트러짐에 대한
무제한적 허용이 휴식과 통한다는 생각은 모종의 타락을 품고 있는
것은 아닐까. 물품을 이용할 때 거기 잠재된 미를 발휘하게 하는
공간이나 배경이 조금만 있어도 생활의 기쁨은 반드시 생겨나게
마련이다. 사람들은 거기에서 충족을 실감해왔다.

　　전통적인 공예품을 활성화하기 위하여 다양한 시도가 강구되고
있다. 예를 들면 요즘의 생활양식에 맞는 디자인을 도입한다거나
새로운 용도를 제안한다거나. 나도 그런 활동에 참여한 적이 있다.
그럴 때 절실하게 느낀 것은 칠기든 도자기든 문제의 본질은 어떻게
매력적인 것을 만들어내는지가 아니라 그것들을 매력적으로

음미하는 생활을 어떻게 되살릴 것인가이다. 칠기가 팔리지 않는 것은 칠기의 인기가 사라진 탓이 아니다. 요즘 사람들도 훌륭한 칠기를 보면 감동한다. 그러나 그것을 음미하고 누리는 생활의 여백이 빠르게 사라지고 있다.

전통공예품만이 아니라 현대 제품도 마찬가지다. 얼마나 호화롭고 얼마나 소유하느냐가 아니라 이용의 심도가 중요한 것이다. 보다 잘 활용할 수 있는 장소가 없으면 물품은 제 가치를 성취할 수 없고, 물품에 담긴 생활의 풍요로움도 드러나지 않는다. 그러므로 우리는 지금 미래를 향해 주거 형태를 바꿔나가야 한다. 성장하는 것은 형태가 바뀌게 마련이다. '집'도 마찬가지다.

물건을 버리는 것이 그 첫 발이다. 버리는 것은 '아깝다'를 보다 긍정적으로 발전시키는 행위인 것이다. 있어도 좋고 없어도 좋은 가구집기를 세계에서 가장 많이 소유한 나라에 사는 사람에서, 간결함을 배경으로 물품의 매력을 일상공간에서 꽃피울 수 있는 섬세한 감성을 가진 나라의 사람으로 돌아가야 한다.

갖기보다 없애기. 주거 형태를 다시 만들어나가는 단서가 여기 있다. 아무것도 없는 테이블 위에 젓가락받침을 놓는다. 그 위에 젓가락을 가만히 얹어놓으면 살림은 이미 풍요로운 것이다.

집을 수출한다

집을 수출한다. 이렇게 말하면 비좁고 천편일률적인 일본의 주거가
세계 사람들의 흥미를 끌 수나 있을지 의아할 것이다. 그러나
가능성은 항상 의외성 속에 존재한다. 현관에서 신을 벗고 들어가는
생활방식은 몸과 환경이 직접 닿고 대화하는 미래형 주거환경으로서
커다란 가능성이 있다고 본다. 또 주거 공간을 자기 생활에 맞춰
자유자재로 바꾸려는 요즘의 경향은 전통과 하이테크를 결합한
독특한 주거 환경을 예감케 한다.

일본은 엄청난 양의 공업 제품을 만들고 수출하여 공업대국의
지위를 쌓아왔다. 그러나 공업화가 확산되어가는 동아시아에서
앞으로 우리가 수출할 것은 냉장고나 에어컨 같은 것이 아니다.
3D텔레비전이나 스마트폰도 아니다. 오히려 동아시아에서
싸게 제조되는 제품들이 국내에 유입되는 것을 막아내는 것이
고작인지도 모른다. 그러나 주택 자체가 하이테크 가전화한 듯한

제품, 즉 첨단기술과 주거가 결합한 제품이라면 일본은 우위에
설 가능성을 찾아낼 수 있을 것이다. 오늘날 주택은 테크놀로지로
제어되기 시작했다. 앞으로는 그 정도가 더 높아질 것이다.

　재생 가능한 에너지의 효율적 이용에 대하여 선진국들은
모두 연구를 진행하고 있다. 태양광이든 풍력이든 지열이든
바이오매스든, 문제는 에너지를 얼마나 합리적으로 만들어내고
관리하고 보존하고 유통시킬 것인지에 있다. 기술은 이 방향으로
빠르게 달려나갈 것이다. 일본은 태양광 발전이나 여분의 에너지를
열로 바꾸어 재이용하는 코제네레이션 같은 시스템을 일찍부터
연구해왔다. 자연에너지를 효율적으로 이용하는 패시브하우스에
관한 연구도 서서히 실용 단계로 접어들고 있다. 전기자동차나
축전지 같은 기술에서도 세계 첨단을 달리고 있다고 해도 좋다.
또 통신으로 제어하는 송전 시스템을 자랑하고 있어 정전 같은
사태에 강하다. 앞으로 주택이 테크놀로지에 의해 제어된다면
그 분야에서도 선두에 설 수 있을 것이다. 지금은 동일본 대지진으로
곤경에 처해 있지만, 이 곤경도 그동안 잠재시켜온 에너지나
환경에 대한 기술을 비약시키는 계기라고 봐도 좋다.

　주택 자체의 하이테크화나 스마트화는 속도를 빠르게 높여가고
있다. 스피커가 삐죽삐죽 난립한 요란한 홈시어터가 한때 경박한
모습을 보여주었지만, 앞으로는 아마도 스피커가 어디에 있는지
모를 정도로 공간 전체가 하나의 완결된 음향공간이 되는 방향으로

바뀌어갈 것이다. 텔레비전도 결국은 벽 속으로 들어가게 될 것이다. 그렇지 않으면 오브젝트로서 보다 확실하게 자기 존재를 주장하게 될지도 모른다. 어쨌든 현재와 같은 모호한 형태는 아닐 것이다. 조명 기구는 천장으로 들어가고 텔레비전이나 통신 기기는 벽 속으로 들어감으로써 환경은 조용히 사람 혹은 신체와 교감을 시작하는 것이다.

　이를테면 방바닥에 고감도 센서가 장착된다면 어떨까. 현관에서 신을 벗고 집안에 들어가는 생활은 방바닥, 즉 환경과 몸이 직접 닿는다는 것을 의미한다. 사람의 몸은 정보덩어리다. 혈압, 심박, 체중, 체온 등 다양한 신체 정보를 감지할 수 있다면 몸은 방바닥을 매개로 환경과 대화를 시작하고, 사람과 사람은 주거를 매개로 의사소통을 할 수 있게 될지 모른다. 전도성섬유가 이미 개발되어 있는 만큼 스위치나 키보드가 반드시 딱딱해야 하는 필연성은 약해지고 있다. 그런 첨단섬유가 센서를 장착한 카펫으로 제작된다면 어떨까. 난방 기능을 하는 방바닥을 넘어서 감식 기능을 하는 방바닥이 등장할지도 모른다. 병원에서 하는 검사가 대부분 신체 정보를 알아내려는 것인 만큼 사람의 몸이 집을 매개로 병원과 연결된다면 의료 서비스를 상시적으로 누릴 수도 있을 것이다. 윤리 문제나 사생활 문제를 차치한다면, 멀리 떨어져 사는 사람끼리 전화나 메일 이외의 방법으로 안부나 건강 상태를 파악할 수 있게 될지도 모른다. 이것은 결코 황당무계한 이야기가 아니다.

물론 이렇게까지 꿈같은 미래가 아니더라도, 조명 시스템이나 주방의 조리 시스템, 에어컨이나 욕실의 온도 관리 같은 첨단 기술을 통해 주택을 진화된 가전으로 만들려는 경향은 분명히 존재한다. 어쩌면 일본은 그 선두에 있다고 해도 좋다. 컴퓨터 OS나 검색엔진 개발 같은 분야에서는 미국에 뒤졌지만 주택을 인텔리전트화하는 영역, 즉 섬세한 기술을 일상공간에 담아내는 방향이라면 자신 있는 분야이기도 하다. 모터쇼가 아닌 정보를 가득 담은 '주택 전람회'가 구체적 사례를 눈앞에 풍부하게 보여줄 수 있다면 욕구 수준이 성숙한 사용자들이 열띤 반응을 보여줄 것이 분명하다.

게다가 활발해진 소셜미디어를 이런 동향에 맞춰 적절히 활용하여 원하는 정보를 쉽게 찾고 개인적인 상담도 쉽게 시도할 수 있는 시스템을 정비해나간다면 '살림집'이라는 과실은 의외로 풍작을 이룰지도 모른다.

최근 이런 이야기도 들린다. UR^{도시재생기구}의 노하우가 중국에서 활용된다는 것이다. UR은 예전의 일본주택공단인데, 경제성장기에 중견근로자층에게 주택을 공급한다는 역할을 끝내고 지금은 이미 존재하는 단지를 보다 고품질의 주택으로 개량해나가면서 소득이 줄어든 고령자층에게 주거를 안정적으로 공급하는 역할로 이행하고 있다. 조금 애처로운 이야기지만, 그것이 국가가 직면한 과제인 것이다.

그런데 UR의 주택 계획이 뜻밖에 흥미롭다. '감축減築'이라고

해서 고층건물을 저층화해 루프테라스를 확보하거나, 수직 혹은 수평으로 벽이나 천장을 뚫어 넓은 공간을 확보하거나, 계단식 주택에 엘리베이터를 설치하는 등 오래된 단지를 재생하는 데 고도한 공법이 동원되고 있다. 더구나 연구를 거듭해온 성과로서 주민공동시설을 절묘한 위치에 배치하거나 설비 배관을 외부에 두어 유지보수성을 향상시키거나 지붕에 경사를 줌으로써 경관을 개선하고 매력적인 스카이라인을 만들어내는 등 그 개보수 사례는 예전의 공단주택으로 보이지 않을 만큼 충실하다. 관료의 낙하산 인사기관이라는 차가운 시선을 받고 있는 도시재생기구이기는 하지만 내실을 보면 꿋꿋하게 일하고 있다.

반면 중국은 폭발적인 도시화가 예측되고 있는 만큼 주택을 빠르게 공급할 방법을 시급히 강구해야 한다. 중국의 부유층은 종종 화제에 오르지만, 중국인의 평균소득은 일본인의 10분의 1 정도다. 소득 수준 향상이 전망되는 그들 중견노동자층이야말로 미래의 초강대국 중국의 생생한 현실인 것이다. 중국 정부가 그들에게 공급할 주택을 계획할 때 참고할 만한 유용한 자료는 무엇일까. 그것은 말할 것도 없이 일본의 사례다. 수도권에만 1천 개 가까운 단지와 40만 호를 넘는 주택을 공급했고 그것을 계속 관리하고 있는 일본 도시재생기구의 노하우는 참으로 희귀한 선행 사례인 것이다.

원자바오 수상이 일본을 방문했을 때 일본의 환경기술에

기대하는 바가 크다고 말한 바 있다. 이것은 마냥 외교적 언사만은 아니다. 견실한 도시환경을 만들어나가려면 도시 인프라가 제대로 되어 있어야 하는데, 급속한 도시화에 대응하는 적절한 에너지 공급 시스템, 폐기물 처리 및 자원재생 메커니즘, 그리고 주택건축이나 도시계획 등의 실천적인 분야에서 중국의 기대에 부응할 수 있을 것이다.

베이징이나 상하이 같은 중국의 여러 도시에서는 많은 외국 건축가들이 중국의 급속한 도시화를 전제로 다양한 개발 프로젝트를 프레젠테이션하는 전람회가 열리고 있다. 나도 그 가운데 몇 군데를 들러본 적이 있다. 심상치 않은 개발 규모를 전제로 하여 황당무계한 계획을 실현하려는 조금 공상적인 제안이 대부분이고, 달리 보자면 건축적 야심을 노골적으로 드러낸 제안들이었다. 실제로 수십만 명 규모를 수용하는 주택단지를 실현한 사례는 전 세계를 둘러봐도 찾기 힘들다. 일본 말고는 없다. 기존의 주택 공급 실적을 꼼꼼히 반추하고 그 경험과 반성 위에 오늘날의 첨단기술이나 환경기술을 가미한다면 견실하고 실천적인 주택 개발 비전으로 이 거대한 이웃나라의 왕성한 도시 성장에 협력할 수 있지 않을까 생각한다.

사람들은 오늘날 자신들의 생활에 맞는 주거 형태를 찾으려는 기운을 보여주기 시작했다. 신을 벗고 들어가는 주거 환경은 몸과 환경의 새로운 대화성을 만들어내려 하고 있다. '집'을 매개로

아시아의 생활 문화를 선도할 수 있는 가능성이 여기 있다.

인도도 신을 벗고 집안으로 들어간다. 이것은 의외로 알려져 있지 않은 사실로, 아시아에 진지하게 임할 생각이라면 알아두어야 할 사실인지도 모른다.

4

관광

———

문화의 유전자

자국을 보는 감식안

세상이 넓다지만, 그 나라 특유의 접객 격식과 음식 향응을
기본으로 하는 숙박 시설로 서양식 고급 호텔보다 비싼 요금을
설정할 수 있는 서비스 형식을 가진 나라는 일본 말고는 달리 없다.
최근 문득 그 점을 깨달았다. 다른 나라에도 놀라운 숙박 서비스가
존재하는지는 모르지만, 가령 그런 곳이 있다고 해도 일본의
전통여관처럼 일반화되어 있지는 않을 것이다. 전통여관의
서비스는 판에 박히고 답답한 면도 있지만 일본인뿐만 아니라
일본을 방문하는 외국인에게도 큰 인기를 누리고 있다. 독자적
문화에 뿌리내린 서비스 방식이 오늘날에도 널리 지지를 받고 있는
사실을 냉정히 생각해보면 그 너머로 앞으로 일본의 산업에서
중요한 한 부분을 담당해나갈 관광의 양상이나 미래상을
희미하게나마 상상해볼 수 있다.

　　잠시 관광이나 호텔 이야기를 해볼까 한다. 그러나 그 전에

가쓰라리큐 이야기를 하고 싶다. 가쓰라리큐는 일본과 서양을
상대화, 혹은 연속화하는 지표로 거론되어왔다. 그것은 로컬 가치와
글로벌 가치가 교차하는 장소에 놓인 미의식의 특이점 같은 것이다.
그 특이성을 파악하는 것은 그대로 일본의 미의식 자원의 독자성과
가능성에 대한 이해로 이어진다고 생각한다.

가쓰라리큐는 17세기에 지어진 황족의 별장이다. 서원 양식을
기본으로 하되 스키야 요소도 가미되었으며, 무가에 의해 발견된
간소함의 미에 귀족풍의 말쑥함, 즉 경묘한 세련으로 이어지는,
말하자면 '정静'과 '파破'가 조화를 이룬 절묘한 건축으로, 현존하는
전통미의 표준으로서 늘 우리의 마음 한쪽 구석을 차지해왔다.
한편 모더니즘 시각에서 보더라도 특출하게 빼어난 미의
랜드마크로서 안목 있는 외국인의 관심을 끌어마지않았다.
그런 가쓰라리큐지만, 내 이야기는 그 건축이나 양식에 관한 것은
아니다. 이것이 피사체가 된 사진과 사진집을 둘러싼 일화다.

2010년 봄 이시모토 야스히로의 사진집『가쓰라리큐住離宮』가
출간되었다. 이시모토 야스히로의 가쓰라리큐 사진집은 이로써
네 권이 나왔다. 오리지널 사진은 1954년에 촬영된 모노크롬판과
1981년에 촬영된 컬러판의 두 가지가 있으므로 하나는 대략
60년 전, 최신의 것이라도 30년 전의 사진이다. 그만한 시간이
지나도 여전히 광채를 잃지 않는 앵글이 일련의 사진에 드러나
있다. 이것들이 어떻게 촬영되고 어떻게 레이아웃되어 서적으로

제작되었는가 하는 경위는 가쓰라리큐, 나아가서는 일본 미의식이
서양의 모더니즘과 접하면서 어떤 각성을 거쳐왔는지를 생각하는 데
많은 시사를 준다.

첫 사진집은 1960년에 상재되었는데, 아마 그 해 일본에서
열린 '세계디자인회의'와 관련한 출간이었을 것이다. 서적 디자인과
레이아웃은 바우하우스에서 공부하고 그 교단에도 섰던
헤르베르트 바이어가 맡았고, 기고자는 단게 겐조와 바우하우스의
창시자 발터 그로피우스였다. 특히 단게 겐조는 근대 서양의 명석한
눈으로 일본의 미가 가진 보편성을 드러내려고 했는지도 모른다.
이 사진집은 헤르베르트 바이어가 세로로 길게 혹은 가로로
길게 트리밍한 사진과 풍부한 여백의 공명을 살린 레이아웃의
묘에 그 특징이 있고, 서원들의 외관 등은 띠 지붕을 대담하게
트리밍하여 마치 몬드리안 그림처럼 정묘하게 배치된 격자 질서가
두드러져 보인다. 즉 가쓰라리큐는 일본에서 발견된 하나의
모더니즘의 이상으로 간주되었다.

두 번째 사진집은 1971년 가메쿠라 유사쿠가 레이아웃을
수정한 이른바 개정판으로, 기고자는 단게 겐조뿐이었다.
1960년판에서 볼 수 있었던 명확하게 서양적인 레이아웃을
일본식으로 다시 시도하려는 의도가 느껴지고, 그것이 레이아웃이나
인쇄, 제본, 장정 등에 드러난다. 1960년판이 계수나무담에서
시작하여 맹장지 손잡이로 끝나는 데 반해, 1971년판은 죽림에서

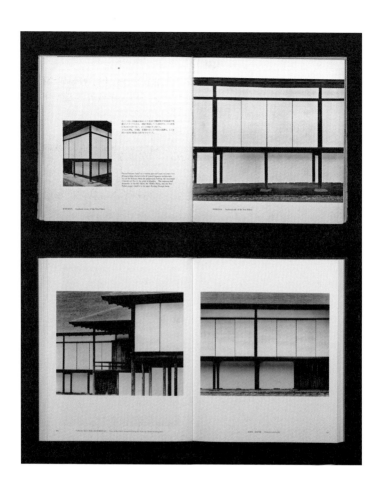

| 위 | 1960년에 출간된 『가쓰라』
　　레이아웃: 헤르베르트 바이어

| 아래 | 2010년에 출간된 『가쓰라리큐』
　　레이아웃: 오타 데쓰야

시작하여 죽림으로 끝난다. 다만 이 죽림은 가쓰라에 있는 것이
아니라 같은 교토 시 사가노 지역의 죽림이라고, 2008년 건축가
나이토 히로시와의 대담에서 사진가 본인이 밝힌 바 있다.

세 번째 사진집은 1981년에 촬영된 컬러판으로, 대폭 개수를
거친 옥내 모습을 포착한 사진이 풍부하다. 건축가 이소자키
아라타의 기고문에는 1960년판에서 잘 드러나지 않았던
가쓰라의 정체성을 회복하려는 의도가 담겨 있다. 레이아웃은
트리밍을 거의 하지 않고 4x5필름에 담긴 오리지널 사진의
프로포션을 그대로 살렸다. 이끼나 나무들의 초록이 풍부하게
드러나는 만큼 추상성이 후퇴하고 자연스럽고 유연한 풍정이
표출된다. 서적 디자인은 다나카 잇코, 레이아웃은 오타 데쓰야가
맡았다.

네 번째 사진집은 초기의 모노크롬 사진을 중심으로 한
복각판 같은 것이다. 서적 디자인과 레이이웃은 오타 데쓰야가 맡고
서문은 나이토 히로시가 썼다. 바이어가 1960년판에서 했던 것과
같은 대담한 트리밍을 삼가고 철저히 오리지널 사진을 존중한
마무리는 사진 본래의 숨결을 전하고 있어 보는 이로 하여금
소름을 돋게 했다.

이런 서적들을 보면 이시모토 야스히로의 눈에 비친
가쓰라리큐는 일본을 포착하는 시각의 다중성을 흥미롭게
부각시켜준다는 것을 느낄 수 있다.

이시모토 야스히로는 샌프란시스코에서 태어나 세 살 때 부모와 함께 귀국하여 고교를 졸업할 때까지 고치 현에서 살았다. 고교를 졸업하고 홀로 미국으로 건너갔지만, 제2차 세계대전 중에는 일본계 2세로서 콜로라도 주의 일본계수용소에서 지냈다. 그곳에서 사진을 처음 접하고 마침내 시카고에서 본격적으로 사진 공부를 했다. 맨 처음 구입한 조형 관련 서적이 라슬로 모호이너지의 『비전 인 모션Vision in Motion』, 기오로기 케페스의 『시각언어Language of Vision』, 즉 당시 선구적 실천적 시각디자인 연구서였다는 것을 보면 타고난 재능이 그 방향으로 향하고 있었던 듯하다. 모호이너지가 도미하여 개설한 시카고인스티튜트오브디자인뉴바우하우스 사진학과에 입학해 구성적인 시각으로 세계를 보는 사진가의 기초를 익히고 1953년에 졸업했다. 뉴바우하우스는 모호이너지의 죽음을 계기로 일리노이공과대학에 통합되었다. 일리노이공과대학 자체도 바우하우스 마지막 학장인 건축가 미스 반 데어 로에가 시카고에 개설한 교육기관이었다. 따라서 이시모토 야스히로는 바우하우스 직계의 모더니즘 교육을 거쳐 사진가가 된 것이다.

　　뉴바우하우스를 졸업하고 일본에 건너와 활동을 시작한 이시모토 야스히로는 사람들의 권유로 가쓰라리큐를 촬영했다. 그의 눈에 비친 가쓰라리큐는 미스 반 데어 로에의 전형적인 빌딩 건축인 〈레이크쇼어 드라이브 아파트〉와 겹쳐 보였다고 한다. 학창시절 일그러짐을 보정하는, 속칭 '아오리 보정' 촬영의 훈련

소재로 삼았다는 단정한 커튼월로 덮인 근대 건축과 가쓰라리큐의 구성을 연결하는 안목. 그리고 그 근저에 흐르는 것은 일본인의 감성이다. 바로 여기에 그 이후의 상황에 선구하는 시각이 준비되어 있었다. 즉 서양 모더니즘을 거쳐 일본을 꿰뚫어보는 시선. 이시모토 야스히로는 그런 눈을 가진 사진가이며, 최초의 모노크롬 사진에는 그런 그의 눈에 비친 가쓰라리큐가 담겨 있다.

전통 다다미식 실내에 숨은 우아한 질서를 리드미컬한 수리의 연속처럼 포착해낸 구성적 사진은 실제 가쓰라리큐 자체보다 몇 단계쯤 빼어나 보인다. 이 사진에서 '간결함'은 이상하리만큼 모더니즘에 공명하여, 마치 에도 초기의 일본에 일찌감치 모더니즘이 예고되고 있었던 것처럼 보인다. 현실의 가쓰라리큐는 이 사진에 비하면 훨씬 느슨한 부분도 많고 취향도 다분히 산만하다. 두 번째 촬영은 그런 의미에서 초기 사진과 보완적 관계에 있다.

일본의 전통과 서양 모더니즘을 상대화하며 연속시켜나가는 사고는 이시모토 야스히로의 가쓰라리큐 사진을 매개로 선명하게 제시되었다. 이 사진집이 세월을 거쳐도 계속 갱신되며 이미지의 지표가 되고 있는 이유는 거기 있다.

원래 일본 문화는 근대 유럽 제국의 문화와 크게 다르다고 인식되어왔다. 정무를 담당하던 무사들은 마게라는 상투를 틀고 허리에 칼을 차고 하카마라는 바지를 입고 가미시모라는 무사의 정장을 입었다. 엄지발가락과 검지발가락 사이에 신발의 중심이

있으며, 담요나 방석에 앉아 휴식을 취했다. 그리고 유럽 근대화보다 3백 년 앞서서 간소함을 기본으로 하는 궁극의 미니멀리즘을 운용함으로써 상상력을 자유자재로 제어하는 기술을 낳았고, 다도나 꽃꽂이, 조경, 렌가 문학, 건축이나 가구, 그리고 가면극 노와 무용에서 독자적인 국풍화를 이뤄왔다. 나아가 3백 년에 이르는 쇄국을 통해 거기에 성숙과 세련을 심화하고부터는 그 문화적 개성은 당혹스러울 정도로 두드러진 것으로서 자각되었다. 네덜란드도 스페인도 영국도 미국도 프랑스도, 저마다 독창성은 있지만 일본에 비하면 그것들은 다 동일하다고 해도 좋을 정도로 유사해 보였다.

따라서 메이지 문명개화를 거쳐 서양 근대와 대치할 때 일본의 고유문화를 그대로 유지하기란 쉽지 않았다. 당장이라도 기모노를 벗어버리고 조리를 구두로 갈아 신고 상투를 잘라 머리를 짧게 치며 문명의 첨단에 가세하고 싶어 안달하는 심정은 누구도 부정할 수 없을 것이다. 그러나 시간이 흐르면서 제자리로 돌아오는 모습이 나타났다. 감각의 근저에 담겨 있는 문화 유전자는 강인하다.

다니자키 준이치로가 『그늘에 대하여陰翳礼讃』에서 말하듯이, 만약 문명개화가 서양 기술의 도입에만 그치고 생활 문화는 받아들이지 않았다면 일본은 또 다른 유신을 이뤄내지 않았을까. 이런 아쉬움을 품고 일본인은 유신 이후를 살아왔다. 그 아쉬움의 편력이야말로 일본문화의 근대화의 족적이며, 그 과정에서

이시모토 야스히로의 『가쓰라리큐』가 간간이 등장했다. 그것은
서양 모더니즘과 일본문화를 직감적으로 연결한 시각으로
가쓰라리큐에 내재된 보편성을 정곡으로 집어낸 사진이었다.
특히 초기 모노크롬 사진은 글로벌한 문맥이기에 일본의 모습이
눈부시게 집약되어 있는 사진처럼 보였을 것이다. 사진집의 갱신은
그러한 시각의 명맥이 오늘날에도 왕성한 각성력을 유지하고
있다는 증거다.

가쓰라리큐의 쓰키미다이^{月見臺}라는 난간에서 달을 바라보던
옛 선조들. 우리는 지금 그 쓰키미다이를 촬영한 사진을 보면서
미를 생각한다. 미의식은 바늘구멍을 통해서라도 소생하는 것이다.

곁눈의 시점

중국 항저우에서 막 완공된 호텔 '아만파윤'을 방문할 기회가 있었다. 항저우는 역대 중국 왕조 중에서도 가장 세련된 예술문화를 보여주었다는 남송의 수도였던 곳으로, 지금도 왕년의 번영이 잔향을 풍기고 있다. 서호라는 커다란 호수는 남송 수묵화의 망망한 경치를 오늘날에도 간직하고 있고, 새벽이면 안개에 희뿌예진 호숫가에 노인들의 부드러운 태극권 동작이 녹아드는 듯이 중첩된다. 서호 경관을 교묘하게 받아들인 건축의 풍정이며 식탁에 놓이는 백자의 차분함, 그리고 종종 눈에 띄는 전아한 묵적 등 도처에서 문인의 자취를 느낄 수 있다.

이 도시 변두리에 예전에 차 밭을 일구던 촌락을 그대로 전용한 듯한 고급 리조트호텔이 들어섰다. 차밭이나 죽림을 포함한 울창한 숲으로 둘러싸인 호텔 대지는 14만 제곱미터. 객실 42개동은 모두 옛날 민가를 개조한 것으로 똑같이 생긴 객실이 하나도 없다.

그곳에 고속인터넷이나 프로그램을 자유롭게 선택할 수 있는
텔레비전과 오디오가 자연스럽게, 그러나 정교한 안목으로
배치되고, 가구와 집기는 중국풍이되 거실은 현대적인 쾌적함을
확보하고 있다. 옛 민가를 개조한 건물이 연속적으로 자리 잡은
스파 존도 한방의학에 의거한 시설과 서비스를 제공한다.
대지 안에 있는 찻집은 전부터 이 지역에 있는 것을 그대로 살렸고,
이 지역의 명차 '용정龍井'을 비롯한 각종 차를 전통적인 공간이나
다기와 함께 즐길 수 있다. 건물 여기저기에는 멋들어진 죽세공
새장들이 매달려 있어 새들이 종종 지저귀는 소리가 나무를 흔드는
바람에 섞인다. 아침이면 중화레스토랑 주방에서 찜통의 하얀
김이 모락모락 피어올라 허공으로 사라진다. 드넓은 대지는 돌을
꼼꼼하게 깐 길로 전부 이어져 있어 산책하는 정취를 발밑에
연출해놓고 있다. 이것이 아만파윤이다. 그 지방의 풍토와 전통,
집기나 접대 양식을 호텔의 자원으로 받아들이는 아만의 방식을
중국의 고도에서도 느낄 수 있었다. 결코 화려하지는 않지만
그 고품격은 거듭 음미되면서 기억에 씻기 힘든 인상을 새겨준다.
　　일본의 미의식이 미래 자원이라면 그것을 관광이라는
산업에서 구체적으로 살릴 방법은 없을까. 그 한 가지 사례로서
참조하고 싶은 것이 싱가포르에서 자란 인도네시아인 에이드리언
제카가 구성한 호텔 그룹 아만 리조트다. 아만은 서양식 운영을
기본으로 하면서도 그 합리성을 부정하는 안티 호텔로서의 독자적

경영 철학으로 리조트호텔이라는 사고방식에 새로운 조류를 만들어왔다. 그 특징은 호텔이 존재하는 지방의 경관, 풍토, 전통, 양식 같은 것들을 존중하는 태도, 그리고 호텔을 문화의 최상의 수확물 가운데 하나로서 구상하고 운영하려는 자세다.

아만 리조트의 첫 번째 호텔은 1988년 태국 푸켓에 지은 아만푸리였다. 지금은 부탄, 캄보디아, 프랑스, 프랑스령 폴리네시아, 인도네시아, 인도, 모로코, 필리핀, 스리랑카, 태국, 터크스 카이코스 제도, 미국, 중국 등에 24개의 소규모 리조트호텔을 경영하고 있다. '아만'은 평화를 뜻하는 산스크리트어로, 지역별 주제를 상징하는 짧은 단어를 덧붙여 각 호텔 명칭으로 삼는다. 최초로 운영을 시작한 아만푸리는 '평화로운 장소'라는 뜻이다. 어느 곳이나 객실은 독립된 빌라를 단위로 하되 50개 이내로 적은 편이며, 그런 만큼 객실에 서비스를 제공하는 인원을 많이 배치하고 있다.

고급 리조트호텔 경영은 와이너리 경영과 마찬가지로 이익을 확보하면서도 이상향 실현을 지향하는, 말하자면 실업과 예술의 경계에 그 핵심이 있다. 미와 경제에 정통해야 경영할 수 있는, 바늘귀를 통과하는 것과 같은, 혹은 종이 한 장의 차이를 감지하는 예민한 투기의 연속인 것이다. 그 성패는 숙박에 관계된 모든 운영의 한 순간 한 순간마다 비일상의 기쁨과 충족을 얼마나 선열하게 표현해서 고객에게 제시할 수 있는가, 그리고 그 결과로 투자에 걸맞은 요금을 기꺼이 지불케 할 수 있는가라는 점으로 좁혀진다.

특색 있는 문화나 풍부한 자연환경에 접하는 흥분을 얼마나 훌륭하게 수확해낼 수 있는가가 핵심이며, 더 나아가 그 서비스로 리조트에 대한 고객의 욕망의 형태 자체를 변화시키고 이경이나 이문화에 대한 흥미를 가속적으로 심화해가는 것, 즉 '욕망의 에듀케이션'이 이 비즈니스의 본질이기도 하다.

서양인은 일찍이 대항해시대나 식민지시대부터 문명에서 멀리 떨어진 이방에 최고로 세련된 주거와 식사를 가져다놓고 즐기고 싶다는 욕망을 키워왔다. 사하라 사막이나 아마존 유역, 혹은 야생 동물이 우글대는 케냐의 마사이마라 같은 이역에서 하얀 테이블보를 깐 다이닝 테이블에 마주앉아 단정한 제복을 입은 급사가 따라주는 와인에 최고의 유럽 요리를 즐긴다는 오만과 짝을 이룬 쾌락을 문명의 우위와 함께 비대화시켜온 것이다. 그러나 사람들은 이런 오지에 서양문명을 들여놓는 리조트에 더 이상 감동을 느끼지 않는다. 세계는 문화의 다양성으로 가득 차 있고 그런 것들의 절묘한 배합에 민감한 촉각을 세우는 사람들이 늘어나고 있기 때문이다.

에이드리언 제카는 《LIFE》나 《TIME》 등의 극동 지배인으로 일하면서 전 세계 부유층의 라이프스타일이나 취향을 자신의 비즈니스 감각 속에 축적해온 사람이다. 그런 만큼 서양의 한계와 아시아문화의 가능성을 민감하게 읽어냈다.

호텔의 품질은 건축이나 인테리어에 집약되는 것은 아니다.

물론 그것도 중요하지만 중요한 요소는 따로 있다. 그것은 바로
'경험의 디자인'이라고 부를 만한 것인데, 호텔에서 지내는
모든 순간 모든 찰나를 파이 껍질처럼 켜켜이 쌓아나감으로써
완성되어가는 '접대라는 직물' 같은 것이다.

사람들이 어떤 호텔을 접하는 첫 접점이 그 호텔에 대한
입소문을 듣는 순간이라고 한다면, 경험의 디자인도 바로 거기에서
시작된다. 아만 리조트는 광고를 하지 않는다. 따라서 숙박객이
전하는 소감이나 잡지의 취재 기사 등이 미래 고객에게 정보원이
된다. 홈페이지는 최소한 간결하게 만들어 인터넷 환경에 문을
아주 조금만 열어놓았다는 인상이다. 양은 많지 않아도 이미지를
넓힐 수 있는 여지가 있는 입소문이나 정보에 의지하여 방문하는
고객들은 기대감으로 가슴을 부풀린 채 호텔 현관에 도착한다.
경험의 디자인은 이미 시작되고 있는 것이다.

어떤 차림의 종업원이 어떤 몸가짐으로 대응하고, 고객은
어디로 안내되고 어떤 의자에 앉는가. 테이블에 나오는 음료는
어떤 용기, 어떤 리듬으로 제공되며 그것들은 무엇을 예감케 하는가.
체크인은 어떤 분위기에서 진행되며 어떤 서류에 어떤 펜으로
무엇을 기입하는가. 객실로 안내되기 전에 받는 것은 어떤 홀더가
달린 어떤 모양의 열쇠인가.

현관에서 열쇠에 이르는 얼마 안 되는 시간에도 미세한
경험들이 무수하게 직조되어간다. 마침내 고객은 손질이 잘된

정원이나 오솔길을 지나서 자기 빌라를 향해 걸어가는데, 객실로
가는 과정에도 당연히 엄청난 경험의 마디들이 있다. 객실에
도착하여 한숨을 돌린 고객은 가만히 캐비닛 문을 열고 상의를 벗어
행거를 꺼내 거기에 걸 것이다. 혹은 냉장고에서 찬 음료를 꺼내
거기 비치된 텀블러에 따라 한 모금 마실지도 모른다. 그 한 순간
한 순간에 무엇인가가 자연스럽게 대기하고 있어야 한다. 행거를
잡는 순간, 냉장고를 여는 순간, 병따개를 찾는 순간, 그리고
텀블러 밑에 깔린 컵 받침에 시선을 주는 찰나 등이 모두 접대의
기회인 것이다.

환경을 살린 훌륭한 건물도, 경관에 녹아드는 고요한 수영장
전경이나 화려한 요리의 향연도, 스파의 즐거움도, 그것들과 같은
면밀한 서비스의 누적 위에 기능할 때 잊지 못할 인상으로서
사람들의 마음속으로 침전되는 것이다.

꽃꽂이를 장식한다는 것은 공간에 기를 통하게 하는 것이다.
공간이란 벽으로 에워싸인 용적을 말하는 것이 아니다. 의식이 닿고
배려의 불빛이 켜지는 장소를 말한다. 아무것도 없는 테이블 위에
돌 하나가 동그마니 놓이면 거기에 특별한 긴장이 생긴다. 그 긴장을
매개로 사람은 문득 '공간'을 의식한다. 이렇게 시설 안에 작은
촛불을 밝히듯 띄엄띄엄 의식이 점등되면서 공간이 되어가는 것이다.
꽃을 장식한다는 것은 그런 행위다. 조형 자체도 중요하지만
마음의 움직임이 공간에 생기를 낳는 것이다.

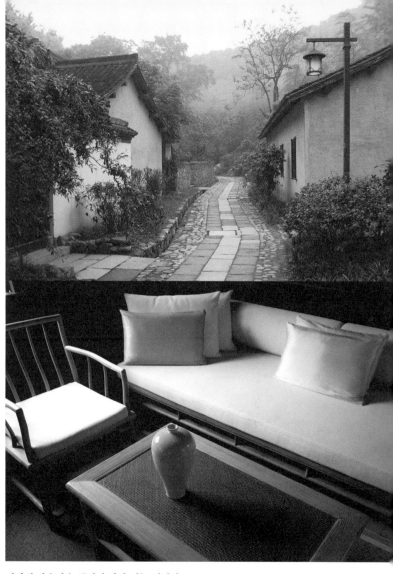

정차의 마을다운 풍정이 남아 있는 대지와
백자가 놓인 실내(아만파윤, 중국 항저우)

아만을 주의 깊게 관찰해보면 그 배후에 어렴풋이 일본이 보인다. 일찍이 교토에 머문 적이 있는 에이드리언 제카는 일본의 전통여관에서 영향을 받았다고 스스로 밝힌 바 있다. 꽃을 장식하는 방식뿐만 아니라 서비스를 내놓는 리듬, 혹은 정원이나 물을 매개로 자연을 담아내는 기술 등 일본의 고급 전통여관에서 볼 수 있는 접대가 모습을 바꾸어 등장하고 있다.

아만은 세계 각지에 24개나 되는 호텔을 운영하기에 이르렀지만, 총 객실 수는 라스베이거스의 대형 리조트호텔 하나에도 미치지 못한다. 그만큼 경험의 디자인이 세밀하게 배치되어 있는 것이다. 일본문화는 세계의 문맥에서 그것을 살려보려고 하는 국제인의 눈에 수도 없이 재발견되어왔다. 제카도 그 가운데 한 사람이다. 일본은 공업국을 졸업하고 관광이라는 유연한 가치를 관리해가는 영역으로 산업을 차분하게 바꿔나가야 한다. 아만 리조트가 하나의 선행 사례라고 할 수 있다.

바야흐로 시대는 아시아를 중심으로 빠르게 움직이고 있다. 리조트 산업을 지탱하는 고객도 서서히 아시아인의 비율이 높아질 것이다. 아시아인은 서구인처럼 장기 휴가를 즐기지 않는다. 또 자연과 어울리는 방식도 다르다. 새로운 상황 아래 앞으로 리조트호텔을 향한 욕구를 어떤 방향으로 이끌어갈 것인가.

오랫동안 아시아 유일의 경제 대국으로서 독자의 길을 걸어온 일본이지만 아시아 제국의 경제가 발전하고 있는 지금, 자신의

상대적 가치를 재평가하는 겹눈의 시점이 요구되고 있다. "일본의 그 호텔에 가보았어요?" 하며 전 세계에서 회자될 만한 호텔의 출현이 기다려진다.

아시아식 리조트를 생각한다

리조트는 휴양과 놀이를 뜻하는데, 그 어원에는 '종종 가다'라는
뜻이 있다. 이 말이 휴양과 놀이를 뜻하게 된 것을 보면 그 개념은
사람들을 매혹해마지않는 즐거움의 본질에 뿌리를 두었다는 것을
알 수 있다. 세상이 조금 풍요로워지면 등장하는 어휘인데, 자꾸
경험하고 싶은 여유로운 쉼의 형태라고나 할까. 전에 홍콩의
디자이너 앨런 찬과 대화할 때다. 의식주 다음으로 중요한 것은
휴식이 아닐까 하고 내가 말하자, 그는 자기라면 여행이라고
말하겠다고 했다. 비좁은 홍콩에 사는 사람들에게는 그곳을 떠나
마음에 드는 곳으로 날아가고 싶은 욕망이 잠재해 있다고 한다.
반대로 일본인은 고도성장 이래 늘 달려오기만 한 탓에 마침내
피로를 느끼기 시작한 것인지도 모른다.

　휴식이든 여행이든 다 '리조트'에 포함된다. 이것이 의식주
다음가는 절실한 개념이라면, 차이의 제어나 욕망의 에듀케이션을

표방하는 디자인이 이를 간과할 수는 없다. 여기에는 커다란 가치나 경제 자원이 잠들어 있는 것처럼 보이기 때문이다.

그럼 아시아인에게 리조트란 무엇일까. 대항해시대와 식민지시대를 거치며 세계 각지로 진출한 서양인은 문명과 동떨어진 대자연이나 타문화의 풍경 속에 자신들의 최고의 문화를 재현해놓고 즐기고 싶다는 강렬한 욕구를 지니고 있었다. 예를 들면 천연고무 집산지로 번성한 아마존 강 중류의 마나우스라는 도시에는 지금은 사용하지 않는 오페라하우스가 남아 있다. 그야말로 인걸은 간 데 없고 폐허만 남은 풍경이다. 엄청난 자금과 수고를 쏟아부어 타향에서 꿈을 이루고자 하던 욕망이란 에너지가 느껴지는 곳이다. 아프리카의 사파리도 그렇다. 사파리는 스와힐리어로 '여행'을 뜻하는 말이라고 하는데, 영어로는 '사냥'이다. 야생 동물이 우글거리는 아프리카 대륙에 엽총을 들고 들어가 마구 방아쇠를 당기고, 기린이나 코뿔소를 가까이서 구경하고, 하얀 테이블보와 제복을 입은 웨이터의 시중을 받으며 고급 와인과 함께 최고의 요리를 즐기던 것도 서양인이다.

오늘날의 가치관으로는 불손하게만 보이는 방탕과 향락에서 행복을 느끼는 감각이 오랫동안 리조트라는 개념의 저류를 이루었던 것 같다. 말하자면 강자의 리조트 시각이다. 단순한 휴양은 아니다. 힘을 행사할 수 있는 자들의 욕망의 형태다. 부를 쌓고 꿈을 실현하기까지는 모험이 따르게 마련이고, 그 과정에 심신을

다치는 시련을 겪었을지도 모른다. 그러므로 강자의 리조트에는 탕진과 퇴폐의 그림자가 어른거린다. 파멸을 향해 가속페달을 힘껏 밟는 위험과 짝을 이루는 황홀이라고나 할까. 타향에서 꽃피운 리조트는 그런 서양인의 욕망의 흔적이기도 하다. 그러므로 아시아 시각에서 리조트를 생각할 때 서양식 리조트의 거죽만을 흉내 내는 것은 안타까운 일이다.

하지만 오늘날 리조트호텔은 획일적이다. "행복의 모습은 어느 가정이나 비슷하지만 불행은 제각각의 이유로 불행하다."라는 톨스토이의 저서 『안나 카레니나Anna Karenina』의 첫 문장처럼, 틀에 박힌 안도감은 즐거움과 통하는 걸까. 쏟아지는 햇살, 넓은 수영장, 파라솔과 비치체어, 야자수와 하얀 파도머리, 멋진 풍경 위에 자리 잡은 레스토랑 그리고 이국정서를 가미한 서양요리. 비일상 속에 확고하게 보장된 안심과 휴식이라는 상투적인 콘셉트.

하와이군도, 타히티, 발리, 푸켓, 세이셀 제도, 모잠비크, 카나리아 제도…… 태양이 넘쳐나고 상쾌한 바람이 산들거리고 시원한 물과 대기로 가득 차 있다. 그런 곳에 호사스런 리조트 시설을 많이 지어왔다. 저마다 독자적 문화가 있고 역사가 있고 지역에 따라서는 식민지주의와의 갈등, 혹은 내란과 같은 특유의 갈등을 역사에 새겨온 장소이기도 한데, 리조트로서 풍기는 이미지나 제공되는 서비스에서는 부정적 이미지가 말끔하게 씻겨 있다.

태평양 한복판에 있는 하와이 군도는 미국이 선주민족에게

탈취하여 리조트파크로 바꾼 곳이기도 하다. 그러나 이 섬에 내려서면 그런 역사를 잊어버린다. 우클렐레나 감미로운 전자기타로 이 지역의 음악을 듣고 훌라춤에 긴장을 풀어버리면 가슴 속이 녹는 듯한 느낌이 든다. 현지어, 특히 명사는 음운으로 감각을 이완시키는 울림을 가지고 있다. 아라모아나, 하레쿠라니, 훌라, 로미로미 등 긴장을 풀어주는 주문 같은 음운을 하와이안 멜로디와 함께 듣다 보면 몸과 마음에 쌓인 피로가 다 녹아버리는 것 같다. 사람들 중에 천재가 있듯이 지역 중에도 천재적인 리조트 터가 있는데, 하와이는 치유의 영성으로 가득 차 있는 땅 같다.

발리 섬은 발리 힌디라는 독자적인 문화와 네덜란드 문화의 융합이 매력으로 작용하여 휴식과 개방이 중심 선율이 되기 쉬운 리조트의 분위기를 적당히 다잡아주고 있다. 귀를 기울이면 어디선가 가믈란 소리가 들려오는 이 지역은 신들의 섬다운 존엄이 어디에선가 확고하게 담보되어 있다는 느낌이다. 그러나 이곳에 무수하게 들어선 호텔은 그 착상이 획일적이라고 하지 않을 수 없다. 발리풍 건축을 채택한 입구나 로비. 바다든 산이든 그 전망을 멋지게 받아들이는 대지 조성, 경관을 집약하는 포인트로서 '인피니티 에지', 즉 차양처럼 돌출시킨 풀장으로 근경을 잘라내는 아름다운 수영장이 있다. 지역 풍토를 교묘하게 살린 빌라들은 물론 훌륭하지만, 역시 그 바탕에 있는 리조트관은 의심할 나위 없는 서양 스타일이다.

상투적 유형에 부응하는 것이 편안함으로 가는 지름길인지는 모르지만, 이제는 틀에 박힌 식민지풍 리조트를 벗어나 아시아식 리조트를 생각해보는 것이 어떨까. 똑같은 인도네시아라면, 이를테면 이런 아이디어는 어떨까. 인도네시아는 1만 8천 개나 되는 섬으로 이루어진 나라로서 동서 길이는 미국 못지않게 길다. 그 섬들 가운데 하나를 '거대식물원'으로 운영하는 것이다. 식물원이라고 하지만 온실이나 풀러 돔이 늘어서 있는 시설은 아니다. 유리 온실도 좋겠지만, 여기에서는 그 지역 풍토에 맞는 식물을 최대한 손질을 가하지 않고 자연 그대로 키워내는 자연식물원이다.

이곳은 꽃을 관람하는 것이 아니라 식물 자체를 음미하는 섬이다. 진기함이나 희소성을 감상하는 것이 아니라 왕성한 식물의 무성함을 즐기는 것이다. 커다란 수세미가 열려 있거나 망고가 주렁주렁 매달려 있거나 그 지방에서는 흔하게 볼 수 있는 식물이 이파리를 쑥쑥 펼치고 있는 풍경 속에 들어가면 생명의 정기를 나눠 받는 기분이 들 것이다. 인간 생명의 근간에 있는 경신하는 힘과 식물의 힘을 공진시킨다고나 할까. 호사스런 탕진으로 즐기는 것이 아니라 식물 속에 감춰진 생명력과 교감하는 장소다.

자연식물원에는 섬세한 하이테크로 관리되는 빌라를 띄엄띄엄 분산시킨다. 유리로 덮인 빌라의 내부는 공조 장치로 쾌적하게 제어되고 있지만 주거 공간은 옥외처럼 느껴지기도 한다. 각 빌라와

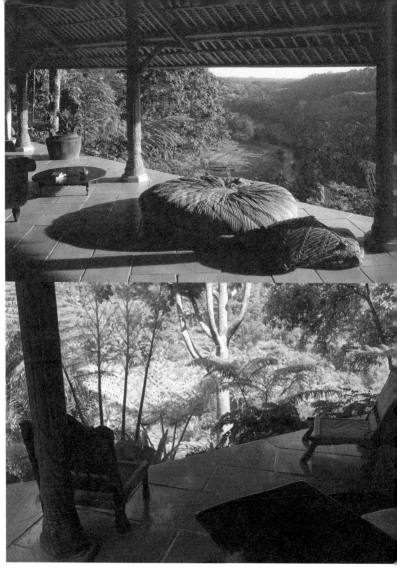

테라스의 전망과 우거진 식물(쿠데와탄의 집, 우부드 발리 섬)

주요 시설을 연결하는 것은 잘 정비된 오솔길. 그곳을 전동카트가 오가며 모든 서비스를 제공한다. 각 빌라에는 신경계처럼 치밀하게 깔린 하이테크 단말 장치들이 배치되어 있다. 인터넷에 접속할 때 패스워드를 입력하지 않아도 된다. 세계의 어느 곳과도 매끄럽게 접속된다. 테크놀로지는 자연과 대립하는 것이 아니라 오히려 진화할수록 자연과 친화되어 그 경계가 모호해진다. 어디까지가 자연이고 어디까지가 인위인지 알 수 없는 융합을 궁리하는 것이다. 그러기 위해서는 자연의 선물을 순순히 받아들이는 건축을 생각해야 하는데, 이것은 건축가로서도 구미가 당기는 과제일 것이다. 식물원 안에는 농장도 가꾼다. 지역 주민들이 여기서 일한다면 이상적일 것이다. 유기농으로 재배하는 그 지역의 채소나 허브, 약초 따위를 레스토랑이나 스파에서 이용할 수도 있을 것이다. 스파는 아시아식 시술을 기본으로 하는 것이 좋다.

이 호텔은 휴식에만 쓰이는 것이 아니라 높은 집중력으로 업무를 처리하는 곳이기도 하다. 말하자면 온on과 오프off를 동시에 감당하는 리조트다. 아시아의 성실한 일꾼들은 서양인처럼 바캉스를 길게 즐기지 않는다. 오히려 업무에서 삶의 보람을 찾고, 업무를 통해 활력과 의욕을 만들어내는 것 같다. 그들 대부분은 프로젝트를 위해 다양한 장소를 자주 이동하며 살고 있다. 따라서 휴일이라는 것이 분명치 않다. 오늘은 베이징, 내일은 자카르타, 그리고 도쿄에 이틀 묵고 다시 상하이로 가는 식으로 늘 움직인다.

바쁘다기보다 이동이 일상이 되어 있다. 말하자면 신유목민이다. 그렇다고 휴식을 취하지 않느냐 하면 그렇지는 않다. 그들은 일을 하면서 쉬는 것이다.

업무와 밀접한 관계가 있는 지적 활동을 노동으로 여기지 않고 충족의 시간으로 받아들인다면 어떨까. 마감이 없는 원고를 쓰거나 독서하는 시간은 재충전이라 여기고, 그것을 이 보태니컬 리조트에서 즐기면 되는 것이다. 풀에서 헤엄치거나 풍성한 대자연 속에서 산책이나 조깅을 하거나 식사를 하는 그 모든 순간에 쾌락과 크리에이티브가 공존한다.

이 아이디어는 실제로 인도네시아의 어느 섬에서 시작된 프로젝트다. 섬 하나를 통째로 놓고 작업하는 것은 아니지만, 바다에 면한 산 경사면 일대나 완만한 기복을 이루는 광대한 대지를 기존에 없는 착상으로 개발하려는 구상이다. 그 비전을 만들어달리는 의뢰를 받고 머릿속에 떠오른 것이 거대식물원과 하이테크 빌라라는 구상이다. 꿈같은 이야기로 들릴지도 모르고, 실현하자면 많은 시간이 걸릴 것이다. 그러나 꿈을 구상하고 구체화하는 과정을 제시하는 것이 디자인이다.

지금 명백히 도래하고 있는 아시아의 시대를 맞이하며 우리는 우리가 가진 미의식 자원을 유감없이 활용하여 식민지주의가 남긴 욕망의 모습들을 뛰어넘어 새로운 레저의 영역으로 시선을 던지고 싶다. 거기에 과연 어떤 모습의 리조트가 떠오를까.

- 식물학자
- 건축가
- 정보 디자이너
- 정원사(현지인)
- 투자가

자연과 융합한
하이테크 워크스피어

버섯이 자라는 것처럼
조금씩 단을 달리한다.

〈Botanical Worksphere〉

식물원+호텔. 단, 리조트호텔이라고 하는 사람도 있다.
이곳에서 업무를 볼 수도 있다.
매우 원활하고 편리한 하이테크 환경을 갖추고 있다.
사람들은 꼭 명소나 유흥만을 기대하지는 않는다.
훌륭한 환경에서 일하고 싶다는 욕구도 있다.

하이테크 코티지(워크스피어)
숙박하며 쉬거나 업무를 본다.

오리지널 농장
(유기농 여부는 검토)
경관자원도 된다.

대지 내 레스토랑

국립공원

국토를 어떻게 가꿔나갈 것인가. 이것이 일본이라는 나라의
영원한 과제다. 아시아 동쪽 끝에 대륙에서 분리된 일련의 섬들로
존재한다. 이것은 세계 전체 지세에서 보더라도 상당히 개성적인
모습이다.

규슈, 시코쿠, 혼슈, 그리고 홋카이도. 서로 적당히 인접해
있어서 해저 터널이나 거대 교량으로 지금은 다 이어져 있다.
4개 섬에는 원래 '섬'이라는 명칭이 붙어 있지 않았다. 즉 이 땅에
살고 있는 사람들에게 그것들은 '섬'이 아니다. 바다를 사이로
다른 세계와 격리된 충분히 넓은 육지, 즉 나라인 것이다. 4개 섬
이외의 섬들에는 모두 '섬'이라는 호칭이 붙어 있다.

이웃나라와의 경계는 바다이며, 때문에 경계라는 관념이
명확하다. 한국이나 중국, 러시아와는 바다를 사이에 두었다.
미국도 태평양을 사이에 둔 먼 이웃이다. 그러므로 일본에는

세상으로부터 명확하게 독립해 있다는 이미지가 짙게 남아 있다. 자연스레 '나라'라는 아이덴티티도 강하게 육성되고, 일본어라는 또 하나의 조국이 그 아이덴티티를 더욱 강고한 것으로 다져왔다.

기후 풍토도 독특하다. 중앙아시아 히말라야산맥이 8천 미터 급이기 때문에 편서풍이 남쪽으로 우회하며 습윤한 대기를 일본 열도 상공으로 밀고 온다. 이것이 산에 부딪혀 비나 눈이 되고 국토의 태반을 뒤덮는 울창한 숲을 만든다. 수자원이 풍부한 국토는 가파른 지형이 많고 산에서 바다를 향해 모세혈관처럼 달리는 강은 대륙의 도도한 강과 비교하면 폭포처럼 날렵하다. 화산활동으로 형성된 대지는 변화가 많고 도처에서 온천이 솟는다.

그리고 습윤한 기후를 이용한 농업이 오랫동안 이 나라의 살림을 지탱해왔다. 조몬 기원전 12000년부터 기원전 300년까지의 시대에서 야요이 기원전 3세기부터 3세기 중반까지의 시대를 거치며 쌀농사가 정착한 이래 공업국으로 변모하기까지 일본인은 그렇게 살아왔다. 사계의 풍부한 변화를 살림살이의 세심한 변화로 대응하고, 대륙과 동떨어진 풍토 속에서 독자성 있는 문화를 키워왔다. 겨울에는 다다미를 짜고 봄에는 새벽빛을 즐기고 여름에는 유카타를 짓고 가을에는 조용한 달빛을 즐기는 등 자연의 변화에 감각을 동조시키며 살아왔다. 근대문명이 들어오기 전까지 일본은 그 풍토와 완전히 조화를 이루었다. 중국에서 왕조가 잇달아 바뀌고 대륙을 지배하는 민족이 교체를 거듭하는 동안 일본은 태곳적부터 오늘날까지 하나의

나라로 명맥을 유지해온 것이다.

제2차 세계대전에서 일본은 처음으로 통렬한 패전을 겪었다. 전쟁이 끝난 뒤 일본은 국토를 공업에 바쳤다. 관동 남부에서 도카이, 세토나이카이를 횡단하여 기타큐슈로 이어지는 광대한 지역을 '태평양벨트지대'라 부르는데, 이곳이 공업생산의 거점이 되었다. 이곳에 석유화학 콤비나트가 건설되고 공장이 유치되고 창고들이 늘어섰으며, 천연자원을 수입하여 가공하고 생산한 공업 제품을 해외로 원활하게 수출할 수 있도록 현대적 항만 시설이 건조되었다. 교힌, 주쿄, 한신, 기타큐슈는 4대 공업지대라 불리며, 수송을 위한 동맥으로서 신칸센이나 고속도로가 이들 지역을 연결하기 위해 부설되었다. 그 결과 일본은 공업입국을 훌륭히 완수하고 GDP 세계 제2위의 경제대국이 되었다. 전후 일본의 부흥과 고도성장은 분명 눈부신 성과였다.

그러나 바닷가에 들어선 공장에서 나오는 폐수나 굴뚝에서 쏟아지는 화학물질 때문에 국토는 한때 심하게 오염되었다. 콘크리트로 씌운 항구의 호안벽은 그다지 필요 없는 지역이나 영역에까지 확산되어 해안 경치를 삭막하게 바꾸어버렸다. 나라의 막대한 예산이 물자와 인간의 이동, 에너지 확보, 그리고 자연재해 예방 등에 투입되어왔다. 그 결과 인조 공업 열도와 같은 살벌한 표정으로 변하고 말았다. 이것이 불과 60년 동안에 일어난 일이다.

더럽혀진 것은 바다나 강만이 아니다. 무미건조한 인공물로

씌워진 해변과 마찬가지로 살림살이도 도시도 더럽혀졌다. 공업입국에 필요하다면서 건설한 도로나 댐, 그리고 경관 조화를 무시한 채 이루어지는 도시의 확장도 국토를 더럽혔다. 경제 발전을 가속하기 위해 공적 공간에 허용해버린 어지러운 상업 건축물이나 간판들은 경관을 중시하는 감각을 마비시키고 우리의 감성에 무신경과 둔감함을 들씌우고 고착화했다. 현대 일본인은 "작은 미에는 민감하지만 거대한 추함에 둔하다."는 말을 듣고 있는데, 그 배경이 바로 여기 있다.

다도나 꽃꽂이 같은 전통문화, 혹은 분야별 디자인이나 건축에서는 지극히 고도한 창조성과 세련미를 보여주지만, 그 종합이라고 할 수 있는 경관은 조잡하기만 하다. 이러한 경향은 도시에 한정되지 않는다. 시골도 마찬가지다. 아직 세련에 이르지 못한 둔중한 감성 탓도 있겠지만, 도시를 흉내 내려고 하는 점도 문제다. 물론 시골에는 자연이 넘쳐날 만큼 남아 있다. 그러나 살벌한 풍경도 수없이 볼 수 있다.

공업생산으로 상처 입은 국토를 평온하고 안전한 풍토로 재생시켜가려면 먼저 청소를 해야 한다. 이미 여러 번 말했지만, 일본인의 감수성은 본래 섬세, 정중, 치밀, 간결이다. 이것을 자각해나가야만 비로소 경제문화의 다음 단계로 나갈 수 있을 것 같다는 생각이 든다.

그런 생각을 할 때 문득 떠오르는 것이 '국립공원'이다.

일본에는 29개의 국립공원이 있다. 내가 처음 '국립공원'을
접한 것은 우표를 수집하던 소년 시절이었다. 아름다운 풍경을
모아놓은 모노톤의 차분한 시리즈 우표였다. 어느 산이나 항구나
다 아름다운데 굳이 '국립'이라고 지정할 필요가 있을까 하는
시각도 있지만, 새삼 이 나라의 풍경을 하나하나 음미해보면
어느 곳이나 웅숭깊다. 환경성 자료에 따르면 '동일한 풍경 형식
가운데 일본의 경관을 대표하는 동시에 세계적으로도 자랑할 만한
걸출한 자연 풍경일 것'이 그 지정 조건이며, 환경장관이
지정한다고 되어 있다. '풍경 형식'이라는 발상에 쓴웃음이
나오지만, 사실 그런 경관을 앞에 두면 커다란 감개가 솟구친다.

국립공원의 발상지는 미국이라고 한다. 19세기 중반부터
20세기 초까지 옐로스톤이나 그랜드캐넌을 인간에 의한
파괴로부터 보호하기 위해 경관이나 자연, 동물 등을 보호하는
법이 제정되어갔다. 아메리카대륙의 미개척지를 일궈온 사람들이
미합중국 독립 후 1백 년이 지나서야 자신들의 역사를 새겨나갈
장대한 대륙의 자연이 희소하다는 것을 깨닫고 인간의 손에
손상되기 전에 보존하자고 생각했을 것이다.

그 발상에서 영향을 받았는지는 몰라도, 미국의 국립공원은
정보 디자인이 질서정연하고 상업주의나 회고 취향과 명확히
일선을 긋고 있으며 아름답다. 이는 위대한 그래픽 디자이너
마시모 비넬리의 선견적인 작업이 바탕이 되었다. 그는 국립공원

퍼블리케이션 디자인의 기초를 닦았다. 지도의 가독성과 예술성, 사진이나 문자의 레이아웃 등을 정리하고 팸플릿 등의 홍보 자료를 지적이고 통일된 기법으로 이끌었다.

정보 디자인의 목표는 그것을 이용하는 사람들에게 힘을 주는 것이다. 국립공원을 찾아와 이용하는 사람들이 원하는 정보, 혹은 그들이 능동적으로 국립공원을 탐방하는 데 필요한 정보가 있을 것이다. 마시모 비넬리는 그런 정보를 편집하기 위한 아름답고 실용적인 틀을 만들었다. 그리고 더욱 중요한 것은 국립공원 정보 디자인을 한 사람의 디자이너가 독점해서 통괄하는 것이 아니라 각 공원을 운영 관리하는 사람들이 스스로 이 방식을 배우고 습득해나가는 틀을 만들어냈다. 그 결과 미국 국립공원의 정보 디자인은 수준 높은 선례를 따르면서 더 나은 성과나 궁리를 더해나갔다.

읽기 쉽고 아름다운 정보 도구를 이용하여 국립공원을 탐방한 사람들은 자신의 체험을 통해서 많은 사람들과 의식을 제휴할 수 있다. 아마도 국립공원이라는 것은 자연 자체가 아니라 오히려 그 자연을 어떻게 대하고 어떻게 아낄 것인가 하는 사람들의 의식 속에 구축된 의식의 연쇄가 아닐까. 그런 의미에서 국립공원은 고도한 디자인의 집적이라고도 할 수 있다.

디자인은 상품의 매력을 앞 다투어 자극하는 문맥 속에서 언급되는 일이 많지만, 본래는 사회 속에서 공유되는 윤리적

측면을 농도 짙게 가지고 있다. 억제, 존엄 그리고 자부심 같은 가치관이야말로 디자인의 본질에 가깝다. 국립공원이 서로 홍보를 경쟁하거나 맥락 없는 로고나 비주얼을 범람하게 해서는 안 된다. 정말로 제 기능을 하는 정보는 제 몫을 해내고 있을 때 눈에 보이지 않게 마련이다. 그렇지 않으면 정보가 공해가 되어 커뮤니케이션의 질을 떨어뜨린다. 그러므로 국립공원 정보 디자인은 조용하고 치밀한 제휴를 꾀해야 한다.

마시모 비넬리는 이 작업으로 'The First Presidential Award'라는 상을 받았다. 1985년의 일이므로 미국은 벌써 4반세기나 전부터 국립공원의 정보 디자인을 정비하기 시작한 셈이다. 반면 일본은 어떤가. 지금껏 여러 가지 사정이 있었으리라 보지만, 이제 다시 국립공원에 관심을 가져보는 것은 어떨까. 국립공원은 미의식을 중심으로 국토를 다시 바라볼 수 있는 나무랄 데 없는 주제다.

공업생산과 풍요를 경험한 일본은 이제 세련의 수준이 한 단계 높은 미의식의 나라, 손님을 대접할 줄 아는 나라로서 외국인을 불러들이겠다는 비전을 그려야 한다. 땅에 말뚝을 박고 거기에 밧줄을 쳐서 구역을 정하는 국립공원이 아니라 정보 아키텍처로서의 국립공원을 만들어나가는 것. 이것이 그 든든한 첫발자국이 될 것이다.

미완성이어서 다행이다. 미디어 가능성도 크게 확대되고 있다. 여기서 거대한 가능성을 보기 시작했다.

세토우치국제예술제

2010년 7월 19일부터 105일간 세토나이카이의 7개 섬들과
다카마쓰 시에서 아트 페스티벌이 열렸다. 이 세계적 규모의
'세토우치국제예술제'에는 예상을 넘는 내방객으로 붐볐다.
이벤트의 성공 여부를 무엇으로 판단하는지는 어려운 문제지만,
30만 명이라는 당초 예측치의 세 배를 넘는 93만 8천 명이란
방문객 숫자가 발표되고 있다. 적어도 흥행 면에서는 대성공을
거두었다고 할 수 있다.

　　나오시마, 데시마, 이누지마, 오기시마, 메기시마, 쇼도시마,
오시마. 이 7개 섬들은 오카야마 현과 가가와 현 사이에 떠 있는
세토나이카이의 섬들이다. 오카야마 시에서 태어나 여름만 되면
얌전히 있지 못하고 친구들과 세토나이카이의 섬들로 캠프를 가던
나는 이 섬들에서 국제예술제가 개최된다는 말에 가슴이 설레었다.
게다가 예술제의 미술감독 기타가와 후라무가 찾아와 포스터나

로고타입 등 커뮤니케이션 툴의 제작을 의뢰받은 뒤부터 나의
관심은 실제적 업무로 바뀌었다.

국제예술제의 중심은 현대미술이며 이에 종사하는 작가들이다.
커뮤니케이션 디자인은 말하자면 무대 뒤 작업이다. 현대미술에
격을 맞추겠다고 튀는 비주얼을 제시하려고 애쓸 것도 없다.
삼갈 때는 삼가면서 내 역할의 본질을 직시해야 한다. 다만 고향
세토나이카이에서 열리는 국제 이벤트라고 하니 내 마음은 어느새
손님을 맞이하는 주인 편에 서게 되고, 이 차분한 무대 뒤 작업에도
저절로 열의가 솟아났다. 게다가 요즘 나는 '국립공원' 운용에
깊은 흥미를 품기 시작한 터라 세토우치국제예술제를 가능하면
치밀한 '정보의 건축'으로 설계하여 내방객이 불편함 없이 섬들을
둘러보고 능동적으로 즐길 수 있는 정보 기반을 만들어내겠다는
의욕으로 들끓었다.

가장 먼저 손을 댄 것은 차분한 키 비주얼을 제작하는
일이었다. 사진가 우에다 요시히코에게 섬 사진을 의뢰하기로 하고
몇몇 장소를 돌아본 뒤 둘이서 경비행기를 타고 세토나이카이
상공을 날아다녔다. 우리가 흔히 접하는 세토나이카이 풍경은
렌즈에 담을 장소가 정해져 있다시피 해서 좀처럼 신선한 사진을
얻을 수 없다. 그래서 바다에 떠 있는 세토나이카이의 섬의 이미지를
신선하게 포착하기 위해 상공에서 비스듬히 내려다보는 앵글로
찍어보자고 생각한 것이다. 아니나 다를까, 경비행기에서

내려다보는 섬들은 성스러울 정도로 아름다웠다. 마치 건국신화에 나오는 세계 같았다.

그날 세토나이카이 상공은 바람도 없고 파도도 잔잔하여 바다와 하늘의 경계는 녹아서 혼연한 바람을 이루고 있었다. 섬들은 망망한 공간에 풍부한 녹음을 띠고 점재해 있었다. 빨려 들어갈 것 같은 경치였다. 메기시마 상공에 접어들 때 커다란 여객선 두 척이 우연히 나란히 달리는 광경을 만났다. 두 척의 배가 끄는 두 줄기 하얀 궤적. 뒷좌석에서 들려오는 셔터 소리를 들으며, 제대로 된 사진을 얻었구나 하고 생각했다. 이 사진을 보면 누구라도 이 예술제의 의미를 직감적으로 이해할 수 있을 것이다.

이 이벤트의 핵심은 '배편으로 섬들을 둘러본다'는 행동성에 있다. 이것이 세토우치국제예술제의 최대 특징이고 매력이다. 세토나이카이의 바다는 내해답게 잔잔하고 섬과 섬의 거리도 가깝다. 군도라고 하면 외국인들, 특히 서양인은 에게 해를 연상할 것이다. 물론 에게 해의 섬들은 경치도 좋고 햇살도 아름답지만, 섬들 사이의 거리가 망망하게 멀다. 연락선으로 15분이나 20분, 즉 '한걸음'이란 기분으로 이동할 수 있는 거리라는 점이 현대미술을 섬 풍경과 동시에 맛보는 이번 예술 여행의 정수인 셈이다. 세토나이카이는 일본 최초의 국립공원 가운데 하나다. 그 풍광은 내방객에게 각별한 인상을 주는 데 부족함이 없다. 키 비주얼은 그것을 한 장의 사진으로 전해야 한다.

그러나 7개 섬에 대한 접근성이나 섬들 사이의 이동성 등 원하는
아트사이트나 시설을 보기 위해 선박으로 이동하는 것은 결코
간단한 일이 아니었다. 한 섬에 갔다가 돌아오는 것으로 그치지 않고
이 섬에서 저 섬으로 점프해나가는 경쾌한 여행자가 될 수 있어야
한다. 뭍이라면 택시를 타거나 자전거나 도보로 자유롭게 이동할
수도 있다. 그러나 바다에서는 이동수단이 제한되어 있다. 섬으로
가는 배편을 운영하는 선박회사는 많지만, 각 회사마다 배타적으로
운영하는 고유의 수로가 의외로 복잡하고 융통성이 없었다.
평소 인구 과소화가 우려되던 섬인데, 그런 섬에 갑자기 수십만 명이
밀려든다면 도저히 원활하게 이동할 수 없을 것이다. 이 문제를
깨끗이 해결하지 못하면 이벤트는 혼란의 도가니로 화할 것이다.

따라서 키 비주얼 이상으로 중시해서 착수한 것이 이동 정보를
중심으로 한 정보 디자인이었다. 로고마크 옆에는 반드시 7개 섬을
연결하는 역동적인 이동 경로를 안내하는 서브비주얼을 배치했다.
'해상 이동' 이벤트라는 점을 충분히 알리고자 한 것이다. 그리고
이동을 위한 정보검색 툴을 최대한 사용하기 편한 형태로 만들었다.
다카마쓰 시가 나서서 해운회사와 교섭하여 연락선을 증편하고
그 경로와 운행시각표를 알기 쉬운 다이어그램으로 정리했다.
그리고 그것들을 휴대전화나 터치패널 디바이스 애플리케이션으로
만들어 무료로 내려받을 수 있도록 했다.

더욱 중요한 것은 지도였다. 배를 타고 섬의 항구에 도착한

사람들은 버스 등의 공공 이동수단을 이용한 뒤, 섬 안의 각처에 마련된 아트사이트를 도보로 찾아다니며 감상해야 한다. 그 반복이 세노나이국제예술제의 실태인 것이다. 따라서 지도는 높은 신뢰를 담보해야 한다. 지도가 부정확하고 잘못된 정보를 준다 싶으면 내방객들은 흥을 잃을 것이고, 작품을 찾아서 돌아다닐 의욕까지 반감할 것이다. 따라서 우리가 제공하는 지도는 google earth보다 몇 배나 상세하고 알기 쉽고, 더구나 아름다워야 한다.

완성된 지도 가운데 확대율이 가장 큰 것은 거의 개별 주택까지 표시되었다. 이것이 마을 단위, 섬 단위, 그리고 7개 섬 전체를 볼 수 있는 순회 경로 단위로 편집되고, 용도에 따라 골라 쓸 수 있도록 했다. 전자 디바이스에서는 손가락으로 확대／축소하는 핀치 인／아웃 조작으로 개별 주택 단위에서 섬들이 한눈에 들어오는 단위까지 이용할 수 있고, 목에 거는 패스케이스에 넣어서 사용하는 접이식 지도에도 동일한 축척의 지도를 탑재했다. 휴대 단말기나 전자 디바이스는 편리하지만 내방객 전원이 가지고 있는 것은 아니고, 조작에 서툰 사람도 많다. 또 접이식 지도는 목에 거는 패스케이스에 넣으면 의외로 이용이 편하다. 전파가 미치지 않는 지역도 상정해야 하는 상황이므로 역시 이것은 필수적인 정보 툴이었다. 따라서 패스케이스는 본체나 끈의 소재, 후킹 금속구에 이르기까지 꼼꼼하게 궁리해서 준비했다.

그렇게 노력한 덕분인지 패스케이스나 지도는 이벤트의

필수 아이템으로서 내방객 대부분이 찾았고, 모두들 이것을 목에 걸고 섬들을 탐방하는 모습을 볼 수 있었다. 현대미술 작품의 배후에 숨어야 하는 디자인이었지만, 정보 디자인의 목표가 수용자의 능동성을 끌어내는 것이라고 한다면 이 프로젝트는 아무래도 목표를 제대로 달성한 것 같다. 물론 혼잡이 극에 달한 폐회 직전에는 내방객들이 배에 다 타지 못하는 상황도 발생하고 티켓 구입을 놓고 혼란도 있었다고 들었지만, 이것은 내방객이 예상치의 세 배가 넘는 상황에서 비롯된 사태였다. 그 대책은 앞으로의 과제가 될 것이다.

제1회 세토우치국제예술제는 많은 관람객이 와서 성공리에 끝났지만, 세토나이카이의 섬들을 현대미술의 고장으로 개발하려는 계획은 어제오늘 시작된 일이 아니다. 그 발단은 1985년 후쿠타케쇼텐福武書店, 현 베네세홀딩스의 창업자 후쿠타케 데쓰히코와 당시 나오시마 촌장 미야케 지카쓰구의 합의에 따라 나오시마 개발 계획이 수립된 것이었다. 당시 나오시마는 섬 북부에 있는 금속 제련소에서 내뿜는 아황산가스로 자연이 파괴되고, 산업폐기물 처리장 건설로 주민의 불안감이 높아지고 있었다. 이웃 데시마 섬에서는 산업폐기물 불법투기로 심각한 환경 오염이 보고되고 있었다. 그런 상황 속에서 세토나이카이의 섬들을 전 세계 어린이들이 모일 수 있는 곳으로 만들고 싶다는 후쿠타케 데쓰히코의 생각과 나오시마 남부를 청결하고 교육적인 문화 지구로

개발하고 싶어 하던 미야케 촌장의 생각이 맞아떨어진 것이다.

'세토나이카이 섬들을 전 세계 어린이들의 장으로'라는 구상은 건축가 안도 다다오의 감수를 통해 몽골의 주거 '파오'를 설치함으로써 아이들이 머물면서 자연을 체감하는 구역 '나오시마 국제 캠프장'으로 구체화되었고, 이로써 계획은 진전되기 시작했다.

그리고 그 비전은 현 베네세아트사이트 대표 후쿠타케 소이치로에게 계승되어 문화촌은 현대미술의 성장점으로 비약하기 시작했다. 현대미술을 전시하는 공간과 호텔 객실을 겸한 '베네세하우스'1992년와 숙박 전용동 '베네세하우스 오벌'1995년의 완성은 세토나이카이의 외딴섬에 본격적인 현대미술의 거점이 생겼다는 충격을 전 세계에 전하며 나오시마는 현대미술의 명소로 주목받게 되었다. 나아가 2004년 '지추미술관' 완성으로 나오시마는 아트존으로서의 깊이를 더하고 전 세계 예술 애호가들의 눈길을 끄는 문화 명소로서 존재감을 높여나갔다. 이들 건축 시설은 모두 안도 다다오가 설계했다. 건축의 특징은 그 대부분이 땅속에 매설되는 형태를 취함으로써 건축이 자연경관 속에 녹아들어 외부에서는 보이지 않는다는 점이다. 또 기존의 민가를 아트사이트로 전용하는 '집 프로젝트'라는 사업도 활발하게 진행되고, 이에 따라 나오시마의 현대미술은 미술관 밖으로 나가 섬의 마을과 주민들 의식 속에까지 침투하기 시작했다.

나아가 보다 광범한 '세토우치 아트네트워크 구상'이라는

비전과 함께 이웃에 있는 이누시마 섬이나 데시마 섬에도 새로운 미술관이 탄생함으로써 이제 나오시마 섬 하나만의 사건이 아니라 누구의 눈에도 명백한 대규모 아트존의 가능성이 될 수 있음이 널리 알려졌다. 2008년에는 이누시마 섬에 삼봉이치 히로시의 설계로 정련소 터를 보존 및 재생한 미술관이 탄생하고, 2010년에는 데시마 섬에 그 지역 특성을 살린 미술관으로서 나이토 레이와 니시자와 류에의 공동 작업을 통해 참신한 시설이 탄생했다. 나오시마에는 안도 다다오가 설계한 이우환의 개인미술관이 개관했다.

경이로운 구상력과 실현력으로 세토우치는 아트존으로 빠르게 성장해왔다. 오카야마의 오하라미술관, 다카마쓰의 이사무노구치정원미술관, 마루가메의 이노쿠마겐이치로현대미술관 등도 섬과 바다를 통해 묶이기 시작했다. 세토우치국제예술제는 3년마다 개최될 예정이며, 5회까지는 계획이 선 상태라고 한다. 일본 열도를 활용하는 훌륭한 사례 가운데 하나라고 보는데, 여러분은 어떻게 보시는지. 이러한 프로젝트에 일부 참여한 덕분에 정보 디자인으로서의 국립공원이란 구상도 이를 계기로 더욱 크게 날개를 펼칠 수 있을 것 같다.

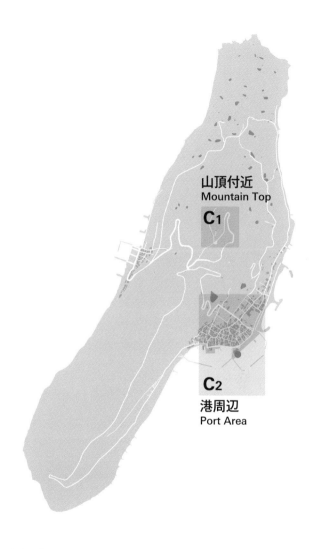

세토우치국제예술제 내비게이션 디자인(메기시마 지도)

5

미래 소재

사건의 디자인

창조성을 촉발하는 매질

인간의 창조성을 비약시키는 매질이라는 것이 있다. 이를테면
석기시대의 돌처럼.

　석기시대라는 말이 귀에 익은 탓인지 우리는 인간이 돌을
이용하는 것이 처음부터 정해져 있었던 것처럼 착각하곤 하지만,
직립보행을 시작한 초기 인류에게 돌은 손의 이용 자체를
각성시키는 결정적인 매질이었다. 돌의 딱딱함이나 묵직함, 그리고
적당한 가공적성은 직립보행으로 자유로워진 인간의 손을 창조로
이끄는 절호의 소재였다. 딱딱함과 묵직함은 뭔가를 파괴하거나
절단하려는 의욕을 주고, 그 감촉이나 손맛은 도구를 사용하는
충족감으로 인간의 감각을 각성시켜나갔다. 즉 돌이 인간의 손과
감각을 각성시키고 석기시대를 진전시켰던 것이다.

　나아가 석기를 만드는 행위는 그냥 만드는 것이 아니라
보다 잘 만든다, 보다 아름답게 만든다는 의식을 각성시켰을지도

모른다. 돌로 돌을 쳐서, 혹은 돌과 돌을 문질러서 날카로운 날을 만들었는데, 몇만 년 세월이 지난 오늘날에도 충분히 그 용도로 쓸 만한 균형과 완성도를 보여준다. 발굴된 석기들을 보고 있으면 그런 감개가 끓어오르는 것을 느낀다.

종이도 마찬가지다. 종이는 오늘날 '인쇄 미디어'라 불리지만, 옛 미디어의 전근대성을 전부 종이에 짐 지우는 말 같아서 거부감이 든다. 물론 종이는 문자와 관련하여 인간의 창조성을 촉발했지만, 그 매력은 단순히 인쇄를 할 수 있는 얇은 면으로 집약되는 것은 아니다. 종이의 촉발력은 우선은 그 백색에 있으며, 나아가 그 탄성에 있다. 자연물 중에 하얀 것은 그리 많지 않은데, 종이는 뛰어나게 하얗다. 베이지색 나무껍질을 짓이겨서 물속에서 섬유를 분산시키고 뜰채로 떠올려 햇빛에 말리면 눈부실 정도로 하얀 물질이 나타난다. 그것은 손가락으로 집어 세우면 꼿꼿이 설 만큼 탄성 있는 허리가 있다. 하얗고 탄성이 있다는 것은 달리 보자면 더러움을 잘 타고 잘 찢어진다는 매우 가냘픈 존재라는 것이다.

이 나긋나긋하고 하얗고 팽팽한 면 위에 인간은 까만 '먹'으로 글자나 그림을 그렸다. 그것은 결코 되돌릴 수 없는 비가역성을 향한 약진이며, 잠재된 것이 명석하게 드러나는 순간을 잇달아 자각하는 감응의 연속이었을 것이다. 청중으로 가득 찬 쥐 죽은 듯 조용한 콘서트홀에서 솔로 바이올리니스트가 첫 음절을 켜는

순간과 같은 긴장감을 종이는 인간에게 가져다준다. 실패할지도
모르지만, 훌륭한 퍼포먼스가 이루어졌다면 하얀 종이 위에는
그 성과가 눈부시게 우뚝 솟는다.

그러한 종이의 촉발력을 통해 언어나 그림을 그리고 활자를
엮어나가는 능동성이 인간의 감각 안에 생겨났다. 각오도 결의도
행동거지도 몸짓도, 영원이나 찰나에 대한 감수성도, 인간은 반드시
종이에 남겨왔다. 그것은 오늘날에도 계속되고 있다.

이러한 매질, 즉 인간의 창조 의욕을 환기하는 물질을 나는
'SENSEWARE'라 부른다. 청동이나 점토, 철이나 칼 같은 다양한
센스웨어를 상상하면 가슴이 설렌다. 여기에서는 새로운 센스웨어
'인조섬유'와, 그것이 개척해나갈 산업의 가능성에 대하여
이야기하고자 한다.

섬유산업이라면 일본을 지탱해온 기간산업 가운데 하나였지만,
오늘날은 그 양상이 크게 변하고 있다. 노동력이 서구 선진국보다
훨씬 저렴했던 시절 일본산 섬유는 오늘날의 중국산 제품처럼
압도적인 가격 경쟁력으로 세계 섬유산업을 떨게 한 존재였다.
'여공애사女工哀史. 근대 일본의 섬유산업에서 일하던 여공들의 실태를 기록한 르포'라는
말이 보여주듯이 저임금으로 혹사한 여공들이 저렴한 일본산
섬유 제품의 거름이 되던 시절도 있었고, 종전 후 합성섬유 생산으로
활황을 맞은 한때도 있었다. 그러나 1달러당 360엔 시절은 오래전에
사라지고, 엔화는 이제 달러당 80엔을 밑돌 만큼 절상되고 말았다.

그만큼 풍족한 나라로 성숙하고, 강해진 엔화로 해외에서 물건을 쉽게 구입하거나 여유롭게 해외여행을 할 수 있게 되었다.

다만 제품을 생산하여 해외에 내다파는 처지에서는 당연히 어려운 상황에 처했다. 엔화는 예전의 네 배 이상 뛰어올라 끈기 있고 성실하게 노동을 감당해주던 여공들은 이제 어디에서도 찾아볼 수 없다. 손톱을 데커레이션 케이크처럼 꾸미고 피부미용실에 다니는 현대 여성은 또 다른 의미의 창조성을 감춘 새로운 산업자원인지는 모르지만, 저임금 생산에 기여할 만한 존재는 아니다.

그러므로 일본의 섬유생산은 한때는 타이완과 한국의 섬유산업에 그 지위를 빼앗겼고, 요즘은 중국이나 인도처럼 임금이 더 저렴한 나라가 담당하고 있다. 일반적인 섬유 제조는 설비투자만 하면 어느 나라에서든 할 수 있다. 따라서 의류에 사용되는 일반적인 섬유는 이제 일본에서는 거의 제조되지 않는다.

그래서 일본의 섬유산업이 퇴조했느냐 하면 그렇지도 않다. 제조기술을 고도화시켜나가는 가운데 인조섬유의 첨단을 모색하며 왕성하게 새로운 영역을 개척하고 있다.

섬유에는 크게 두 가지가 있다. 하나는 천연섬유. 누에고치로 만드는 실크, 면이나 마, 그리고 양모를 가공한 울처럼 원료가 자연에서 유래하는 섬유다. 또 하나는 인조섬유. 이것은 합성섬유라고도 불리며 주로 석유를 원료로 하고, 나일론이나

폴리에스테르 같은 화학적인 이미지를 풍기는 이름이 붙는다. 최근 인조섬유도 고도로 진화해서 손으로 만져서는 천연인지 인조인지 모를 정도가 되었다.

예전의 인조섬유는 대체로 생산비가 높은 실크 등의 대용품으로 쓰였다. 예전에 실크스타킹이 나일론스타킹으로 바뀌던 시절에는 싸고 튼튼하다는 새로운 장점 때문에 인조섬유는 생활의 다양한 곳에서 사용되었다. 그러나 한편에서는 자연의 산물을 능가하는 것은 쉽지 않아서, 면이나 마 같은 천연섬유의 감촉을 찬양하는 목소리는 숫자표저음처럼 하나의 사회통념처럼 계속되어, '폴리에스테르'라는 말은 입에 담는 것조차 싫다는 사람들도 적지 않다. 하지만 인조섬유는 천연섬유의 대용품에 머물지 않는다. 기술의 성숙은 인공과 자연을 대립에서 융화로 나가게 하고 그 경계를 없애는 방향으로 진전되고 있다. 그리고 더욱 진화를 계속하여 천연섬유와 동일한 잣대로는 평가할 수 없는 독자성을 띤 제품이 개발되고 있다.

현재 일본의 섬유 기업은 보다 독창성 있는 고기능 섬유를 생산하여 의류용이 아니라 환경 형성의 소재로서 보다 넓은 활약 무대를 차지하기 시작했다. 예를 들면 항공기 동체 제작에 쓰이기 시작한 탄소섬유, 풍력발전 프로펠러, 방탄조끼, 소방복 등에 쓰이는 아라미드섬유, 미세한 유막 등을 깨끗이 씻어낼 수 있는 마이크로섬유, 물을 고도로 여과하는 중공사여과막, 사출성형을 하면

스펀지처럼 부드러운 쿠션 능력을 띠는 탄성섬유, 빛을 감쇠시키지 않고 통과시키는 광섬유, 전기가 통하는 전도성섬유 등 미래를 예감케 하는 섬유를 왕성하게 개발하며 새로운 영역의 문을 잇달아 열기 시작했다.

그러나 이들 고기능 섬유들은 그 쓰임새가 지나치게 전문적이라 일반에 잘 알려지지 않고 있다. 풍력발전 프로펠러, 항공기 동체, 그리고 첨단의료 현장에서 인공혈관 제작에 쓰이지만 대개 일반인의 눈에 띄기 힘든 영역이기 때문에 그 존재감이 희박하다. 그러므로 일본의 섬유산업은 대단한 소재를 잇달아 개발하고 있으면서도 수면 밑에 있는 빙산처럼 그 대부분은 세간의 눈에 띄지 않고 있다. 고도한 기술과 기능을 갖추었으면서도 이를테면 숨은 공로자처럼 현대의 살림과 환경을 조용히 지탱하고 있다.

일본의 이러한 하이테크섬유를 좀 더 볕이 잘 드는 곳으로 끌어내서 그 매력을 눈에 잘 띄게 했으면 좋겠다는 의뢰를 받았다. 2006년 초의 일이다. 가능하면 의류산업처럼 주목을 받는 장소에서 일본의 인조섬유의 가능성과 매력을 널리 알릴 수는 없을까 하는 경제산업성의 자문이었다.

여기서 다시 'SENSEWARE' 이야기로 돌아가자. 일본의 첨단섬유가 잠재력 있는 산업에 주목해야 하는 것은 맞지만, 그렇다고 패션이라는 기존 산업의 틀에 안이하게 접근해서는 안 된다. 프랑스나 이탈리아가 고안해낸 패션이라는 틀에 밀착할

것이 아니라 오히려 그것과 거리를 두고 새로운 환경 형성 소재로서 독자적 세계를 제시하는 것이야말로 첨단섬유의 매력과 부가가치를 홍보하는 길이다.

이를 위해서는 메시지를 알기 쉽고 눈에 잘 띄는 형태로 제시하는 것이 중요하다. 즉 천연섬유의 연장이 아니라 일본의 하이테크 인조섬유를 완전히 새로운 'SENSEWARE'로서 제시하고, 그것이 인간의 창조성을 어떻게 자극하고 각성시키는지를 독자적 방법으로 제시하는 것이다. 희소성을 제대로 홍보하는 과정을 독창적 방법으로 구축해나가는 것이 엔화 강세 시대의 산업이 나아갈 길일 것이다. 좀 더 구체적으로 말하자면 뛰어난 재능과 제조 기술을 총동원하여 새로운 매질이 불러일으킬 미래의 창조 영역을 편린이나마 가시화해보자고 생각한 것이다.

나의 작업은 '제품'을 만든다기보다 '사건'을 만드는 것이라고 입버릇처럼 말해왔다. 그러므로 이런 작업이야말로 본령이다. 디자인이란 물건의 본질을 찾아내는 작업이며, 그 작업이 산업의 비전을 대상으로 할 때는 산업의 잠재된 가능성을 가시화할 수 있어야만 한다.

첨단섬유를 선보이는 전람회 계획은 이렇게 해서 가동되기 시작했다.

패션과 섬유

패션이란 무엇일까. 일본의 하이테크섬유를 다시 패션의 최전선에 세워보자는 의뢰를 받았을 때 문득 그런 의문이 스쳤다. 패션은 인간의 생활이나 라이프스타일에 관한 것일까. 산업의 구조에 관한 이야기일까. 유행이나 트렌드의 문제일까.

젊은 시절 프랑스어판 《VOGUE》라는 잡지를 정기구독한 적이 있다. 나 나름대로 패션이란 무엇인지를 그 잡지에서 찾고자 했던 것이다. 물론 잡지에서 얻을 수 있는 지식에는 한계가 있었지만, 그래도 《VOGUE》의 편집에는 합리적인 원칙이 있었다. 즉 패션이란 의복이나 장신구에 관한 것이 아니라 인간의 존재감에 대한 경쟁이자 교감이라는 암묵적인 전제 같은 것이다. 이것은 곧 인생의 예술이구나 하고 절실히 느끼는 사진을 종종 만나곤 했다. 《VOGUE》에는 트렌드 정보도 물론 담겨 있지만, 특히 눈길을 끈 것이 사교계 이벤트 리포트 같은 글이었다. 즉 모델이

아니라 현실적인 인물들이 엮어내는 사교라는 시공간 속의
패션 다큐멘터리였다. 사교장에 나오는 사람들 중에서 유난히
이채를 발하는 인물은 결코 젊고 스타일 좋은 사람이 아니다.
노경도 한참 깊어 보이는 인물에게서 고목이 자아내는 것과 같은
카리스마나 박력을 느끼는 것이다.

　인간은 불균형을 가지고 태어나고 결함이나 이상한 습관도
가지고 살지만, 그런 것을 전부 감수하며 당당한 태도로 살아가는
사람에게서는 오랜 세월을 겪은 거목과 같은 박력이 느껴진다.
점을 빼고 쌍꺼풀 수술을 하고 턱을 깎고 하는 것으로는 도저히
맞설 수 없는, 인간으로서의 강렬한 오라를 발한다. 그리고
그런 사람은 재능 있는 패션 디자이너가 혼신의 힘을 다해 창작한
맞춤복의 기개를 한 몸에 멋지게 소화해서 차려 입는다. 입을 수
있으면 입어보라고 말하는 듯한 참신하고 독창적인 패션 디자이너의
도전을 정면으로 받아들이고 자신의 몸과 인간적 오라로 맞춤복의
기개를 증폭해서 주변에 발산한다.

　등장하는 모델도 단순히 스타일이 좋다든지 귀엽다든지 하는
사람이 아니라 오히려 얄미울 정도로 존재감 넘치는 사람들이
선택된다. 인간의 죄라는 죄는 전부 건드리며 희롱하는 듯한 눈빛,
어리석은 말을 천만 번은 뱉어냈을 것 같은데도 때로는 세계가
휘청할 만큼 정곡을 찌르는 말을 툭툭 뱉을 것 같은 입술, 균형이
깨져 보일 만큼 긴 팔다리 등 대체로 가련함이나 청순과는 거리가

멀지만 사람들의 눈길을 끌어마지않는 매력이 넘친다. 재능 있는 사진가가 그 매력을 남김없이, 조용히, 정밀하게 수확하고 있다. 그런 사진을 만나면 온몸에 소름이 돋고 눈길은 그곳에 못 박힌다.

그런 잡지를 볼수록 패션이란 인생의 예술이라는 생각이 확고해지고, 멋쟁이보다 존재감 있는 사람이 되고 싶다는 생각을 하게 된다. 조금 극단적인 예를 들자면 배가 나오는 것은 자연스러운 일이다. 그런 사람에게는 빼빼 마른 젊은 남자가 풍기지 못하는 안정감이나 유머가 있어서 자신감 있게 그것을 표현할 줄만 안다면 아저씨도 충분히 섹시하고 패셔너블한 사람이 될 수 있다. 그렇게 생각하며 살아왔다. 그러므로 새삼 '패션의 영역'이라는 말을 들으니 혼란을 느끼는 것이다. 산업으로서의 패션을 보고자 한다면 먼저 머릿속을 비우고 나서 그것을 다시 하나부터 바라볼 필요가 있었다.

패션은 본질적으로는 인생의 예술이다. 한편으로는 거대한 경제를 낳는 산업이라는 것도 틀림없는 사실이다. 실크나 면, 마, 양모 같은 천연섬유로 실을 잣고 그것을 천변만화의 방식으로 원단을 짠다. 그 원단은 재능 있는 패션 디자이너의 손을 통해 백화요란의 의복으로 표현되고 유행의 거대한 파도를 타고 전 세계로 나간다. 원료에서 시작하여 유행하는 옷으로 변해가는 가운데 활발하게 부가가치를 낳고 커다란 경제를 불러일으킨다. 그것이 패션산업이다.

의복의 유행은 근대사회의 성숙과 함께 지난 2, 3백 년 사이에

등장한 것인데, 산업으로서의 패션은 그리 오래되지 않았다. 프랑스를 중심으로 일어난 근대 패션은 제1세대인 코코 샤넬이 첫 부티크를 개장한 것이 1백 년쯤 전이므로 결코 먼 옛날의 일이 아니다. 다만 코코 샤넬 시대처럼 복식과 그 사상이 이미지의 충격파가 되어 순수한 유행을 전 세계에 쓰나미처럼 퍼뜨리던 시대는 오히려 짧았고, 순수한 유행은 점차 계획적이고 의도적인 유행으로 변해왔다. 브랜드가 산업이라 불리는 것도 그 까닭이다.

나는 짧은 동안이기는 했지만 산업으로서의 패션을 느끼기 위해 파리에서 열리는 '푸르미에르 비종'이라는 원단 견본시장을 둘러보았다. 그때 얻은 견문을 살짝 언급하고 싶다.

푸르미에르 비종이란, 말하자면 거대한 원단 견본시장이다. 테일러드니, 신축소재니, 데님이니 하는 장르에, '견본 시 마감 직전에 아슬아슬하게 도착한 것들'이라는 독특한 카테고리까지 포함된 구분 방식에 따라 완전히 원단 자체로 전시된다. 의복으로 완성된 제품 견본은 오히려 관람을 방해한다고 여기는지 전혀 전시되지 않고, 그 대신 관람자는 정보 태그가 달린 '스위치'라 불리는 견본책을 구입할 수 있다.

여기 오는 사람들은 의류 회사의 디자이너나 그 조수, 혹은 소재 조달 담당자다. 소재를 보면서 새로운 옷을 착상하는 것일까, 아니면 이미 정해둔 이미지에 어울리는 소재를 찾는 것일까. 드넓은 회장에는 6백에서 7백 개 회사의 부스가 있다. 출품된

모든 원단의 소재는 이미 계획이 잡혀 있는 '유행 시나리오'에 의거한 방식으로 제작되고, 그 시나리오는 정선된 여러 '유행색'들과 함께 여기서 발표되며, 상세한 정보는 패키지화되어 비싼 가격으로 판매도 되고 있다.

파리발 유행은 트렌드세팅위원회라는 곳에서 계획하고 연출한다. 유행을 글로 쓰는 것은 풍부한 견문과 감수성으로 세계의 크리에이션 동향에 늘 촉각을 세우고 있는 '트렌드라이터'라 불리는 사람들이 하는 일인데, 위원회에는 섬유산업계의 중진이나 행정 관계자도 참여하고 있다. 아무래도 산업 동향과 시대를 선도하는 감성을 통해 운영되는 듯하다. 지인인 리 에델코트는 트렌드유니온이라는 회사를 주재하는 재능 있는 트렌드라이터 가운데 한 사람으로, 그녀가 들려주는 이야기나 트렌드를 해설하는 언변에는 늘 감탄을 한다.

유행의 요소는 사람들의 마음을 흔드는 점이라면 무엇이든 좋다. 조류 날개의 아름다운 색조일 수도 있고 전 세계에 불상 유행을 일으킬 만하다면 불상일 수도 있으며, 의료용 붕대나 반창고의 연한 색조와 정맥이 비쳐 보일 듯한 파리한 피부의 조합에서도 유행은 발견될 수 있다.

내가 그곳에서 본 영상에는 '노인'에서 착상된 유행이 묘사되고 있었다. 롤링스톤스의 믹 재거는 68세이지만, 분명 그에게서는 평범한 노인네 같은 분위기는 눈곱만큼도 느낄 수 없었다. 오히려

젊은이는 결코 자아낼 수 없는 매력을 가지고 있었다. 눈가의 주름, 깡마른 몸매, 그리고 경험을 거듭해온 감성과 지성. 트렌드라이터는 그런 것을 민감하게 감지하고 어휘를 만들고 색조를 선정한다. '어서 노인이 되고 싶다.' 그 영상을 보면서 그렇게 생각하는 사람도 있을지 모른다.

이 시나리오는 우선 섬유산업의 가장 상류에 있는 원사 생산에 반영되고, 같은 시나리오에 따라 유행 색조로 염색한 원사로 원단을 짠다. 유행의 스토리를 띄우기 위해서는 어떤 색조, 어떤 감촉, 어떤 텍스타일이 어울리는지를 놓고 우선은 소재 차원의 크리에이션이 전개되는 것이다. 만약 여기서 보조가 맞지 않고 불협화음을 드러내는 색조의 원단이 나돈다거나 분위기를 깨는 질감이 주목을 끌기라도 하면 유행의 파도는 잔물결로 끝나버린다. 유행의 파도가 거셀수록 부가가치를 낳는 잠재력도 강하다.

그런 연유로 유행의 시나리오는 프랑스나 이탈리아의 섬유산업의 생산 과정 속에서 노련한 계산 아래, 그야말로 천을 짜듯 직조되는 것이다. 따라서 푸르미에르 비전에 등장하는 원단의 소재군은 그곳에서 패키지화되어 판매되는 '유행 정보'를 이미 반영하고 있는 것이다.

유행을 반영한 원단으로 동일한 시나리오에 따라 의복이 디자인되어간다. 파리나 밀라노의 의류업체에는 전 세계에서 능력 있는 디자이너나 그 지원자들이 모여들고, 유행 시나리오에

순응하든 반발하든 하나의 정보 축을 따라 복식이라는 크리에이션이 전개되며, 이것은 파리 컬렉션이나 밀라노 컬렉션이라는 정보의 발사대를 통해 전 세계로 발사된다. 물론 패션 정보는 의류의 창조성뿐만 아니라 비평의 창조성하고도 영향을 주고받는다. 훌륭한 작업은 눈이 번쩍 뜨이는 문장의 도움을 받아 비약하게 된다. 따라서 패션을 표현하는 어휘도 파리나 밀라노의 저널리즘에서는 고도로 세련되어 있다.

일본의 패션 저널리즘은 정보를 얻기 위해 그런 도시들로 찾아가 취재를 한다. 패션 정보의 흐름에 상류와 하류가 생기는 까닭이 여기에 있다. 그러므로 일본에 매우 뛰어난 패션 디자이너가 있다고 해도 일본 안에서만 작업하고 있다면 그의 성과는 세계에 알려지지 않는다. 힘 있는 패션 디자이너들이 굳이 파리나 밀라노에 가서 작품을 발표하는 것도 그런 이유 때문이다. 그리고 그런 상황을 두고 언론은 '세계에서 인정받다'라고 말한다.

그러나 최근에는 미디어의 다양화나 소비문화의 변화로 패션 정보의 흐름에도 변화가 일어나고 있고, 강력한 마이너 조류의 발생, 도쿄걸스컬렉션^{젊은 여성층을 대상으로 한 패션쇼, 판매, 라이브공연 등을 펼치는} ^{패션 이벤트} 같은 정보 발신자와 수신자의 신선한 상호작용으로 유행의 조류가 형성되는 현상이 자주 보이고 있다.

다시 이야기를 일본의 첨단섬유로 돌리자. 일본의 첨단섬유가 '세계에서 인정'받을 수는 없다. 왜냐하면 이미 만들어진 패션 정보의

흐름에 편승하는 것은 프랑스나 이탈리아의 산업이 융성하는 것을
가속화하는 것과 같기 때문이다. 일본의 첨단섬유가 찾아야 할 것은
세계에서 '인정'받는 것이 아니라 세계에서 '기능'하는 것이다.

우선은 일본의 독자적이고 새로운 섬유 정보의 흐름을 주체적으로
만들어내야 한다. 그리고 '패션'하고는 오히려 적당한 거리를 두고,
의류 영역을 벗어나 생활 공간을 통해 인간을 더 폭넓게 포착하는
새로운 크리에이션 영역을 만들고, 인간, 환경, 섬유가 교차하는
곳에서 어떤 새로운 가치를, 그리고 설렘을 발견해나가야 한다.

계구우후의 크리에이션

세계에서 인정받는 것이 아니라 세계에서 기능한다는 주체성을 갖는 것. 이것이 요즘 내가 늘 품고 있는 생각 가운데 하나다. '인정받는다'는 수동태에는 뭔가 커다란 힘이나 문화에 의존하는 안이함이 느껴진다. "닭의 머리가 될지언정 소의 꼬리는 되지 마라 鷄口牛後."라는 말이 중국의 『사기史記』에 나오는데, 큰 조직의 꼬리가 되기보다 작은 조직이라도 그 머리가 되는 것이 낫다는 뜻이다. 분야가 금융이든 에너지든 패션이든 디자인이든, 세계는 서양문화의 지혜와 에너지 축적을 암반처럼 깔고 있다. 우리는 그 앞에서 자칫 소심해지기 쉽다. 그리고 그들의 지혜를 배우고 습득할수록 소의 꼬리가 되기 쉽다. 물론 겸허하게 배우는 것은 중요하다. 그러나 닭처럼 몸은 작더라도 과감하게 부리를 앞으로 내미는 편이 좋은 경우도 있다.

　서양문화는 분명 엄청나게 두껍게 축적되어 있고 산업이나

문화를 세계에 퍼뜨리는 힘도 강력하다. 하지만 그래서 세계가 전부 충족되었다고 할 수는 없다. 동양의 맨 끝자리에서 싹튼 조용한 문화라도 세계에 기여할 수 있는 점이 조금이라도 있다면 그것이 필요한 장소에서 기능하도록 해나가면 된다. 세계는 늘 새로운 발상을 필요로 한다. 서양문명의 발상으로 굴러오던 세계가 이제 막다른 곳에 막혀 있지 않은가. 사치나 자만심은 삼가야 하지만, 정체된 세계를 매섭게 채찍질해서 기존과는 다른 가치관에 눈을 뜨게 하는 것도 필요하다. 인정받는 것이 아니라 기능한다는 말은 그런 뜻이다.

　나는 그래픽 디자인의 노하우를 가진 디자이너지만, 오랫동안 커뮤니케이션 현장을 찾아다니며 '제품'이 아니라 '사건'의 창조에 관여해왔다. 이벤트나 전람회, 브랜드 구축 등 사람들의 마음속에 이미지나 가치관을 새겨나가는 작업이다. '이미지'라고 하면 가볍게 들릴지 모르지만, 세계는 물질이 아니라 이미지로 이루어져 있다. 에르메스, 애플, 인도의 타타자동차, 보르도와인, 별 5개짜리 호텔, 심지어 일본씨름도 그렇지만, 사람들 마음속에 있는 그것들은 이미지의 건축이다. 그리고 잘 지어진 견고한 이미지는 신중하고 정교하게 쌓여진 것이다.

　이미지를 살아 움직이게 하는 근원은 무슨 연금술이나 교묘한 브랜드 오퍼레이션이 아니다. 일을 해낸다는 능동적이고 지속적인 정열이다. 그것은 집단의 정열일 수도 있고 개인의

정열일 수도 있다. 결코 꺼지지 않는 불씨처럼 사람들 마음과 감정으로 깊이 파고드는 것이 '사건'의 디자인이며, 이것이 나의 작업이다. 로고타입을 만들거나 책을 만들거나 패키지 디자인을 하거나 전람회를 프로듀스하는 것도 그런 작업의 일환에 불과하다.

그런 경험을 거듭하는 가운데 최근 혼자만의 크리에이션으로는 이룰 수 없는 커다란 크리에이션이 있음을 느꼈다. 즉 이 세상에 있는 다양한 인재와 기술을 목적에 맞게 결집하여 마땅한 방향으로 힘을 발휘하게 하고 그 총체를 일련의 정보 다발로 편집하여 생생하고 거대한 메시지로서 세상에 퍼뜨리는 프로젝트다.

그 계기는 2000년에 착수한 〈RE DESIGN – 일상의 21세기〉라는 전람회였다. 이것은 신변의 일용품을 다시 디자인하는 작업을 통하여 일상에 축적되어온 두터운 생활의 지혜를 일깨우는 전람회였다. 참가한 크리에이터는 약 20명이지만, 다양한 궁리와 감성을 짜맞춰가는 작업을 통해 나는 광맥 하나를 발견한 기분이 들었다. 많은 사람의 발상을 하나의 콘셉트로 수렴한 그 메시지는 뜻밖에 세계 구석구석까지 잘 침투해주었다.

전람회는 그 뒤에도 〈HAPTIC – 오감의 각성〉〈FILING – 혼돈의 매니지먼트〉〈JAPAN CAR – 포화된 세계를 위한 디자인〉 등으로 이어졌나. 〈TOKYO FIBER / SENSEWARE〉도 그 활동의 연장선상에 있다.

그런 메시지를 내보낼 때마다 나는 근저에서 일본을 의식해온

것 같다. 조금 더 넓혀서 말한다면 아시아를 의식하고 있었다고
할 수도 있겠다. 나는 섬세, 정중, 치밀, 간결이라는 말로 감수성을
표현해온 것 같지만, 합리성만이 아니라 피부 감촉을 중시하는 것이
아시아이며, 자연과 인공을 대립하는 것으로 보지 않는 감성,
세계를 여유롭고 너그럽게 파악하는 감성이 아시아에는 있다.

경제산업성 섬유과의 요청을 받고 나는 〈TOKYO FIBER /
SENSEWARE〉라고 명명한 전람회를 2007년과 2009년 두 차례에
걸쳐 연출했다. 처음에는 도쿄와 파리, 두 번째는 밀라노와
도쿄에서 개최했고, 두 번째 전람회 때는 초청을 받고 이스라엘
홀론에서 순회전을 열었다. 패션이나 인테리어, 프로덕트라는
기존의 제조의 틀에 포괄되지 않는 인간섬유환경을 다시 크게
결합하는 새로운 크리에이션을 구상했다. 가구도 아니고 의복도
아니고 프로덕트라고도 할 수 없는 구체적인 미래를 전시물로
표현해보려고 생각했던 것이다.

프로젝트에 참가해준 사람들과 기업은 다양한 장르에 속해
있다. 건축가, 디자이너, 미디어 아티스트 같은 개인 크리에이터는
물론이고, 하이테크 가전 회사나 자동차 회사, 버추얼 리얼리티
연구자, 식물 아티스트, 댄스 퍼포머 등 참으로 다채롭다. 뛰어난
인재나 실적 있는 기업을 참가시키는 것은 쉽지 않지만, 참가할
의욕과 흥미를 북돋우기 위해 기획의 흥미와 그 표적을 정확히
구축해나가는 것이 나의 역할이다. 많은 인재와 직능, 기술과 감성이

만들어내는 창조의 성과를 전람회로 꾸며서 인공위성을 발사하듯 전 세계를 향해 내보내는 것이다.

두 전람회는 모두 이벤트로서는 보기 드문 관람객 규모를 기록했지만, 여기에서는 2009년에 제작한 〈TOKYO FIBER〉에 대해서 말해보겠다. 이 전람회가 그 전의 〈TOKYO FIBER〉와 다른 점은 화섬협회에 가맹한 대형 화섬사 7개가 모두 참가했다는 것이다. 2007년도 전람회도 나름대로 매력적이고 시적인 섬유를 모았다고 보지만, 대형 전문 제조사를 통해 일본 섬유를 표현하는 것인 만큼 더욱 높은 첨단기술을 보여주었으면 좋겠다는 의뢰를 받았다. 소개할 만한 신기술이 여전히 남아 있을 거라는 제언이었다. 그리하여 최첨단을 모아서 표현해보기로 결정하고, 데이진, 도레, 아사히화성, 미쓰비시레이온, 유니티카, 도요방적, 구라레이 등 7개사가 주역이 되어 소재를 제공하기로 했다.

프로젝트는 먼저 7개 섬유 회사에게 섬유 소재에 관한 오리엔테이션을 듣는 데서 시작되었다. 세계에 보여주고 싶은 첨단성을 갖는 섬유는 무엇일까. 설명을 들을수록 흥미로웠고 크리에이션을 향한 의욕이 생겨났다.

예를 들면 '스매시'라는 부직포는 열가소성이 높아 놀랄 만큼 역동적인 입체 성형이 가능하다. 종이라면 미세한 기복을 조각적으로 부여하는 엠보스 등의 기술이 입체성형 기술로 알려져 있지만, '스매시'는 평면 상태에서도 푸딩 컵만 한 높이까지 쉽게 밀어

올릴 수 있다. 마치 플라스틱 같은 놀라운 가소성을 가진 섬유다.

3차원 스프링 구조체 '브레스웨어'는 고탄성 모노필라멘트, 즉 노즐에서 소면만 한 굵기로 사출해서 만드는 입체 블록 형태의 소재다. 사출되면 즉시 굳으며, 전체의 95퍼센트가 공기인 푹신푹신한 입체물이 된다. 우레탄이나 스펀지 대체물이 될 것 같은데, 노즐에서 사출 성형하는 제조법이 흥미롭다. 실제로 신칸센의 시트 쿠션 소재로 쓰이고 있다고 한다.

광섬유 '에스카'는 콘크리트 속에 넣으면 흥미로운 건자재가 된다. 층층으로 쌓은 이것을 콘크리트 속에 대량으로 균등하게 넣은 것은 오스트리아의 루콘이라는 건재 제조사다. 이렇게 하면 빛이 통하는 반투명 콘크리트가 가능하다. 일반 콘크리트보다 강도도 높다. 빛과 소리를 차단하는 것이 콘크리트의 특징이라는 점을 생각하면 이 소재의 등장으로 건축이 일변할 것 같다.

'나노프론트'는 머리카락의 7천 5백분의 1 굵기라는 상상을 초월하는 초극세 폴리에스테르섬유다. 눈에 보이지도 않는 나노섬유로 직조된 원단은 표면적과 공소 구조가 일반 원단의 수십 배에 달하므로 미크론 이하의 유막이나 미세 먼지 등을 남김없이 깨끗하게 흡착하는 탁월한 제거 능력을 발휘한다. '테라맥'은 옥수수 등으로 만드는 고분자 소재로, 이는 플라스틱 같은 덩어리로 이용할 수도 있고 시트 형태로도 이용할 수 있는데, 노즐에서 가는 필러먼트로 사출하여 특별한 기술로 직조함으로써

입체 직물로 이용할 수 있는 소재다. 원재료가 식물이므로 생분해성이 높다. 즉 땅에 놓아두면 자연히 흙으로 돌아간다.

'구라론EC'는 전도성섬유, 즉 전기가 통한다. 나노 크기의 금속 미립자를 섬유에 섞어서 굴곡이나 마모에 강하고 전도성이 좋다. 이런 소재가 등장했으니 전기 제품도 부드러워질 가능성이 열렸다. 티셔츠의 'ON'이라고 인쇄된 부분을 건드리면 스위치가 켜진다거나 면바지 허벅지 근처에 부드러운 천 키보드가 장착되는 등 흥미로운 제품의 출현을 예감케 한다.

탄소섬유 '토레카'는 철보다 강하고 가벼운 소재다. 낚싯대부터 인공위성까지 다양한 용도가 있다. 금속보다 몇 배 높은 강도를 금속의 절반 이하 무게로 실현할 수 있다.

대형 제조사는 아니지만 세카세애드텍이라는 회사의 '삼축三軸 직물'도 대단하다. 일반적으로 섬유는 씨실과 날실을 직교시켜 천이라는 평면을 짜나가는데, 삼축 직물은 120도 각도로 세 방향으로 교차해서 짜는, 결정구조체처럼 생긴 직물이다. 가소성 높은 섬유를 이 기술로 직조하여 프레스 성형을 하면 매끄러운 3차 곡면을 갖는 매우 아름다운 입체 직물이 완성된다. 일반적으로 인공위성 등의 우주 소재로 사용되고 있다고 하며, 일상에서는 구경하기 힘든 직물이다.

해설을 시작하자면 한이 없지만, 이들 섬유는 평범한 원단이 아니다. 이런 소재를 이용하여 무엇을 만들 수 있을까. 용도가

정해진 뒤에 형태를 생각하는 것이 아니라 거기 잠재된 가능성을 가시화하는 것도 디자인의 중요한 역할이다. 그런 일을 할 수 있는 기회를 만나니 정열이 부글부글 끓어오른다.

해외에서 일본의 미래를 접하다

일본 하이테크섬유의 실력을 가시화하는 〈TOKYO FIBER '09/ SENSEWARE〉전은 밀라노트리엔날레에서 개최되었다. 도쿄에서 먼저 개최하려고 했으나 점찍어둔 전람회장 사정으로 해외에서 먼저 발표하게 되었다. 이곳을 택한 이유는 세계 제조업의 이목이 이곳에 쏠리기 때문이다. 내가 전하고 싶은 것을 퇴로 없는 무대에서 후회 없이 연출해보고 싶었다.

참가해준 크리에이터들의 작업은 예상대로 충실했다. 전람회 콘셉트를 정하고 배우에게 연기를 맡기는 것과 비슷하다. 배우들은 각자 독특한 방식으로 배역을 저작하여 기대를 훨씬 능가하는 연기로 관객을 매료했다.

패션 분야에서 활약하는 민트디자인스의 2인조는 '스매시'라는 열가소성 높은 폴리에스테르 장섬유 부직포를 이용하여 입체적인 '마스크'를 디자인해주었다. 요즘은 화분증이 만연하고 인플루엔자가

돌고 있어서 마스크를 쓰는 사람이 늘었다. 의복을 프로덕트 디자인으로서 바라보는 민트디자인스는 입체성형이 자유로운 몰딩 파이버의 특징을 친근한 프로덕트로써 표현해주었다.

그들이 실제로 제작한 것은 사람 얼굴과 원숭이 얼굴을 본뜬 입체 마스크였다. 두 가지 모두 코를 포함한 얼굴 하반부를 완전히 감싼다. 인면 마스크를 쓰면 모두들 대체로 가지런한 얼굴 생김으로 보인다. 묘하게 새침한 인상이 되고, 여기에서 묘한 유머가 풍겨난다. 원숭이 마스크는 구개부가 전체적으로 돌출해 있어서 코나 입을 가리는 공간에 넉넉한 여유가 생겨 착용감이 좋다. 이것을 쓰면 누구나 영화 〈혹성탈출〉의 주인공처럼 보인다. 따라서 마스크를 쓴다는 행위에 참신한 해학을 보탤 수 있다. 이 마스크에는 인쇄도 가능하다. 문양을 인쇄하면 마스크는 더욱 분명한 메시지를 띤다. 컬러풀한 문양이 찍힌 원숭이형 마스크를 착용하고 태연하게 전철을 탄다면 사람들의 시선이 모두 거기에 쏠릴 것이다. 민트디자인스는 자신들의 컬렉션을 발표하는 패션쇼에서도 이 마스크를 이용했다.

아티스트 스즈키 야스히로는 '브레스웨어'로 '호흡하는 마네킹'을 만들었다. 요즘은 마네킹 인형 중에도 놀라울 만큼 사람을 꼭 닮은 것도 있지만 움직이지는 않는다. 그러나 스즈키 야스히로의 마네킹은 움직인다. 자기 자신을 본뜬, 속이 빈 등신대 인형을 이 소재로 만들고 투명 아크릴을 척추처럼 넣어서 세운다.

민트디자인스 〈to be someone〉
소재: 스매시

텅 빈 내부에 투명한 실을 신경계처럼 둘러치고 그 실을 컴퓨터 제어장치를 이용하여 바닥 밑에서 절묘한 리듬으로 당긴다. 그러면 신체 일부가 들어갔다 부풀었다 하여 마치 살아서 호흡하는 것처럼 보인다. 수세미 섬유조직 같은 3차원 소재 속에 쳐놓은 투명한 실은 거의 눈에 보이지 않는다. 따라서 관객은 나란히 서서 기이하게 호흡하는 속이 텅 빈 신기한 마네킹 3개를 마치 마법이라도 보는 것처럼 넋을 놓고 쳐다본다.

식물의 아름다움을 현대미술처럼 결벽하게 끌어내는 작풍으로 알려진 플라워 아티스트 아즈마 마코토에게는 전람회장 한가운데 유기적 형태의 이끼 습지대를 만들어달라고 의뢰했다. 소재는 옥수수 등을 원료로 한 생분해성이 있는 섬유 '테라맥'이다. 아즈마 마코토는 입체로 직조된 두터운 카펫 모양의 섬유를 인공 토양으로 삼아 그 위에 대량의 이끼를 키웠다. 곡선의 경계선을 그리며 번성하는 이끼가 움푹 팬 땅처럼 연출되어 흥미롭다.

이를 위해 전람회장 바닥 전체를 미리 15센티미터 높여두었다. 그래서 하얀 카펫이 깔린 평평한 공간에 홀연히 습지가 나타나는 것처럼 보인다. 어디까지가 인공이고 어디까지가 자연인지 알 수 없다. 그 경계를 가뿐하게 가로지르는 표현이다.

탄소섬유에 도전한 사람은 건축가 반 시게루다. 그의 소재 운용에는 독특한 예리함이 있다. 탄소섬유는 인장강도가 다른 어느 소재보다 뛰어나지만, 소재의 가격이 높은 편이고 홑원소

스즈키 야스히로 〈섬유 인간〉

소재: 브레스웨어

아즈마 마코토 〈Time of Moss〉

소재: 테라맥

물질 가공도 어렵다. 그래서 무게가 가벼운 1.5밀리미터 두께의 알루미늄 판 표면에 0.2밀리미터의 얇은 탄소섬유를 부착해 강도와 경량화의 양립을 꾀하여 어린이가 새끼손가락으로 들어 올릴 수 있는 초경량 의자를 제작했다. 전람회용 프로토타입으로 몇 개만 제작했는데, 체구가 큰 내가 앉아도 끄떡도 않는다. 그런데 옆에서 보면 바늘처럼 가늘다.

건축가 아오키 준은 거리를 아름답게 장식하는 루이뷔통 매장의 파사드를 비롯하여 그가 그동안 해낸 건축 작업과 마찬가지로 혁신적인 시각으로 탄소섬유를 해석했다. 그 결과 기둥이 한쪽에만 있는, 즉 철로건널목 차단기처럼 긴 팔을 가지면서도 거의 휨이 없는 조명기구가 탄생했다. 긴 물체는 중력 때문에 휘게 마련이다. 그런 감각적인 상식을 초월한 조명기구는 6미터의 긴 팔을 이끼 습지 위에 일직선으로 가로질러 그 끝에 나란히 놓인 의자를 유유히 비춘다.

파나소닉은 머리카락 굵기의 7천 5백분의 1이라는 초극세섬유 '나노프론트'를 이용하여 '청소로봇'을 제작했다. 눈에 보이지 않을 정도로 가느다란 섬유는 일반 섬유보다 수십 배의 표면적과 공기구멍을 가지고 있어서 미세한 유막이나 먼지까지 남김없이 씻어낼 수 있다. 행주만한 크기의 넓적한 로봇은 옆에서 보면 한가운데가 산처럼 솟아 있지만 자벌레처럼 유연하게 움직이며 바닥을 닦는다. 신발을 벗는 실내 바닥은 먼지 하나 없이 깨끗이

반 시게루 〈카본 의자〉

소재: 탄소섬유

닦는 것이 이상적이다. 달팽이처럼 전람회장 나무 바닥을
기어 다니면서 센서 불빛을 깜빡이며 조용히 오물을 탐지하는
여러 대의 로봇은 마치 진짜 생물처럼 밀라노의 관람객들을 깊이
전율하게 했다.

콘크리트 속에 무수한 광섬유를 가지런히 집어넣은 '빛이
통하는 콘크리트'를 담당한 것은 건축가 구마 겐고다. 구마 겐고는
이 소재를 쇼트 케이크 같은 이등변 삼각형의 블록 모양으로 잘라
뽀족한 쪽을 안쪽으로 향하도록 모아놓고 작은 파빌리온을
만들었다. 쇼트 케이크 형태를 취함으로써 안팎 표면적에 차이가
생기고, 외부에서 오는 빛이 1.8배 증대되어 내부로 들어온다.
돌이나 벽돌 건축은 벽에 개구부로서 창을 내고 그곳으로 빛을
실내로 들인다. 장지 같은 반투명한 스크린을 통한 채광과는
대극에 있는 발상이다. 그러나 빛이 통하는 콘크리트라면
물질로서의 중량감을 가지면서도 투명성을 얻을 수 있다. 따라서
벽과 창문의 구분이 사라지고 양의적 공간이 생겨난다. 규모는
작아도 건축적으로는 참으로 커다란 가능성이 출현한 것이다.

열가소성이 있는 부직포 '스매시'를 버섯 모양의 조명기구로
표현한 것은 디자인 회사 넨도다. 부풀리기 전의 풍선에 '스매시'를
씌우고 뜨거운 물 속에서 팽창시킨다. 그러면 마치 입김을 불어
유리공예를 하듯 부직포는 풍선 모양대로 부푼다. 뜨거운 물에서
꺼내 풍선에서 바람을 빼면 껍데기가 남듯이 램프 갓이 완성된다.

파나소닉주식회사 디자인컴퍼니 〈FUKITORIMUSHI〉

소재: 나노프론트

구마 겐고 〈CON / FIBER〉

소재: 에스카

똑같은 것이 하나도 없는 풍선의 껍데기. 거기에 LED 광원을
장치하면 조명기구가 완성된다. 이음매 없이 완성된 형태와
투과광으로 드러나는 유기적인 섬유의 질감. 이것을 1백 개 이상
모아놓으면 군생하는 버섯이나 균류가 빛을 발하는 것처럼 보인다.
조광기로 광량을 천천히 변화시키면 마치 호흡을 하는 것처럼
보인다. 저도 모르게 숨을 삼키게 되는 광경이다.

　여기 참가한 것은 일본의 크리에이터만이 아니다. 이탈리아를
대표하는 프로덕트 디자이너 안토니오 치테리오는 신축성과
강인함을 두루 갖춘 멀티레이어 스트레치 소재를 이용하여
'모양이 변하는 소파'를 디자인했다. 세계에서 가장 많이 팔리는
고급 소파를 디자인한 치테리오는 앉는 가구의 기본을 속속들이
알고 있다. 타원형 소파는 외양은 편평한 침대 같지만 손맡의
스위치를 누르면 왼쪽 중앙에서 등받이가 일어나 소파로 변한다.
각도 조절도 무단계로 할 수 있다. 하나의 소파에 그렇게 기립하는
등받이가 방향을 달리하며 두 군데 있다. 왜 애초에 소파를
이렇게 만들지 않았을까. 눈이 번쩍 뜨였다.

　닛산은 cube를 '웃는 자동차'로 개조하는 것을 허락해주었다.
단 4분의 1 규모의 모델로 제한한 허락이었다. 매끄럽고 강인한
스트레치섬유로 표피를 만든다면 자동차는 미소를 지을 수 있다.
자동차 프런트 부분은 원래 사람 얼굴의 상징이며, 경보는 말하자면
'위협' 같은 것인데, 만약 자동차가 미소를 지을 수 있다면 거리

넨도 〈BLOWN-FABRIC〉

소재: 스매시

안토니오 치테리오 〈MOSHI-MOSHI〉

소재: 파이넥스

분위기는 매우 부드러워질 것이다. '웃는 자동차'는 할리우드에서 '아니마트로닉스', 즉 동물이나 우주인 등의 표정을 기계적으로 표현하는 작업을 전문으로 하는 회사에 의뢰하여 자연스러운 표정 변화를 실현했다. 미소는 호탕한 웃음과 달리 의외로 표현이 어려운데, 이 회사에 축적된 정밀한 기술로 자동차는 관객에게 자연스러운 미소를 보낼 수 있었다.

이 자동차의 제어장치가 망가져 한때 웃음이 어색해지는 등 소소한 해프닝도 있었지만, 전람회는 열흘 만에 3만 8천 명이라는 기록적인 동원을 기록하고 막을 내렸다.

취재에 최대한 협조한 결과 〈TOKYO FIBER '09 / SENSEWARE〉전의 미디어 노출은 2백 건이 넘었다. 몇몇 미디어는 상세한 기사를 써주었다. 기뻤던 것은 "전람회라는 것은 대체로 과거를 소개하는 것이었지만, 여기에서는 명백히 미래가 표현되고 있다."라고 평해준 것이었다. '매우 일본적이다'라고 평한 기사도 한두 개가 아니다. 나는 이 전람회에서 일본의 전통을 표상하는 기호를 일체 도입하지 않았다. 첨단 테크놀로지와 소재를 결합하여 미래를 가시화하려는 크리에이션을 서구 미디어가 그렇게 평했던 것이다. 지금 세계가 일본에 기대하는 것이 무엇인지를 나는 그 평에서 느낄 수 있었다. 해외에서 첨단섬유를 통해 일본의 가능성을 확인한 순간이었다.

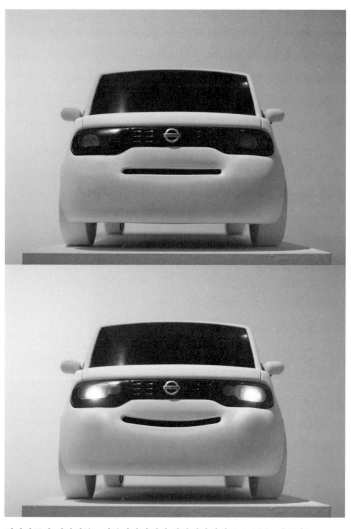

닛산자동차 디자인부 + 일본디자인센터 하라디자인연구소 〈웃는 자동차〉

소재: 로이카

〈TOKYO FIBER '09 / SENSEWARE〉전
밀라노 트리에날레 전람회장

밀라노트리에날레 전람회장
전시물은 착색하지 않은 섬유로 구성되어 있어서
하얀 공간을 보여주고 있다.

6

성장점 —————— 미래사회의 디자인

동일본대지진

동일본대지진에 희생된 분들에게 진심 어린 애도를 표한다. 동시에 이 재해를 일본의 미래와 진지하게 대면하는 역사적 구두점으로 보고 싶다. 이 재해를 극복해가려면 쓰나미로 인한 막대한 파괴와 방사능 오염이라는 특수한 사태, 이 두 가지를 극복할 필요가 있다. 성장기를 지나 인구도 줄어드는 기미를 보이는 일본의 현실을 감안하면서 어떻게 그 두 가지 문제를 대면할 것인지에 대해 내가 생각해온 바를 기록해놓고 싶다. 나의 본업은 커뮤니케이션 디자인이다. 따라서 구체적인 부흥 방안에 대해 수많은 사람들의 지혜를 어떻게 모아내고 어떻게 편집하고 활용해나갈 것인지, 그리고 이 거대한 재해를 기점으로 어떠한 의욕과 비전을 세상에 제시해나갈 것인지에 대해 생각해보고자 한다.

쓰나미가 휩쓸고 간 산리쿠 지역의 리아스식 해안에 면한 도시들을 보러 갔다. 오랜 시간 속에서 쓰나미를 여러 차례 겪어온

이 지역은 바다의 침식으로 복잡한 해안선을 가지게 되었다. 그 풍광이 가슴을 아프게 찌른다. 그러한 풍경을 빚어온 그 파도에 이곳 마을들은 엄청난 파괴에 직면한 것이다.

짚이나 나무로 집을 짓는 시대가 지나고 마을은 어느새 철과 콘크리트로 지어지게 되었다. 그 견고한 마을이 자연의 사나운 위세에 산산조각이 났다. 폐허로 변한 피재지에는 처리하기도 힘든 쓰레기만 끝도 없이 퇴적해 있다. 콘크리트 전신주가 철근을 드러낸 채 이리저리 쓰러져 있어 쓰나미의 파괴력이 얼마나 엄청났는지를 웅변하는 듯했다. 원형을 알 수 없게 망가져버린 마을의 잔해를 올라타고 있는 거대한 선박은 파괴의 지평에 형용키 힘든 허무감을 풍기고 있다.

피재지의 공기를 접하고 잠시나마 현지인들을 만나면서 느낀 것은, 이른바 복구나 복원이 아니라 새로운 미래형 구상을 그 지역 주민들의 의지와 함께 키워나가는 것이 가장 중요하겠다는 점이었다. 현지 주민들에게도 일본의 다른 사람들에게도, 그리고 전체 인류에게도 이곳에서 새롭게 첨단적 지혜가 자라고 있다는 이미지를 전하는 것이 중요해지지 않을까 하고 직감했다. 부흥은 장단기 전망 속에서 계획되겠지만, 우선은 피재민에 대한 물질적 정신적 원조와 일자리 창출이 당장의 과제다. 가설주택 같은 거주지 확보에 대해서는 공동체나 인간관계에 대한 배려에 만전을 기하라는 목소리가 다방면에서 들리고, 이 점에 관해서는

고베대지진의 경험이 보탬이 되고 있음을 느꼈다.

문제는 파멸적인 피해를 입은 도시나 산업을 어떻게 재건할 것인가 하는 장기 부흥계획이다. 애초에 재해가 아니더라도 인구과소화나 노령화 등 수축해가는 일본의 구도가 그대로 드러나던 지역이었다. 수많은 희생자가 발생하여 인구가 줄어든 지역을 복원한다고 해도 사정은 밝은 방향으로 나가지 못한다. 고도성장과 함께 인구가 증가하던 시기라면 재해의 상처는 도시의 자연스러운 성장이나 확대를 통해 서서히 가려질지도 모른다. 그러나 수축하고 있는 일본에서는 그렇게 되지 못한다. 노년기로 향하는 사람들이 안심하고 생활할 수 있는 조건을 되찾는 것도 중요하지만, 그것만으로는 부족하다. 여러 도시나 항구를 통합하여 도시 기능이나 항만 기능의 효율화를 꾀하는 것과 같은 근본적인 도시 재창조가 모색되어야 한다.

쓰나미 재난 이후 가장 먼저 검토되는 것은 쓰나미가 미치지 않는 고지대에 마을을 건설하고 저지대 주거지를 포기한다는 구상이다. 저지대는 쓰나미에 취약하다. 그러므로 그런 제안을 채택하는 마을이나 도시가 있을지도 모른다. 그러나 그것만이 해결책은 아닐 것이다. 아마도 첨단 건축 기술이나 토목기술을 이용하여 다른 시각에서 제안할 수 있는 사람이 있을 것이다. 중국 등 아시아 신흥국에서 세계의 지혜를 구해서 입안되는 도시계획을 보면 기존 상식을 뛰어넘는 참신한 아이디어를

종종 볼 수 있다. 인류는 벽돌 시대와 콘크리트 시대를 지나 완강한 인공지반을 구축할 수 있는 시대로 들어섰다. 따라서 부흥계획에서는 항구에 가까운 온난하고 경치도 좋은 연안부에 집단주거가 가능한 구릉지만한 규모의 새로운 도시를 구상할 수도 있을 것이다.

법률에 준거해 생각해보면 부흥 과정은 우선 중규모 쓰나미나 태풍으로부터 지역을 지켜주는 방조제 재건부터 시작되겠지만, 여기에 막대한 예산이 투입되면 미래를 생각하는 창조의 영역이 크게 침식되고 말 것이다. 방조제 1미터를 짓는 데 1억 엔이 든다. 피재지에 남북으로 130킬로미터의 방조제를 쌓으면 그것에만 13조 엔이 든다. 부흥 예산의 태반이 여기에 투입되는 셈이다. 그렇다면 1백 년에 한 번 온다는 대형 쓰나미가 왔을 때는 다 파괴될 것을 전제로 한 시설과, 인명과 재산을 확실히 지킬 수 있는 강대하고 견고한 인공시설을 조합하는 방안은 어떨까. 우리에게는 무상함을 받아들이는 마음가짐이 있다. 그리고 비상시에는 마을과 풍경이 사라질 수 있다는 숙명을 받아들이는 마음가짐도 필요할 것이다. 즉 모든 해안선을 콘크리트로 뒤덮을 것이 아니라 해안선을 자연 그대로 두고 인간이 물러날 장소가 있어도 좋지 않을까 생각한다.

산리쿠 앞바다는 세계적으로도 손꼽히는 뛰어난 어장이다. 여기에 어업이나 수산가공업을 재건하는 것은 충분히 가능할

것이다. 이 지역 주민과 산업을 지원하는 자금이라면 일본 국내와
해외에서 모을 수 있을 것이다. 또 피재지 평야지대는 쌀농사만이
아니라 낙농이나 채소 농지로서도 잠재성이 높다. 이를 계기로
사업성을 집약적으로 검토할 수 있다면 농업의 미래에 대해서도
의욕적인 구상을 그릴 수 있을지 모른다. 중요한 것은 젊은이가
그곳으로 이주하고 싶어 할 만한 매력과 희망을 부흥 계획에
어떻게 담아갈 것인가다.

그러나 부흥을 단호하게 추진하려고 하는 심리나 비극 앞에서
근신하려는 배려 때문에 가능성의 폭을 좁히고 살벌할 만큼
현실적인 계획을 그리기가 쉽다. 역량에 맞는 계획, 그 지역의
유전자를 갖춘 계획을 세우자고 하면 공연한 간섭처럼 들릴지도
모른다. 그러나 이것은 분명 생각해봐야 할 일이다. 일본의 신칸센은
훌륭하지만, 그 역사驛舍나 역전 풍경은 마음이 스산해질 만큼
획일적이다. 여기서 그 전철을 밟아서는 안 된다. 가능하다면
일본 전역에서 혹은 세계 전체에서 지혜를 모아 이번 기회가 아니면
실현할 수 없는, 사람들의 의욕을 북돋우는 미래 비전을 여기에
투영해보면 어떨까.

일부 건축가들은 무엇을 제안할지를 놓고 논쟁하기도 했다.
오늘날 일본은 유능한 건축가가 많다. 이럴 때야말로 그들이 능력을
유감없이 발휘했으면 하는 마음이다. 연구기관이나 싱크탱크 등도
저마다의 분야에서 거둔 연구 성과를 내놓아주길 바란다.

예를 들면 위축되는 일본사회를 전제로 도시 구상을 제언해온
도쿄대학 오노 히데토시 교수의 '순회 공공서비스' 등은 이런
상황에서 실현할 수 있는 것이 아닐까 하고 생각한다. 이것은
차량형으로 설계된 병원이나 도서관, 영화관, 체육관이 순서를
정해놓고 여러 도시를 순회한다는 구상이다. 차량은 각 도시에
전용으로 지어진 건축 시설에 꼭 들어가도록 설계되므로 차량의
내용이 변할 때마다 시설의 서비스 내용도 변한다. 병원은
다음날에는 영화관이 되고, 그 다음날에는 도서관이 된다.
그리하여 인접한 여러 도시가 저비용으로 다양한 윤번 서비스를
공유한다는 아이디어다.

환경이나 에너지 연구자들은 저탄소, 저에너지 사회의
실현을 향해 지혜를 짜내기 시작했고, 하이테크 관련 제품의
제조사는 축전지 기술을 축으로 한 새로운 에너지 유통 시스템이나
그 실용화를 향한 시나리오를 예정을 앞당겨 가속화하고 있다.
젊은 디자이너들도 국가나 자치체의 구체적 요청이 없어도
자발적으로 활동을 펼치기 시작했다.

이런 무수한 지식의 성과를 받아들이는 거대한 파라볼라안테나
같은 틀이야말로 부흥의 그랜드 디자인에 어울리지 않겠는가 하고
나는 생각한다. 중앙집권적 상의하달이 아니라 다종다양한
아이디어를 수용하는 데 최대의 역점을 두는 틀 말이다.

보다 많은 지혜를 교차시키고 서로 부딪혀가며 아이디어의

정밀도를 높이고 그것들을 알기 쉽게 편집하고 그에 어울리는 미디어를 통해 피재지 주민들에게 전하면 된다. 피재지 주민들은 그 제안을 반드시 받아들여야 하는 것은 아니다. 그래도 현실에 쫓기는 상황에서는 미처 생각하기 힘든 획기적 착상을 얻을 기회는 비약적으로 늘어날 것이다.

미디어는 다양하지만, 이런 경우는 네트도 좋겠지만 서적이나 잡지가 더 나은 작업을 할 것 같다. 재해 직후라면 누가 무엇을 생각하고 어떤 제안을 했는가 하는 것들을 정확히 기록하는 매체로서는 유동성이 강한 네트보다 정보가 고정되는 인쇄 매체가 신뢰도도 높고 사용하기도 더 편하다. 피재지 거리에서 우동이라도 먹으며, "이 안은 어처구니가 없어."라든지, "이건 의외로 참고가 될지도 모르겠군." 하며 토론하는 데는 잡지 같은 것이 더 도움이 될 것이다. 마땅한 기관이 편집과 발행을 맡아서 속속 제기되는 아이디어를 소개하며 호를 더해가면 된다. 물론 네트도 함께 이용할 수 있을 테고, 이는 지혜를 교류하는 고속도로 역할을 할 것이다. 피재지뿐만 아니라 일본의 다른 지역이나 해외 사람들과 정보를 공유할 수 있다면 도호쿠는 희망의 성장점으로 바뀌어갈 것이다.

부흥 계획은 그것이 실제로 채택되느냐의 여부보다는 어떻게 사람들에게 용기를 주고 깊은 각성을 일으키느냐에 가치가 있다. 가령 채택되지 않는 부흥 계획이라도 아이디어의 신선함이

현지 주민들의 눈을 반짝이게 한다면 그것으로 충분하지 않을까.
아이디어는 피재지뿐만 아니라 어디서든 활용이 가능하다. 초연히
미래를 전망하는 비전이나 가능성이 도호쿠에서 넘쳐나게 된다면
미래는 필시 밝아질 것이다.

원전 사고는 아직 예단을 불허하는 상황이지만, 내가 할 수
있는 일은 방사능에 대한 기본적인 자료를 새로운 상식으로서
사회에 침투시키는 데 협력하는 것이다. 원전의 시비를 지금 너무
근본적으로 파고들면 피재지는 오히려 궁지에 몰리고 만다.
그야말로 빠져나갈 구멍을 잃게 된다.

방사선을 무턱대고 두려워할 것이 아니라 그 위험도를
적정하게 판단할 수 있는 독해력을 높이는 것이 선결 과제다.
뜬소문 피해는 그 지역의 농업이나 어업만의 문제가 아니다.
관광입국을 지향하는 일본으로서도 심각한 사태인 것이다.
이미 일본을 방문하는 관광객의 발길이 뚝 끊겼다. 공산품에서도
일본산의 수입을 제한하는 나라가 나오기 시작했다. 방사능에 대한
독해력을 세계에 퍼뜨리지 않고서는 상황이 호전되지 않을 것이다.

일본은 이를 계기로 에너지절약, 재생에너지 이용의
선진국으로 탈피해갈 수 있을 것이고 원전은 새로운 프레임 속에서
재고하지 않을 수 없게 될 것이다. 안전성도 안전성이지만 원전은
처리가 곤란한 폐기물을 남긴다는 점에서 근본적 문제를 안고 있다.
청정에너지로 바꿔가는 데는 찬성이다. 그러나 그 전에 방사성

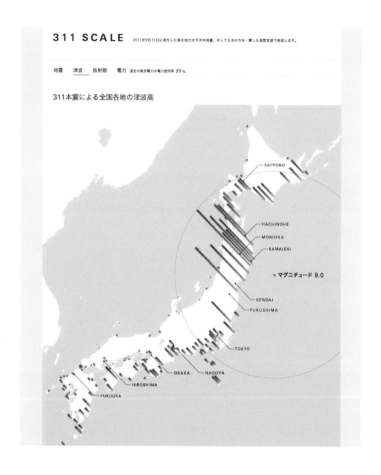

도호쿠 지방의 태평양 앞바다 지진과 일본의 현상을 일관된
시각언어로 발신하는 웹 프로젝트 〈311 SCALE〉 쓰나미 부분

〈311 SCALE〉 방사선 부분

물질이나 방사능에 대한 이성적인 대응 능력을 전 세계에
호소해나갈 필요가 있다. 우선은 높은 정밀도를 갖춘 객관적이고
설득력 있는 방사선량 측정부터 다시 시작할 필요가 있을 것이다.
이는 원전 사고에 맞닥뜨린 나라의 피할 수 없는 과제다.

내가 있는 일본디자인센터에서는 젊은 디자이너나
카피라이터가 중심이 되어 '연출하지 않는다' '주장하지 않는다'
'세계 사람들에게 알기 쉽게' '가능한 한 정확하게'라는 방침 아래
웹상에서 색채나 형태 등의 시각언어의 운용을 통일하여 지진이나
방사선량 등에 관한 데이터를 그래프로 만들기 시작했다.

제품이나 사건을 만들어내는 처지에 있는 사람으로서는,
솔직히 말해서 이 거대한 파괴나 오염은 힘에 부친다. 한동안은
뭔가를 만들어낼 의욕도 솟아나지 않고 침울한 기분에 빠져 있을
때가 많았다. 그러나 바로 이런 때이기에 사태를 발전적으로
생각하는 기개도 필요하다. 받아들일 것은 받아들이고 신중할 것은
신중히 대처하면서 긍정적인 자세로 미래를 구상한다. 오랜 역사
속에서 인간은 지치지도 않고 꾸준히 그렇게 커다란 곤란을
극복해왔다. 이번 재해도 그렇게 극복해나가야 한다.

성숙함의 원리

요즘 일본에서는 아동용 기저귀보다 성인용 기저귀 생산량이 많아졌다. 앞으로 45년 뒤면 인구의 40퍼센트 이상이 65세 이상이라고 한다. 참으로 서글픈 이야기다. 일본은 어느 나라보다도 먼저 인구 감소 사회에 돌입한다. 이 현실을 얼마나 냉정하게 바라볼 수 있느냐가 이 나라의 미래를 좌우할 것이다.

많은 자료에 따르면 인류는 증가를 지향하는 생물이었다. 빙하기 같은 기후 변동이나 돌림병이나 전쟁으로 인한 인구 감소는 있었지만 안정된 생활이 계속되는 상황에서 인구가 감소한 적은 일찍이 없지 않았을까. 클로드 레비 스트로스 같은 문화인류학자가 밝혀낸 인류의 모습은 지칠 줄도 모르고 생명의 분출을 구가하는 행동 패턴을 보이며, 여성이 남성에게 '증여'되고 남성의 소유물이 되는 문화도 거시적으로는 자손의 번영, 즉 인구의 증가를 암묵리에 풍요의 잣대로 인식한 탓이 아니었을까.

그러나 인류는 마침내 감소로 향하기 시작했다. 성숙한 문명사회에서 여성은 자신의 사회적 활동을 제한하는 출산과 육아라는 요인을 최대한 억제하게 되고, 자식을 낳아도 하나만 낳는 경향이 서서히 두드러지고 있다. 세계적 추세는 여전히 인구가 증가하는 경향을 보여주고 있지만, 선진국들의 태반은 감소로 방향을 바꾸고 있다. 이것은 인간세계의 본질이 변해가는 매우 중대한 변곡점인지도 모른다.

왕이나 독재자가 군림하는 사회에서 개인의 자유는 억압되어왔다. 하지만 그래도 인구는 계속 불어났다. 원자폭탄이 투하되어 수십만 명의 목숨이 한순간에 날아가도 인구는 계속 증가하여 도시는 마침내 원폭 투하 이전을 능가하는 인구로 넘쳐났다. 그러나 지금은 비록 한때라 할지라도 평화 속에서도 인류는 감소하기 시작한 것이다. 자식을 낳고 키우는 번성의 기쁨보다 더 매력적인 향락이 등장했기 때문일까. 아니면 생존의 본능이 더 이상의 인구 증가를 저어하며 과도한 번식에 제동을 걸고 있는 걸까.

일본은 그 추세의 선두에 서서 노령화 사회로 이행하고 있다. 1920년대 말경에 6천만 명이던 일본의 인구는 2000년경에는 그 두 배가 넘는 1억 3천만 명에 가까워졌지만, 앞으로는 동일한 세월이 지나서 금세기 말이 되면 다시 6천만 명 정도로 감소할 것이라고 한다. 일본에 무슨 일이 일어나고 있는 걸까.

성숙한 시민사회, 즉 절대적인 힘이나 권력의 억압이 없고 한 사람 한 사람이 자유로운 의사대로 살아가는 성숙한 사회에서는 정보의 '평형'과 '균형'에 대한 감도가 발달하게 된다. 피라미드형 상하관계나 중심축을 가진 조직은 미디어의 확산과 함께 서서히 기능하기 어렵게 되고, 가치와 정보는 무수한 지식이 연대하는 열린 환경 속에서 재평가되어간다. 오늘날 정치하기가 더 힘들어진 것처럼 보이는 것은 정치가가 정보를 독점하는 것이 아니라 동등한 정보를 일반인도 접하고 있고, 경우에 따라서는 정치보다 먼저 집합 지식의 네트워크를 통해 문제가 해결될 가능성이 대두하고 있기 때문이다. 즉 마른침을 삼키며 시나리오의 전개를 지켜보는 것이 아니라 예상대로 써주지 않는 각본가에게 드라마 시청자들이 초조감을 느끼고 있는 구도라고나 할까.

방사능 오염은 물론 스포츠 경기의 승부 조작과 관련해서도 정보 공개를 주장하고 있는 것은, 무슨 문제든 중추에 있는 사람들이 밀실에 모여 해결을 꾀할 것이 아니라 공개와 공유를 통해 무수한 지식의 연대에 문제를 맡김으로써 보다 빨리 최적의 해답에 도달할 수 있다는 발상이 상식이 되기 시작한 탓일 것이다. 뜨거운 중우가 아니라 냉정한 집합지가 가장 낭비 없이 합리적 해결을 가져다줄 거라는, 사상이라기보다는 어떤 감수성 같은 생각들이 사회에서 힘을 발휘하기 시작했다.

개인의 자유가 보장되고 누구나 원하는 만큼 정보를 얻을 수

있는 사회에서는 사람들은 평형이나 균형에 대한 감도가
예민해진다. 따라서 '화롯불에 냄비를 올려놓고 장갑을 뜨는'
일방적 헌신성을 발휘하며 자식을 키우고 살림을 하는 어머니상은
이제 지지를 받지 못한다. 여성은 사회에서 자신의 능력에 걸맞은
위치를 얻고 싶어 하고, 억울하지 않은 현명한 인생을 살고자 한다.
소자녀화는 육아에 많은 돈이 든다는 단순한 이유 때문이 아니다.
모든 사람들이 자유를 누리고자 하는 사회의 추세에서 비롯된
현상인 것이다.

그러나 그런 새로운 상식의 이면에도 개인에 대한 억압은
숨어 있다. '해방'과 '공유'라는 합리성을 촉구하는 사회의식 자체에
특수한 억압이 숨어 있다고 나는 생각한다.

예를 들면 공동체 문제를 생각해보자. 서로 간섭하는 공동체가
아니라 자유롭고 열린 공동체를 만들기 위해 다양한 시도가
이루어지고 있는데, 그런 냉정하고 선진적인 인간관계에는 억압이
없느냐 하면 결코 그렇지는 않다.

최근에는 주방이나 욕실처럼 공유할 수 있는 공간은 타인과
공유하고 프라이버시는 침실 공간으로 제한하는 '셰어 하우스'나
다양한 직업을 가진 사람들이 공간이나 사무기기를 공유하며
책상을 나란히 두고 일하는 '셰어 오피스' 등이 등장하여 화제가
되고 있다. 이때 형성되는 가치관이 바로 평형, 혹은 균형과 통하는
사회의식이다. 일반적으로는 타인을 배제하고 싶어하게 마련인

'집'이나 '일터'에서 타인의 존재를 허용해간다. 이것이 가능한
까닭은 편차를 가진 '개인'이란 부분을 능숙하게 억제할 수 있는
세심한 의식을 공유하고 있기 때문이다. 모난 구석이 없는 편평한
연대라고나 할까. 덕분에 주방도 욕실도 타인을 의식하여 깨끗이
청소되고 관리되고 있다. 물론 그런 상황을 세련되었다고 평가하지
못할 것은 없다. 그러나 이 암묵적인 윤리의 공유는 미묘하게
가슴을 답답하게 만든다.

　　'친구'라는 아름다운 말이 억압의 근원이라고는 아무도
생각하지 않을 것이다. 그러나 다시 생각해보면 가치 공유가 진전된
공동체는 눈에는 보이지 않는 배타성을 가질 수 있다. 즉 '친구'는
'비非친구'에 대한 압박이 될 수 있다는 것이다. 왕따라는 현상은
공격을 당하는 표적이 되어서가 아니라 '비非친구'의 결과, 즉
'친구'화의 결과인지도 모른다. 자유가 다다르는 곳에는 늘 그런
불안정이 숨어 있는 것 같다.

　　동일본대지진 당시 일본에 대한 미국 측의 지원 활동은
'오퍼레이션 도모다치親舊'라 명명되었는데, 이 이름이 미묘하게
마음에 걸린다. '친구'라는 완장을 차고 나타나는 사람들은 정말로
'친구'일까. 대지진 직후에는 '친구'를 강조하지 않는 나라들이나
단체로부터도 원조가 많았고, 바로 그 점에서 깊은 감동도 느꼈다.
결국 사람이나 나라나 앞으로는 '관계성에 대한 감수성'이
중요해질 거라는 말이다.

미국의 어느 주에서는 게이들이 일반 양로원을 거부하고 게이 전용 양로원 설립을 주장하기 시작했다고 한다. 게이들 간의 결혼이 법률로 인정된 캘리포니아 주에서는 그런 사적인 정보를 스스럼없이 공개함으로써 오히려 생활이 편해진다고 한다. 게이라는 사실을 공개하고 교류한다. 결과적으로 일반인에게 박해를 받지 않고, 일반인보다 멋지고 편안한 노후 환경을 얻을 수 있다. 게이가 아닌 사람들로서는 미묘한 불편함을 느끼겠지만, 그 사실을 공개할 수 없는 사회에서는 게이들은 늘 커다란 억압과 싸워야 한다. 결국은 '공개'와 '공유'에 대한 감수성이 앞으로 사회를 살기 편하게도 할 수 있고 어렵게도 할 수 있을 것이다.

한편 우리는 고령화사회가 생기 없는 노인 사회라는 선입견을 가져서는 안 된다. 물론 몸이 쇠약해져서 간호가 필요한 사람의 비율은 높아지겠지만, 주변을 둘러보면 60대나 70대라도 활동이나 능력에 쇠퇴를 보이지 않는 사람들도 많다. 천 엔 권에 등장하는 나쓰메 소세키는 45세 당시의 초상 사진인데, 요즘 눈으로 보면 환갑 이상의 관록이 엿보인다. 개인적인 느낌이겠지만 그에 비하면 현대인은 실제 연령보다 30퍼센트 정도는 젊은 것 같다.

개미를 관찰해보면 바지런하게 일하는 개미와 일은 안하고 딴청을 피우는 개미가 일정 비율을 차지한다고 한다. 그 정확한 비율은 잊었지만, 일하는 개미만 모아놓거나 노는 개미만 모아놓아도 얼마 뒤에는 양 집단 내의 부지런한 개미와 게으른

개미의 비율은 같아진다고 한다. 이것은 매우 흥미로운 이야기다. 이와 같은 현상은 인간 사회에서도 마찬가지인지도 모른다. 사회 활동을 할 수 있는 사람들을 대상으로 생각해보면 어떤 집단의 연령 구성이 어떠하든 '능동적인 사람'의 비율은 변하지 않는 것인지도 모른다.

요컨대 능동성의 근원을 젊음이나 나이에서 찾는 것이 아니라 구매력이나 경험치, 안목, 파격 따위에서 찾는다면 이전과는 또 다른 능동성이나 미래 시장을 찾을 수 있지 않을까.

록 뮤지션 믹 재거는 70대. 나이로 보면 틀림없는 노인이지만, 그런 시각으로는 이해할 수 없는 인물이다. 젊음은 이미 사라졌지만 오랜 시간을 록 스타로서 살아온 사람답게 강렬한 존재감을 풍긴다. 노령화 사회를 생각할 때면 나는 늘 이 사람을 떠올리며 한 가지 태도로 회귀한다. 그 태도에 평형이나 균형에 대한 배려는 없다. 있는 것은 초연한 성숙함의 원리다.

베이징에서 바라보다

베이징에서 개인전을 열었다. 회장은 텐안먼과 가까운 '치엔먼23호
前門二十三號'라는 멋진 구획에 있는 'Beijing Center for the Arts'.
옛 미영사관의 서양식 건축을 지하 2층, 지상 2층의 전시 공간으로
개조한 시설이다. 백색을 기조로 하는 모던한 전시 공간은 변화가
있는 공간의 연속성을 가지고 있고, 4개 층을 합치면 2천 제곱미터가
넘는 면적이지만 리듬감 있는 전시 흐름을 만들 수 있었다.
처음에는 인민대회당 등과 같은 시기에 지어진 요란한 건축물
'중국미술관'에서 열기로 했었지만, 별관에 상당하는 이곳을
내려다보고는 즉시 계획을 변경했다. 전람회의 이미지가
이 공간에서 선명하게 떠올랐기 때문이다.

　　중국에서 제대로 된 규모로 전람회를 여는 것은 얼마 전부터
품었던 꿈이었다. 왜냐하면 그곳에 아시아의 거대한 미래가
응축되어 있다고 보았기 때문이다. 오늘날의 중국은 말하자면

세계의 성장점 같은 곳이다. 중국의 인구는 일본의 약 열 배. 따라서
단순하게 계산하면 예기 넘치는 젊은이도 열 배나 된다. 국가의
미래로 촉망받는 그들은 모국의 경제성장에 힘입어 세계 각지에
유학하여 첨단과학과 기술, 경제나 비즈니스 그리고 건축이나
디자인을 터질 듯한 의욕으로 배우고 있다. 게다가 우수한 성적으로
졸업을 한다. 그리고 현지에서 몇 년간 실무 경험을 쌓은 뒤 잇달아
모국으로 돌아와 일하기 시작한다. 그런 젊은 재원들이 매년 수만
명씩이나 전 세계에서 중국으로 돌아오고 있다. 그들은 외국어도
뛰어나고 첨단기기 조작에도 익숙하다. 세계나 비즈니스를
바라보는 눈도 냉정하다. 오늘날 중국의 비즈니스나 문화를
이끄는 것이 바로 이런 사람들이다.

　　물론 그렇다고 해서 중국의 기세에 편승하겠다는 것은 아니다.
또 전람회를 계기로 일본 디자인의 우위성을 어필해서 중국 시장에
뛰어들겠다는 얄팍한 발상도 아니다. 글로벌을 경험하고 있는
중국이기에 더욱 아시아 문화의 가능성을 각성하고 자신들의
발밑을 다시 살펴봐야 한다. 그들의 자원은 서양의 지식이 아니라
오히려 아시아의 지식에 있다는 것을 재인식해야 한다. 아마
다른 나라에 나가 경험을 쌓을수록 그런 자각은 쉽게 일어날 것이다.
자신들의 문화의 독자성이 새삼 귀하게 보일 것이다. 그러므로
공연한 참견인 줄은 잘 알면서도, 그런 생각을 전하고 공유해보고
싶었던 것이다.

우리는 디자인을 서양에서 배웠다. 민주국가의 성립, 산업혁명에 의한 기계시대의 창출 등을 통해 서양은 근대문명의 틀을 찾아내는 동시에, 인간이 생활환경을 만들어나가는 과정에 합리성이 기능하게 하고 디자인이나 심플이라는 개념을 낳았다. 과학기술의 진보나 외부 환경 형성에 관한 이념의 성숙에서는 서양이 한발 앞섰다.

일본은 천수백 년의 역사를 가지고 있으면서도 메이지유신을 계기로 서양문명을 전면적으로 받아들였다. 이는 문화사적으로 보자면 일종의 좌절이지만, 덕분에 근대국가가 되고 서양 열강에 침식되지 않은 나라로서 위태롭게나마 체제를 유지할 수 있었다. 또한 제2차 세계대전에 패한 뒤에도 공업입국을 향해 총돌격을 하듯 매진하여 경제대국으로서 활로를 찾아낼 수 있었다. 그러나 집집마다 온갖 물품들이 넘쳐나고 해외를 오갈 기회가 늘어남에 따라 자국의 감수성을 재인식하고자 하는 기운이 높아졌다. 메이지시대에 일본을 망각해버렸고 공업화로 강산을 더럽혔다지만 그렇다고 그냥 체념하고 넘어갈 수는 없다. 1천 년 넘게 품어온 문화는 그렇게 간단히 버리고 떠날 수 있는 것도 아니다.

건축가 브루노 타우트가 가쓰라리큐를 보면서 이미 완성된 건축이 존재했었다고 하며 감격의 눈물을 흘렸다는 일화도 있지만, 일본문화는 미와 긍지를 가지고 있었다. 맹장지 칸막이나 장지 문화는 공간의 질서뿐만 아니라 신체의 질서, 즉 장지의 개폐나 행동거지 등과 같은 예법에 따른 동작에 호응하며 완성되어온

것이다. 얼마나 아름답게, 차분한 긍지를 가지고 외부세계를 대하고
주거를 꾸릴 것인가 하는 정신성이 건축의 질서와 짝을 이루고 있다.
이 미의식을 미래의 주거나 관광, 접객에 활용해나가자는 것은
이 책에서 이미 여러 번 언급했다.

경제가 글로벌화할수록, 즉 금융이나 투자, 제조나 유통이
세계적 규모로 연동하게 될수록, 다른 한편에서는 문화의
개별성이나 독창성을 향한 희구가 강해지게 된다. 세계의 문화는
서로 뒤섞여 무기질적인 회색이 되어버리는 것을 싫어한다. 이것은
'세계유산'에 주목하는 가치관과 뿌리를 같이한다. 행복이나 긍지는
금전과는 다른 위상에 있다. 자국 문화의 독창성과, 그것을 미래를
향해 갈고닦아나가는 과정은 결과적으로 행복감이나 충족감과
겹쳐지는 것이다.

싱가포르 쪽에서 일본을 바라보면 초호화주택에서 레이제이케
冷泉家, 중요문화재로 지정된 교토 황국에 있는 마지막 남은 귀족의 저택를 바라보고 있는
듯한 기분이 든다. 싱가포르라는 곳은 객관적인 눈으로 아시아
환태평양 지역, 즉 중동에서 인도, 동남아시아, 중국, 타이완, 한국,
일본, 그리고 호주까지 바라볼 수 있는 전망 좋은 곳이다. 그래서
금융의 중심지로 발달하여 커다란 부가 집중하기 시작했다. 그러나
역사는 불과 40수 년. 인구의 75퍼센트 이상을 중국인이 차지하지만,
그들의 중국어는 광둥어나 푸젠어, 하카어 등 특유의 억양이 강한
방언이며, 공용어로 영어, 표준중국어, 말레이어, 타밀어라는

4개 언어를 정해두고 있다. 그 4개 공용어도 모두 특유의 사투리가
있다. 부는 있지만 전통문화는 이제부터 만들어가야 한다.
그런 곳에서 바라보면 천수백 년에 걸쳐 지켜져온 전통은 독특한
광채를 발하는 것처럼 보인다.

오늘날 저성장 시대를 맞이한 일본은 이제야 자신의 역사와
전통이 세계적 문맥에서 가치를 낳을 수 있는 희귀한 소프트웨어
자산임을 깨닫기 시작했다. 나아가 아시아 전체가 발전함에 따라
서양문명이 석권해온 세계에 새로운 문화 프런티어가 형성될 수
있다는 가능성을 실감하기 시작했다. 문명개화와 고도성장이라는
특수한 경험을 거쳐야 비로소 세계와 자신들의 독자적 문화가
상대화될 수 있다. 그 경험을 메시지로 바꾸어 지금의 아시아에
전해나가고 싶다. 경제적 가능성을 자국의 문화적 가능성과 함께
개화시켜가는 길을 바로 지금 모색해야 한다는 메시지를 말이다.

『디자인의 디자인』에서도 아시아 문화의 그런 가능성에 대하여
언급했다. 이 책은 중국어 간체어와 번체어, 한국어, 영어 등
비교적 많은 언어로 번역되었는데, 중국에서도 예상 밖으로 많은
독자를 얻을 수 있었다. 디자인이라는 개념이 소비를 부추기는
도구나 브랜드 관리의 노하우의 일종이 아니라 생활의 본질이나
문화의 긍지에 눈떠가는 작업이라는 주장을 서적 속에서 펴왔지만,
여기에 공감해주는 독자가 의외로 많다는 데 용기를 얻었다.
베이징전을 열겠다는 의욕은 그런 호응을 배경으로 하고 있다.

전람회는 층별로 3개 장으로 구성된다. 첫 번째는 '디자인의 여러 모습', 즉 내가 작업하는 여러 모습들, 그 폭을 구체적으로 보여주는 층이다. 아이덴티피케이션에서 상품 디자인, 공간 디자인이나 포스터, 북 디자인 등 많은 분야의 작업을 망라한다. 초기의 실험적인 포스터, 나가노 올림픽의 개폐회식 프로그램, 아이치엑스포 초기의 아트 디렉션 등 추억이 어린 것들도 포함된다. 그 정도는 다르지만 어느 것이나 크리에이티브의 근저에서는 일본을 의식한 작업이었다.

두 번째 층은 지난 10여 년 동안 해온 '무지루시료힌無印良品의 아트디렉션'. 간소함이 때로는 호화로움을 이긴다는 일본 고유의 미의식을 배경으로 하는 제조 사상이 세상에 어떤 가치를 제공할 수 있는지, 그 하나의 사례로 소개하는 것이다. 제품은 한 점도 진열되지 않지만, 커뮤니케이션의 디자인, 즉 태그 라벨 디자인 시스템, 포스터나 신문, 잡지 광고를 섭렵함으로써 사상이 어떻게 저작되고 표현되어왔는지를 볼 수 있다고 생각했다.

세 번째 층은 '전람회의 전람회'라고 명명한 것으로, 내가 기획을 맡았던 5개 전람회를 응축 재편해서 보여준다. 나는 그 동안 'RE DESIGN' 'HAPTIC' 'SENSEWARE' 등의 표어를 내걸고 일상을 바라보는 시선이나 오감의 중요성, 나아가 새로운 산업이나 창조 영역의 가능성을 가시화하여 보여주는 작업을 해왔다. 전람회를 통해 잠재된 것을 눈에 보이는 모습으로 제시하는 것도

디자인의 중요한 역할이다. 여기에서는 그것을 정돈된 메시지로 만들어봤다.

전람회를 실현하기까지 3년이 걸렸다. 이 건물의 관장인 웡링 여사나 중국미술관의 아트디렉터 주어 씨의 열의 덕분에 치밀한 공간 정밀도를 가진 전시공간으로 완성할 수 있었다. 또한 정부의 중국인민대외우호협회가 주최해준 덕분에 디자인 영역을 넘어 많은 사람들이 관람할 수 있었다.

리셉션 뒤에 열린 만찬회에는 정부 관계자나 교육 관계자, 홍콩이나 선전, 광저우 등에서 눈에 익은 디자이너들이 와주었다. 일본에서도 무사시노미술대학의 다나카 요지 학장을 비롯하여 내가 오랫동안 신세를 진 분들이 참석해주어서 내내 가슴이 벅차오르는 저녁이었다.

전람회는 연일 많은 관람객으로 붐볐다. 칭화대학이나 중앙미술학원, 베이징디자인위크 회장에서 열린 강연회도 청중의 열기가 뜨거웠다. 어느 대학에서는 강연회장을 더 커다란 시설로 두 번이나 바꿔야 했다. 그래도 의자가 부족해 바닥까지 학생들로 가득 찼다. 아시아 문화를 다시 재평가해보자는 메시지에 청중이 크게 호응한다는 것을 느낀다. 그야말로 꽃을 피우려고 하는 미래문화의 성장점을 접하고 있다는 기분이 들었다.

전통과 미래를 융합하는 프로젝트도 이미 가동되기 시작했다. 중국의 전통공예로서 유례 없는 완성도를 자랑하는 도자기의 산지

징더전이나 장강 중류의 샹양이라는 유구한 도시에 수나라 시대부터
있었던 사찰에서 새로운 디자인 프로젝트가 태동을 시작했다.
협동 작업은 이미 시작된 것이다.

전람회는 앞으로 상하이나 광저우 그리고 보하이 만에 면한
친황다오 등을 순회할 예정이다. 아시아인들과 보다 깊고 넓게
교류하는 동시에 나의 디자인의 미래를 재검토하는 여행이
이제 시작된 것이다. 나는 뭔가를 있는 힘껏 멀리 던지는 자세로
그 여행에 나서고 있다.

〈DESIGNING DESIGN 하라 켄야 2011 중국〉
전람회장의 입구 및 2층 전람회장

톈안먼 근처 '치엔먼23호'는 미국 영사관 터를
현대미술의 전시 공간으로 리폼한 것이다.

1층 입구의 트인 공간부터 시작되는
〈무지루시료힌의 아트디렉션〉 전시 공간
치밀한 시설들이 중국 기술자에 의해 정밀하게 만들어졌다.

지하 2층의 〈전람회의 전람회〉 회장 풍경
프로젝터를 이용하여 5개 전람회를 현장감 있게 재현한다.

讲 述 设 计 本 身 就 是 另 外 一 个 设 计

Verbalizing design is another act of design

原 研 哉
Kenya HARA

我虽然是从事设计工作的，但是我的设计不是"物"的设计，而是"事"的设计。世界不是由物质构成的，而是由各种印象构成的。

葡萄酒也好、奥运会也好、酒店也好，在人们的心中留存着由印象营建起的建筑。而塑造这些印象的根源，是赋予这些印象的个人或者团队的热情。

将这些感情转换成生动的印象，并渗透到人们的心中成为感情中，就是"事"的设计。

在本次展览会上，我希望能够以最自然的形态表现出我的思考过程，因此选择了三个主题，一是"展览会的展览会"。

通过这个主题，应该可以了解到集合了众多的才能与技术、更大的"事"的设计是如何产生的。二是"无印良品艺术指导的工作"，它们均从日本及亚洲的美意识出发进行深化。

三是"设计的诸相"展是通过横向通观以往做过的工作，尝试再次反思自己曾经做过的工作，为我的中国的朋友们共享那些隐藏在设计背后的思想轨迹，我将会感到非常高兴。

如果可以和中国的朋友们共享那些隐藏在设计背后的思想轨迹，我将会感到非常高兴。

I work as a designer, but what I've been creating are not objects, but experiences. The world is made up not of physical material but images.

Whether it be wine, the Olympic Games or hotels, it is the architecture of an image that is reproduced in people's minds.

And what makes the image work— the source of its functioning, its engine — is the passion of individuals or groups working towards an end.

Designing experiences is to inspire the hearts and minds of people by translating this operation into a vibrant image.

—— For this exhibition I have chosen three themes, in order to present the process of my thinking in the most natural way.

One of them is Exhibiting Exhibitions. Here, the audience will understand the process of art in-decting to the design of experiences

on a larger scale: mobilizing and involving a number of different talents and technologies.

Art Direction for MUJI symbolizes projects stemming from the aesthetics of Japan and Asia in general. Aspects of Design is an attempt to

ruminate over the issues and my mission as I see them, through a cross-sectional review of my work, my projects in China, and to finish

—— It gives me great pleasure if I can share with people in China the chain of thought behind each one of my design solutions.

전시회장 1층 입구와 전시대에 진열된 서적

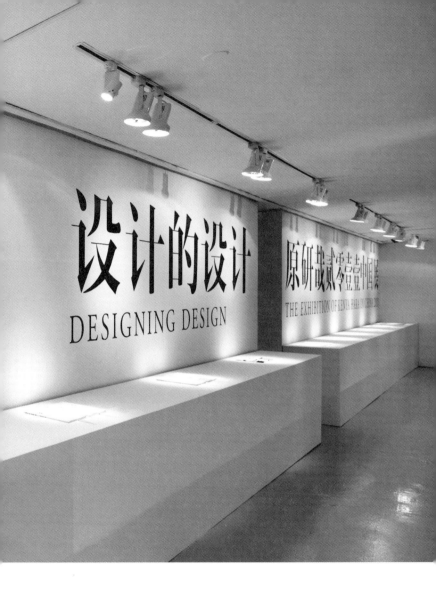

글을 마치며

디자인은 미래다

이 책은 이와나미쇼텐 출판사에서 발행하는 잡지 《도쇼図書》에
2009년 9월부터 2년 동안 연재한 「욕망의 에듀케이션」을 한데
묶은 것이다. 연재 작업은 무리일 거라고 생각했지만 신기하게도
막상 시작해보니 매달 고초를 겪긴 했어도 생활의 리듬이
되어주었다.

세상의 하찮고 번거로운 일들을 떠맡는 것이 디자이너의
역할이어서, 나의 일상은 수많은 공을 공중으로 던져올리며
곡예를 펼치는 저글러처럼 늘 눈코 뜰 새가 없다. 손에 잡힌 공은
2개뿐이지만, 공중에 떠 있는 공은 대체 몇 개인지 알 수가 없다.
한번은 내가 맡은 프로젝트의 수를 헤아려본 적이 있는데,
머릿속이 캄캄해져서 도중에 그만두고 말았다. 바쁘다는 말은
금기다. 높이 던져올린 작업은 일단 구름 위로 사라지므로
다시 떨어져 내릴 때까지는 잊고 있는 게 낫다. 오히려 그 편이
작업에 임할 때 신선도가 좋다.

원고 연재 작업은 그런 저글링 와중에 해온 것이다. 그 모습은
마치 공을 던져올리는 틈틈이 잽싸게 주먹밥을 만드는 것과
같다고나 할까. 공을 놓치지 않고 연속적으로 던져올리면서 잽싸게
틈을 내서 주먹밥을 만든다. 자칫 밥알을 묻힌 채 던져올린 공이
있을지도 모르고, 주먹밥 모양은 당연히 예쁘지 않지만 어떻게든
공을 떨어뜨리지 않고 24개의 주먹밥을 완성할 수 있었다.

그것들을 '이와나미신서'라는 도시락에 담아 세상에 내보냈다.

이와나미신서에서는 '욕망의 에듀케이션'이라는 이상한 제목을
채택하지 않고, '디자인 입국'으로 하면 어떻겠느냐고 제안을 했다.
삐뚤빼뚤하게 생긴 주먹밥을 보며 그런 제목을 끌어낸 창조적
독해력에 나는 감탄했다. 그러고 보니 이 연재에 나는 일본이라는
나라의 비전에 대하여 써왔다. '욕망의 에듀케이션'이라는 에두른
표현보다 '디자인 입국'이 단연 명쾌했다. 그러나 대나무를 쪼개놓은
것처럼 담백한 이 제목에 나는 멈칫했다. 아마도 '입국'이라는
씩씩한 어감에 조금 주눅이 들었을 것이다.

　　결과적으로 24개의 못생긴 주먹밥이 담긴 도시락에 '내일의
디자인원제: 일본의 디자인'이라는 이름을 붙여주게 되었다. '미의식이
만드는 미래'라는 부제는 이 책이 오랜 전통문화를 논한 책이
아니라는 것을 보여주는 성분표시와 같다. 지금까지 상재한 책들을
보면 진지하게 쓴 내용일수록 내가 생각한 제목은 채택되지 않고
편집자의 조언을 대폭 반영한 제목이 붙었다.

　　『디자인의 디자인』도 애초에 내가 생각한 제목은 '왜
디자인인가'였지만, 편집자에게 '이것이 바로 디자인이다.'라고
당당하게 제시하는 제목을 생각해달라는 주문을 받고 그렇게
정한 것이었다.

　　이 책『내일의 디자인』은『디자인의 디자인』과 호응하는
내용이되, 이번 신간은 나의 근미래 활동 지침 같은 것이다. 몇몇
사람들이 이 책을 보게 될텐데, 꾸러미를 풀고 못생긴 주먹밥을

드신 그들이 어떤 감상을 내놓을지 자못 궁금하다. 연어, 우엉,
날치알, 매실과 같은 재료로 만든 주먹밥에 계란말이를 조금
곁들인 정도의 기본적인 이 도시락에 혹 못마땅한 점이 있다면
부디 지도편달을 바란다.

　　격려와 질타로 이 연재를 맡겨준 이와나미쇼텐 편집부의
사카모토 마사노리 씨에게 정말 고맙다는 마음을 전한다.
덕분에 복잡한 머릿속을 그나마 정리할 수 있었다. 내가 안심하고
펜을 움직일 수 있도록 매달 정확하게 교열해준 《도쇼》 편집장
도미타 다케코 씨의 꼼꼼한 도움 덕분에 2년에 걸친 연재를
마칠 수 있었다. 그리고 '디자인 입국'이란 명쾌한 가제목으로
내 눈을 번쩍 뜨게 해주고, 단행본 출판을 앞두고 게으른 물소의
엉덩이를 끈질기게 채찍질해준 이와나미신서의 후루카와 요시코 씨
덕분에 나는 앞으로 나아갈 수 있었다. 이 분들이 없었다면 나는
이 책의 출간은커녕 연재를 마치지도 못했을 것이다. 다시 한 번
이 분들에게 감사의 말씀을 드리고 싶다.

　　또 업무라는 끝없는 우주 속에 서식하는 일본디자인센터의
하라디자인연구소 분들께도 지면을 빌어 고마움을 표하고 싶다.
당신들과 함께 작업할 수 있었기에 늘 사고를 전진시킬 수 있었다.
특히 불안한 보스를 위해 너그럽게 뒤처리를 맡아준 이노우에
사치에, 책 디자인에서 제작까지 언제나 세심하게 신경을 써주는
마쓰노 가오루의 착실한 작업에 고마운 마음을 전한다.

마지막으로 《도쇼》를 유일한 정기구독지로 30년 가까이 읽고 있는
아내에게 고맙다는 말을 하고 싶다. 아내가 읽는 그 잡지에 나도
글을 기고하고 있다는 것이 언제나 내밀한 격려가 되었다.

2011년 9월
하라 켄야

27쪽 『DREAM DESIGN No.11』, 매거진하우스, 2003

31, 33, 35, 37쪽
반 시게루, 하라 켄야 기획, 「디자인 플랫폼 재팬」편,
『JAPAN CAR - 포화된 세계를 위한 디자인』,
아사히신문출판사, 2009

39쪽 | 위 | 사진: 요시다 다이스케

| 아래 | 사진: 핫토리 신지(주식회사 스튜디오빅)

44쪽 제작: 주식회사 히타치제작소

61쪽 | 위 | Gabriele Fahr - Becker ed.,
『The Art of East Asia』, Könemann, 1999
ⓒRheinisches Bildarchiv, Cologne

| 아래 | 『The Art of East Asia』, op.cit
ⓒDr. G. Gerster / Agentur Anne Hamann, Munich

67쪽 | 위 | 플로랑스 드 당피에르 지음, 야마다 도시하루 옮김,
노로 가게유 감수, 「Collection I. Goldsmith, Christie's」,
『Chairs : A History』, 도요쇼린, 2009

| 아래 | 『Marcel Breuer Design』, Taschen, 2001
Designsammlung Ludewig, Berlin, Photo Lepkowski

77쪽 사진: 우에다 요시히코

127쪽 |위| 사진: 이시모토 야스히로

　　　　단게 겐조, 발터 그로피우스 지음,
　　　　『KATSURA - 일본 건축의 전통과 창조』, 조케이샤, 1960

　　　　|아래| 사진: 이시모토 야스히로

　　　　이소자키 아라타 외 지음, 『가쓰라리큐 - 공간과 형태』,
　　　　이와나미쇼텐, 1983

167쪽 제작: 주식회사 일본디자인센터

195, 197 - 198, 200, 202 - 203, 205 - 206, 208 - 211쪽
　　　　사진: 보일(작품)
　　　　사진: 나카사 & 파트너즈(전람회장 풍경)

222 - 223쪽 제작: 주식회사 일본디자인센터

240 - 247쪽 사진: 나카사 & 파트너즈

저자가 직접 촬영하거나 제작한 도판은 생략했다.